高雄研究叢刊
第13種

土水情牽五十餘載：

土水司阜蘇清良和小工蘇謝英的技術及生命故事

作者 吳紹尹

高雄研究叢刊序

　　高雄地區的歷史發展，從文字史料來說，可以追溯到 16 世紀中葉。如果再將不是以文字史料來重建的原住民歷史也納入視野，那麼高雄的歷史就更加淵遠流長了。即使就都市化的發展來說，高雄之發展也在臺灣近代化啟動的 20 世紀初年，就已經開始。也就是說，高雄的歷史進程，既有長遠的歲月，也見證了臺灣近代經濟發展的主流脈絡；既有臺灣歷史整體的結構性意義，也有地區的獨特性意義。

　　高雄市政府對於高雄地區的歷史記憶建構，已經陸續推出了『高雄史料集成』、『高雄文史采風』兩個系列叢書。前者是在進行歷史建構工程的基礎建設，由政府出面整理、編輯、出版基本史料，提供國民重建歷史事實，甚至進行歷史詮釋的材料。後者則是在於徵集、記錄草根的歷史經驗與記憶，培育、集結地方文史人才，進行地方歷史、民俗、人文的書寫。

　　如今，『高雄研究叢刊』則將系列性地出版學術界關於高雄地區的人文歷史與社會科學研究成果。既如上述，高雄是南臺灣的重鎮，她既有長遠的歷史，也是臺灣近代化的重要據點，因此提供了不少學術性的研究議題，學術界也已經累積有相當的研究成果。但是這些學術界的研究成果，卻經常只在極小的範圍內流通而不能為廣大的國民全體，尤其是高雄市民所共享。

　　『高雄研究叢刊』就是在挑選學術界的優秀高雄研究成果，將之出版公諸於世，讓高雄經驗不只是學院內部的研究議題，也可以是大家共享的知識養分。

　　歷史，將使高雄不只是一個空間單位，也成為擁有獨自之個性與意義的主體。這種主體性的建立，首先需要進行一番基礎建設，也需要投入一些人為的努力。這些努力，需要公部門的投資挹注，也需要在地民間力量的參與，當然也期待海內外的知識菁英之加持。

　　『高雄研究叢刊』，就是海內外知識菁英的園地。期待這個園地，在很快的將來就可以百花齊放、美麗繽紛。

<div style="text-align: right">國立臺灣大學歷史系兼任教授</div>

記憶・技藝

　　作為吳紹尹的碩士論文指導老師之一，也曾經跟著吳君拜訪過良伯、良姆（蘇清良司阜伉儷），對於吳君撰寫關於良伯、良姆生命故事之碩士論文，能夠修改成專書獲得高雄市立歷史博物館出版，感到非常高興。

　　徐明福教授是吳紹尹的共同指導老師，也是我的碩士、博士班指導老師。會開始拜訪記錄良伯、良姆，其實是徐老師接受文化部文化資產局委託，執行「臺灣傳統漢式土水作營造技術調查暨撰稿計畫」，我是該計畫的主要參與者之一，而吳紹尹則是剛進研究室的助理。蘇清良司阜因為是南部地區的重要代表司阜，徐老師認為有必要深入掌握了解良伯的生命歷程，以及其土水技藝，吳君對此方面的田野調查亦有興趣，遂開啟他的論文寫作歷程。

　　類似的田野調查工作，最需要的便是與司阜建立彼此間的信任關係，完全得依靠自身的勤勞，讓司阜感受到調查者求知的慾望，且具備足以理解司阜口述內容之知識與學習能力，才不會讓司阜感到與調查者的對話是種浪費時間，且願意分享其核心知識。吳君總共追尋良伯四年，才完成他的碩士論文，相關付出與努力，已值得肯定。

　　作為一篇碩士論文，吳君也必須在作品中展現獨立的觀點與看法。以《土水情牽五十餘載：土水司阜蘇清良和小工蘇謝英的技術及生命故事》為題，就是吳君在觀察良伯、良姆之後，提出的看法之一。良姆就是蘇謝英女士，在工地現場，土水司阜通常會搭配小工一同作業，如此才有效率。而且土水司阜多僅負責前場施作，款料拌合其實是小工的工作，吳君便回報，良姆對於材料配比的知識更勝於良

伯，他（她）們就是要一起出場，整個土水作的生命故事才能完整。

　　其次，就是針對良伯由漢式傳統土水作進入日式土水作，以及土水材料隨時間變遷之相關討論與觀察，從而在著作中提出其對於土水作核心技術之看法。吳君也願意追尋徐老師研究室的田野調查傳統，針對各種專有名詞，竭盡所能地掌握司阜用語，並尋找較正確的用字。讀者或許會對書中一些用詞感到困惑，如今日習慣的「養灰」，在書中寫作「飼灰」。但就是使用「飼」字，才符合司阜口語「tshī-hue」之發音。

　　比較遺憾的是，良伯未能等到這本書之出版，突然於 2023 年 7 月辭世，而徐明福老師也在 2022 年 2 月時離開我們。但時間總是不等人的，而且就是因為知道珍愛的事物必將逝去，才會讓人更加努力保存文化資產。這本書，就是學術單位對於文化資產保存技術可以做的事情，希望大眾可以在閱讀此書之後，更深刻認識良伯與良姆、認識他（她）們的土水技藝，以及不間斷學習精進的職人精神。

<div align="right">

國立成功大學博物館副研究員

</div>

老派浪漫功夫人

「這張相片不夠水，我沒什麼笑容……咱們重撿一張咁好？」

想必在天上略皺眉頭嘴角微微上揚正翻閱此本專書的良伯，會有此叨唸～

2002 年在新竹州廳修復工地初識年近七旬的良伯，他不解工地有什麼好拍的？尤其是工資最低、最繁雜、最易髒汙的土水工項，他曾信誓旦旦地說，等 70 歲就要退休了，不想再作這些繁雜的古蹟工程……果然某日接到良伯來電：「葉仔～我牽新車了，準備要退休了，你何時要來臺南高雄，我開車載你迌迌。」他果真是行動派！

然而不久於工地再遇見良伯，正要問候並恭賀喜購新車，迎面而來是一陣國罵問候並詛咒偷車賊……這是唯一一次遇見鬱鬱寡歡略顯落寞的良伯。

擁有一身土水修造技藝，一輩子默默實作、樂觀無爭的老派功夫人，因新車佚失重返工作案場，自此跟文化資產修復繫上不解之緣，從北至國定古蹟淡水紅毛城，南至恆春古城，逾三十處文化資產（含十棟國定古蹟），均可見良伯佝僂的施工身影，終至一步一腳印成就出今日實至名歸的人間國寶。

紹尹在徐明福教授及蔡侑樺教授指導下撰寫碩士論文，起初以蘇清良為研究對象，研究過程中發現良嬸（蘇謝英）雖是小工身分，但卻是良伯工作團隊中最具承先啟後的重要協力者，故後續也增補從良嬸女性視角的相關研究論述，亦是本書的一大亮點。紹尹在研究調研

期間的勤奮、認真與寫作，讓兩位老人家點滴在心頭稱讚不已，又欣逢新書付梓出版，相信良伯與徐明福老師一定備感寬慰！

中原大學建築系助理教授

自序

　　能夠將自己在成大建築學系研究所完成的碩士論文出版成書，是至今仍彷彿置身於《全面啟動》電影情節中那所帶來的夢境，如似夢幻又是現實。這本書，同時也是蘇清良直到逝世當天來電時，他仍不斷對筆者叮嚀並倚窗盼望許久的事。說到此事，所有記憶不由自主回到 2017 年 7 月 10 日那蟬鳴不斷的夏曦。蘇清良和蘇謝英二人矗立在臺南水交社的模樣如今歷歷在目，宛如只是幾日過去；那一天，蘇清良身穿著一襲灰白相間的 T-shit、手持著抹刀自信走來，蘇謝英則頭戴斗笠、手拿著紅色塑膠高腳椅凳邁步前來。受訪時，夫婦二人臉上無時無刻洋溢著笑容、散發著無比的熱情，向我們娓娓道來他們五十幾年來的精彩故事。

　　本書前身為筆者於 2022 年的〈蘇清良和蘇謝英土水作技術與生命史研究〉碩士論文，後經投稿高雄市立歷史博物館「2022 年寫高雄──屬於你我的高雄歷史」出版獎助計畫，為將碩士論文修正成一專書，因此本書在用詞上或多或少保留學術性用句，還請讀者見諒。尤其在研究動機與目的等方面，為保留當時的敘事時空與架構，最後決議維持「也是目前唯一一位僅見誕生於日治時期仍在從事土水作修造的司阜」等字詞；僅僅是期盼本書能夠完成蘇清良逝世前常對筆者所提起的交代與盼望，以及本書前身所欲表達的時空背景與脈絡。

　　這本書從無到有，所要感謝的人實在太多。首先在成大的七年歲月，不論是在徐明福老師研究室底下擔任助理所遇到的同事，還是求學路途中來自吳秉聲、黃恩宇、宋立文、許勝發、鄭安佑、陳嘉基、賴福林、葉玉祥、盧惠敏等眾位老師各種不同層面指導，心中皆是無比感激。論文的開始和得以完成，最為感激的是指導教授蔡侑樺的

敦敦教誨，和徐明福老師在 2017 年 4 月那日對我說道：「阿信，有沒有興趣做土水匠師的研究？」也是從那時候，展開了長達近四年的土水作研究歷程。研究過程中十分感激我的研究對象蘇清良和蘇謝英以及他們親朋好友的協助，特此感謝蘇謝英、蘇神男、蘇建銘、許龍宗、許秀英、羅淑英，以從不藏私的心態指導我諸多土水知識，更包容我那愚鈍的臺語。

2021 年至 2022 年期間，承蒙高雄市立歷史博物館的協助，當時博物館所委託的「高雄市土水作修造技術保存者蘇清良調查研究」計畫案，恰好與我的研究皆以蘇清良的生命史和技術探究相同，而執行過程中所開設的傳習課程，更補足了我在實作觀察上的缺乏，帶給了我許多想法和幫助。以此感謝博物館李旭騏、莊天賜、黃麗娟等人的協助；同時間，最為感謝的自然是計畫主持人葉俊麟老師，間接給予我諸多的訪談機會，還帶給我許多珍貴資料和方向指導。若沒有葉老師的幫助，我想我也不會到晚期能跟蘇清良司阜感情如此要好，可以從臺南市區騎著機車，一路載著司阜暢聊到他在湖內的家。

同儕間感謝博淵、延隆、伊伶、儒沛、玉璇、槇楠、衛東學長學姊們，和斯文、佳芳、芷榆、立怡、瓊儀、少凡、佩瑄、智翔、孜耘、瑜瑄、學承、韶涵、庭吟、筬津、俐伶、典蓉、雅萱以及雅恬。感謝在這漫長光陰的教學相長與各種幫助。最後，感謝我的父親、已逝的母親、Sake 寶寶（20 公斤可愛胖柴柴）、未婚夫及其家人們長久以來的陪同。正因為有你們，我才得以順利邁向人生的下一個階段，完成這本書。

這麼多年來，書寫過無數關於蘇氏夫婦的文章，總是在心底暗自煩惱愚鈍的中文能力尚不足以有溫度的方式鋪展出二人的生命故事；

一直期盼著能讓讀者透過我的文字，真真切切地感受，好似蘇清良、
蘇謝英二人彼時正與你們來一場時空談話；哪怕如同《星際效應》，
縱使已在不同時空，仍祈求能在這浩瀚的時間縫隙，透過我的文字，
傳達給你們我最深切的感受。最後，以一段這幾年來的心路歷程，為
本書的自序劃下結尾，謹此獻給蘇氏夫婦二人：

　　土水情牽五十餘載共築夢：蘇氏夫婦的巧手獨特、日夜
　　浸濡，在靜謐的光影中疊起一磚一瓦，將灰泥一抹一抹在牆
　　面。無數的歲月，構築出建築的堅韌與美，流淌著匠人的心
　　血，譜寫出一個時代。

目　次

圖　次

表　次

第一章　緒論

第一節　研究動機與目的

　　葡萄亞建築師阿爾瓦羅・西塞（Álvaro Siza, 1933- ）曾說道：「新因素的加入通常會與現有狀況產生尖銳對立和劇烈碰撞……我們努力使『新』與『舊』發生千絲萬縷的聯繫，使它們和諧地共處。」[1]此番話雖是描述場所精神的真諦，卻也道盡了近代建築發展以來所呈現的各種新舊交織風貌。對於臺灣而言，近代建築發展通常指涉日人統治後至今以來此一期間。廣義上來說，為有別於以傳統漢式建築以外，受日本影響所致而帶來的各種建築式樣和風格，其大致上又可分為日式、洋風或兩者混合風格之區別；狹義上，可說是建築構材上的改變，逐由鋼、鐵、混凝土等材料，取代磚、木、石灰等作為主要興建的工程材料之一。然而結合阿爾瓦羅・西塞所說的新舊之間的聯繫必定趨向於和諧共處，以臺灣當今的城市街道、建物等景象來看，正是此狀態無誤。

　　早在日人治理臺灣前，即有一群從事著營建的工匠；他們可能是從唐山拜師而歸，或是遠道從中國而來此定居，將興建民厝與廟祠的本領以師徒承襲制的方式延續下去，進而形成今人所俗稱的臺灣傳統漢式建築匠師。日人來後所帶來的新建築構造、技術、材料以及營建模式，對於當時的匠師們來說無非是種挑戰和改變。時至今日，在漢式建築與日式建築的各項研究中雖已有豐碩的成果，如單一構體構法上的探究，或是多位匠師的技術觀點下綜合性討論，可以使得今日

1　引自李峻霖、莊亦婷，《建築設計：涵構與理路》（臺北：五南圖書出版股份有限公司，2020），頁 223。

人們充分理解不同時代的建築樣式在歷史脈絡、工序類別和施作上之差異。然而，上述研究在各分野之中雖是完整，卻也衍生了幾項問題意識：「**單一技術或眾合性的探討縱使可以促進修復上的精進，實則卻無法彰顯個人價值，並反映出一個人在營建技術上的完整性和獨特性；另一方面，在日月堆累下，那些受過日治時期所薰陶、擁有跨時代歷練的匠師們，卻多數早已年邁而相繼逝去。**」這意味著，傳統營造技術受時代變化、個人經驗的探究或記錄，儼然變成當代急不可待的議題之一。因此近年來，日增月益的專家學者們開始察覺到，匠師個人生命史研究的重要性與貧乏。

在當代，有一位出生自日治時期的土水作匠師，直至現今已高齡80餘歲，但仍然活躍於古蹟、歷史建築修復現場工程中；蘇清良，又名「良伯」，出生於 1935 年，幼年雖曾受過日本小學教育，但初學不過幾年即受到第二次世界大戰戰火紛擾，正因戰爭疾苦、又是鄉村農家小孩的各種因素下，最後拜師於泥作、瓦作司阜[2]們以謀求生技，開始了長達七十餘年的土水作生涯，也是目前唯一一位僅見誕生於日治時期仍在從事土水作修造的司阜。然而現實是，縱使蘇清良的經歷在當代、此刻來說是顯得多稀少且珍貴，綜觀臺灣半百年來至今在傳統建築研究的路途上，對於土水司阜的生命歷程卻幾近乏人問津，以致於諸如土水技術脈絡、土水作工具等議題上皆無法有一案例完整的討論；與之相對的，大木司阜的生命史研究則早已多不勝數，而土水作層面上卻始終未有生命史研究方法的討論。這意味著，這些擁有珍貴經歷的年邁司阜終將因為時間不停流動而逝去，成為過去、不曾被

2　司阜（sai-hū）是近年才開始使用的一種寫法，其是為了導正過往「師傅」的寫法。據早期相關文獻及史料，如《安平縣雜記》，稱執工業者為司，例如石匠司、大木司等。

探索過的對象，留下後人未能知解的疑問。同時，臺灣土水職業環境中也常有司阜的妻子會伴隨其右、一同共事，如蘇謝英自 1967 年起就以小工身分長期輔佐蘇清良從事一切土水工事，因此對於土水之理解，如各工法施作細節、材料拌合及各種工程大小雜事等皆十分了解且有自己的一套看法。如此可見，小工在整個工程中所擔任的角色舉足輕重，然而綜觀臺灣所有匠師生命史研究中，土水匠師的個人研究已是缺乏，又更遑論小工的討論。

基於臺灣傳統建築研究的缺乏，促使本研究產生一系列的期望與提問，期許能藉由生命史研究方法在傳統建築、修復技術領域上回答一些疑惑；同時期望本研究能對當代所提倡個人價值之部分有所助益，將人文歷史與營造技術兼併討論，填補前人研究中所能未關注到的層面議題，是作為本研究中最根本之目的。因此，本研究擬以生命史研究作為論述的方法，結合建築領域討論傳統技術的方式，以技術與生命史傳記的方式為蘇清良、蘇謝英土水生涯作傳，擴及臺灣整體社會發展、歷史的脈絡，探索其從 1935 年以來的生命記憶，包括個人生活經歷、學藝過程、營建知識觀、營造技術；敘述蘇氏夫婦出生自日本時代，於錦瑟年華時期、戰後初期便開始習藝傳統漢式、日式及洋風建築的土水泥作等技術，再到近年輾轉至修復老舊建築等的豐富經歷。進而從中窺看一位土水司阜與其小工（兼妻子），在社會環境交互關係下的種種變化與樣貌。期望之研究目標分述如下：

1. 看見蘇氏夫婦受時代變遷下的生命歷程意義（生命史）

回顧李政賢譯書中所提及的：「『生命史研究』（Life History）屬於傳記法的其中一支，不只是如同歷史陳述一般，僅提供過往事件與習俗的特定細節訊息；生命史還必須呈現個人如何在該文化之中創造

意義，特別適合應用來給予讀者關於某文化或時代的局內人觀點。」[3]可以知道生命史研究目的在於透過描述一個人的生平來理解其與文化背後之間的深層意涵。本研究亦採取上述此觀點，以蘇清良、蘇謝英作為討論對象，透過深度訪談之方式，並爬梳歷史相關文獻，建立二人的生命史。目標為呈現一名土水作司阜及其小工在歷經不同時代下的生命歷程，其中涉及層面含括學藝生涯、師承、技術脈絡、常用營建用語、重要事件及其影響，以便後人能藉由本書得以「看見蘇清良土水司阜以及蘇謝英小工在時代與文化之間的意義」。

2. 看見蘇氏夫婦在漢式建築營造、日式和洋風建築土水作修造技術上的完整性（技術）

日治時期帶來了新的建築構造和樣式，一方面是新的建築營運模式，造就了營造過程中土水工項的更加細分化，進而形成了現代工程上常見的工種分工模式；另一方面也引來了新的技術，譬如水泥瓦作、磨石子、洗石子、日本壁（木摺壁、小舞壁）以及灰泥線腳等類。然而在當今的研究中，除傳統漢式建築外，日人所帶來的構造卻多數僅見於單一工法上的歷史脈絡探究、施作技巧的描述、材料分析，而伴隨著有匠師的施作描述卻也多半僅見於施工紀錄報告書中，鮮少有「專注於一位土水作司阜（或小工）在施作完整性」上的論述。其因施工紀錄的形式無法論及土水司阜在施作方式、材料、工具上的改變，同時，在各工項施作中所擔任的角色等議題也未能以完整的形式被闡述，以致於工程施作時、彷彿僅須憑一人之力即可。事實上，在許多施作的途中，也大半須要大木、小木及其他司阜或小工的協助

3　引用 Gartherine Marshall & Gretchen B. Rossman，李政賢譯，《質性研究：設計與計畫撰寫》（臺北：五南圖書出版股份有限公司，2006），頁 151。

與討論才得以能順利完成工程。

　　因此，本研究在以蘇清良和蘇謝英作為對象的技術與生命史研究中，期望將二人的土水作修造技術完整呈現，其中包括漢式建築的營造過程，從基礎到屋身，以及二人所擅長的日式和洋風建築部分工法施作等類，讓後人得以透過本書「看見作為一位土水作司阜及其妻子在技術上之完整性」，並從中察覺到二人的土水技術及其思想，藉此迴響時代之共鳴，給予具體的歷史定位。

第二節　文獻回顧

　　本研究在文獻回顧方面，涉及「生命史研究」與「臺灣傳統建築領域的研究」兩大區塊：以生命史研究方法的定義和取徑來界定本研究的視角、框架及方法，並回顧前人於臺灣傳統建築領域的歷程，來框定本研究在當代處於何種定位，是否為接續前人的討論，又或是以新的視角端看傳統建築領域上的研究，並拓展討論、彌補其缺口；目的為後人能透過本研究的回顧快速掌握本研究的價值意義與時代定位。

一、生命史研究方法之回顧

　　本節將首要釐清生命史研究的定位，再論及臺灣部分生命史研究中所採用的方法及其體現。

（一）生命史研究的定義

　　美國著名教育學者 Catherine Marshall 與 Gretchen B. Rossman 在 2011 年所出版的 *Designing Qualitative Research* 一書中，說明生命

史（Life History）是屬於何種質性研究類型，他們認為生命史、傳記（Biography）、自傳（Autobiography）、口述歷史（Oral History）以及個人敘事（Personal Narrative），皆是敘事分析（Narrative Analysis）所表現出來的主要形式，即是以一種「跨學門」的研究取徑，透過參與者建構個人生命的故事，從而描述該等當事人經驗的意義。[4]

　　生命史、傳記、個人敘事等的敘述分析，實則上有所差異，可以藉由國內的教育領域學者王麗雲於 2000 年的研究〈自傳／傳記／生命史在教育研究上的應用〉來初步理解。該學者認為自傳、傳記、生命史都是一種對生命的書寫體現，生命的書寫也未必要由出生到墳墓，可以僅關注生命的某一部分，亦可由生命開始前談起，兩者的目的皆是說明人的生命的經驗內容與意義。而王明珂於 1996 年的研究，則更直接點名了三者之間的區別，他認為傳記是一個人的生命史研究，或者是生命史其中一部分作為主要內容的研究，寫作者並不是傳記中的主體，而自傳則更傾向於一種自我描述，是一種自我對生命的書寫。[5] 由此來看，可以知道生命史作為敘事分析的一種，相對於傳記而言，即是更大框架下、廣泛定義下，不僅限於「個人的」對生命書寫的研究方法。

　　Catherine Marshall 與 Gretchen B. Rossman 的看法則稍有不同，但也明確地指出生命史研究的核心，二人認為：「生命史研究是屬於

4　引用 Gartherine Marshall & Gretchen B. Rossman，李政賢譯，《質性研究：設計與計畫撰寫》，頁 26。

5　引用王麗雲，〈自傳／傳記／生命史在教育研究上的應用〉，收於國立中正大學教育學研究所主編，《質的研究方法》（高雄：麗文文化事業股份有限公司，2000），頁 267。王明珂，〈誰的歷史：自傳、傳記與口述歷史的社會記憶本質〉，《思與言》，34（3）（1996），頁 147-183。

傳記法的其中一支，不只是如同歷史陳述一般，僅提供過往事件與習俗的特定細節訊息；生命史還必須呈現個人如何在該文化之中創造意義，特別適合應用來給予讀者關於某文化或時代的局內人觀點。」[6] 也就是說，生命史作為一種研究方法上，它更傾向於帶給讀者一些訊息，而這些訊息是藉由受訪者所提供之訊息，觀點者加以整理、分析及詮釋，輔以時代文化脈絡等背景，透過敘述方式（即書寫方式）給予讀者局內人的觀點，進而產生該研究的意義。

（二）生命史研究的體現

生命史研究作為一種質性研究，有其對於研究目標、問題、方法、書寫以及研究者所參與的互動關係下不同而對應的屬性分類。Laura L. Ellingson 於 2011 的 *Engaging Crystallization in Qualitative Research* 中曾指出質性連續向度不同，又將向度劃分為「藝術、印象主義論」（Art/Impressionist）、「中間路線」（Middle-Ground Approaches）、「科學、實在論」Science/Realist）三種，從研究方法（Methods）一欄中可知，構築生命史的要素之一口述訪談，對應不同向度時可以簡略被劃分為互動訪談、半結構訪談，結構化訪談。[7]

承上述所定義的回顧臺灣不同領域的生命史研究，可以發現，譬如詹倩宜（2012）、林秀青（2013）、賴銓琿（2017）三者的研究都傾向於藝術／印象主義至中間路線之間的質性研究，[8] 該三位的研究皆

6　引用 Gartherine Marshall & Gretchen B. Rossman，李政賢譯，《質性研究：設計與計畫撰寫》，頁 151。

7　Ellingson, L. L., *Engaging Crystallization in Qualitative Research* (London: SAGE Publications, Inc., 2011), pp. 8-9.

8　參閱詹倩宜，〈劉燕當音樂生命史研究〉（臺南：國立成功大學藝術研究所

藉由文史資料、半結構式的訪談，不僅以藝術／印象主義中的文學技巧、故事、詩歌、詩意之書寫方式來表達外，也容納了中間路線的參與者短篇敘述，並帶有個人（即書寫者）偏向與立場的詮釋。因此可以知道生命史研究在文學領域上的探討，多半參雜著理性與感性之間的書寫體現。

論及人類學領域上的著作，譬如黃世輝（1999）、蕭瓊瑞（2014）、董意如（2016）則皆是關注傳統民間技藝之人的生命史研究，[9] 此類研究大半以互動訪談作為其主要建構方式，並以故事、經驗的形式所書寫呈現。但在部分內容上，亦適時採用結構化的訪談方法，針對受訪者的民間技藝梳理、分析，以不屬於任何立場的觀點進行如實書寫，即科學和實在論的向度敘事。

回顧臺灣建築領域上的研究，譬如柳青熏（2017）[10] 則以現代建築學人的生命史研究作為討論對象。方法上傾向於中間路線至科學及實在論之間，對陳仁和的生命歷程進行釐清外，更著重於以科學理性的方式分析該建築師的建築平面與空間設計，但在敘事上也帶有研究者個人立場觀點進一步剖析。由此來看，該研究在質性連續向度上則

碩士論文，2012）；林秀青，〈孤島女作家蘇青的文學生命史〉（臺南：國立成功大學中國文學系碩博士班碩士論文，2013）；賴銓璉，〈陳列的生命史與書寫研究〉（臺南：國立成功大學台灣文學系碩士在職專班碩士論文，2017）。

9　參閱黃世輝，《民族藝師黃塗山竹藝生命史》（南投縣：社寮文教基金會，1999）；蕭瓊瑞，《巧編福竹：盧靖枝生命史》（臺南：臺南市政府文化局，2014）；董意如，《編竹圍陣：翁明輝生命史》（臺南：臺南市政府文化局，2016）。

10　參閱柳青熏，〈不連續的現代性：陳仁和的時代與他的建築〉（臺南：國立成功大學建築學系碩士論文，2017）。

更加多元，並不僅限於偏向何種定位。

二、漢式建築研究歷程回顧

　　本小節將回顧歷年來臺灣漢式建築相關研究討論。

（一）構造、形式的探究

　　臺灣傳統建築的研究於戰後初期至 1980 年左右，絕大部分都僅以形式和構造做簡要說明，並不論及營造、工法、規制等議題。以最早且知名之著作為例，可見蕭梅在 1968 年的《臺灣民居建築之傳統風格》一書，[11] 調查臺灣北、中、南各地的傳統漢式建築，以概括的方式來說明當時的漢式民宅形式及構造。其後，林邦輝於 1981 年的《台灣傳統閩南式廟宇營建與施工之研究》，[12] 可謂是戰後至 1980 年此一期間，具相當規模的研究。他針對泥匠施工範圍，以傳統匠師的訪談為基礎，同時輔以歷史文獻等內容，來述說漢式廟宇的施工程序，其中包括打樁作基礎、鋪面、砌牆、蓋瓦，再到作脊等施工。而在瓦作方面，更指出筒瓦、板瓦關係和材料及尺寸等規制。從後人的眾多研究來看，在討論廟宇營建與施工方面，大抵皆延續林邦輝的討論方式，因此該文獻可謂是臺灣傳統建築研究上具有承先啟後的代表性之作，奠定起後人在研究上的初步理解和架構。

　　1988 年，國立成功大學建築學系徐明福教授，受當時行政院國家科學委員會的支持，藉由回顧國內外人類學、地理學、社會學領域等相關理論，建立起一套建築學理論及架構來檢視臺灣傳統建築，

11　參閱蕭梅，《臺灣民居建築之傳統風格》（臺中：東海大學，1968）。

12　參閱林邦輝，〈台灣傳統閩南式廟宇營建與施工之研究〉（臺南：國立成功大學工程技術研究所設計技術學程建築設計組碩士論文，1981）。

並以新竹新埔傳統夥房屋為例，建構臺灣傳統厝屋地方史料。[13] 其理論建構和研究方法，綜觀歷年以來的研究，迄今仍無人可超越其研究深度和地位。1990 年後，徐明福教授所指導的相關研究，如張宇彤（1991）、江錦財（1992）也逐步以金門、澎湖等地為例，[14] 藉由匠師訪談、田野調查、文獻史料來探究一地區的漢式建築構造形式、作法概要、尺寸計畫、禁忌及風水觀等。由此來看，漢式建築的領域已從原先遍及全臺的初步討論，逐漸聚焦於區域性，且內容更加深入，已不僅限於構造形式上的梳理和陳述，而是往「如何營造、如何興建、地域之間的關聯」等層次發展。

同時期，徐裕健於 1990 年的《台灣傳統建築營建尺寸規制之研究》[15]，首創性地研究漢式建築的營造尺寸；林會承於 1995 年的《台灣傳統建築手冊──形式與作法篇》[16]，調查範圍遍布全臺各地區（包含澎湖、金門），該作者透過實地調查、口訪和日治時期資料爬梳，描述傳統建築各種要素，全書並以簡要的方式，點出其基礎「構成（虛與實）」概念，含括從與傳統建築相關聯的思想、空間（布局、相地、間架、尺度）、構造（台基至屋頂）、裝飾（彩繪、匾聯等）、禁忌、建材等層面；此外，李重耀、李學忠在 1999 年的《臺灣傳統建

13　參閱徐明福、蔡侑樺，《大木作：臺灣傳統漢式建築──類型・計畫・施作》（臺中：文化部文化資產局，2020），頁 4。

14　參閱張宇彤，〈澎湖地方傳統民宅營造法式探微〉（臺中：東海大學建築〔工程〕研究所碩士論文，1991）；江錦財，〈金門傳統民宅營建計劃之研究〉（臺南：國立成功大學建築研究所碩士論文，1992）。

15　參閱徐裕健，〈台灣傳統建制營建尺寸規製之研究〉（臺南：國立成功大學工程技術研究所設計技術學程建築設計組碩士論文，1990）。

16　參閱林會承，《台灣傳統建築手冊──形式與作法篇》（臺北市：藝術家出版社，1995）。

築術語辭典》一書中，則以字首筆畫方式表列出採集到的用詞，以辭典的形式試圖讓讀者能快速查找詞彙意義，是臺灣第一本論及傳統建築用詞的巨作。[17]

（二）材料、力學的探究

1999 年 9 月 21 日，臺灣本島發生史無前例的大地震，造成許多傳統漢式建築相繼倒塌，亟需修復、維護，因而促使國內學者、政府機關大舉將研究議題轉向修復層面上，如周柏琳（2002）、蔡侑樺（2004）、林耀宗（2005）等皆各自以不同構造，如土墼牆、臺灣編竹夾泥牆、磚造牆體進行力學性能、行為等的分析研究；[18] 此外，也有如張清忠（2001），是以金門單一地區為探究對象，對該地的三合土進行仿作及力學試驗，探討材料與配比之間的關聯性；[19] 再者如葉世文、薛琴（2003）、莊敏信（2003）也各自於灰作上，以不同取向的方法，探討灰泥材料的種類、屬性與配比，並三者皆提出材料在修復工程上的應用及其優劣；[20] 另一方面，更有學者在此環境和氛圍下，

17 參閱李重耀、李學忠，《臺灣傳統建築術語辭典》（臺北：藍第國際工程顧問有限公司，1999）。

18 參閱周柏琳，〈台灣傳統建築土墼構造力學性能初探〉（臺南：國立成功大學建築學系碩博士班碩士論文，2002）；蔡侑樺，〈台灣雲嘉南地區編泥牆壁體構造之初探〉（臺南：國立成功大學建築學系碩博士班碩士論文，2004）；林耀宗，〈磚造歷史建築牆體結構行為研究〉（臺南：國立成功大學建築學系碩博士班碩士論文，2005）。

19 參閱張清忠，〈三合土配比及材料行為之研究〉（臺北：國立臺灣科技大學營建工程系碩士論文，2001）。

20 參閱葉世文主持，薛琴協同主持，張朝博，《古蹟修復技術──灰作材料性質與修復工法之研究》（臺北：內政部建築研究所，2003）；莊敏信，〈傳統灰作基本操作與應用之研究〉（桃園：中原大學建築研究所碩士論文，2003）。

大量訪問現場修復之匠師，針對單一工種上的脈絡、工法、材料之事進行討論，如葉俊麟 2000 年的洗石子研究即是如此。[21]

（三）工項技術探究

2000 年後，承繼著 921 大地震的影響，國內此時所關注的另一個議題為傳統漢式建築的木構造，於是大舉出現以木構造力學實驗為主要軸向的分析研究；在此類研究過程中，常需與木作司阜相繼配合，因而多半有如何組構、施作等事件被一併討論，譬如廖枝德、許漢珍等人的落篙技藝，即是在這此氛圍下應運而生，並成為個人技術研究討論的雛形。此外，在更早之前，也有部分學者因政府相關計畫而跨入工匠生命史的研究，他們的研究有一明顯的取向，比起討論技術成因、施作方面，更加著重於匠師派別、匠師的手法特徵，譬如李乾朗於 1988 年所出版的《傳統營造匠師派別之調查研究》[22]，以及他後續二十幾年以來所發表著作的文章和書籍大抵都有此趨向，可謂是臺灣討論傳統匠師派別和技術的先驅者。但在 2000 年前，也有少數是專注於技術方面的討論，如徐裕健於 1998 年針對陳專琳的落篙技藝之研究，即是如此。[23]

2010 年後，隨著個人價值的提倡和傳統匠師的人才流失等議題浮現，因此大量衍生出以個人或群體於單一工項的敘事探究，如文化

21　參閱葉俊麟，〈日治時期洗石子技術之研究〉（桃園：中原大學建築學系碩士論文，2000）。

22　參閱李乾朗、蔡明芬，《傳統營造匠師派別之調查研究》（臺北：李乾朗古建築研究室，1988）。

23　參閱徐裕健計畫主持，〈大木匠師陳專琳（煌司）技藝調查暨保存計劃〉（臺北：行政院文化建設委員會，1998，未出版）。

部文化資產局自 2011-2017 年間所出版的七冊《一心一藝：巨匠的技與美》，是以建築營造相關的技藝者，將他們的親身經歷或故事作為主軸，以個人篇章的方式簡要述說技藝者的學藝歷程、師承匠派、獨門匠藝、專長施作部位、工具；[24] 趙崇欽於 2012 年所主持的「傳統漢式建築營建行為資料建構計劃」，[25] 亦是因為政府意識到漢式營造技術的流失因而促成的研究。其研究內容為針對傳統漢式建築營造工項的逐一討論，藉由訪談大量匠師所得的口述資料，將土水作、木作、剪黏、彩繪、儀式和禁忌等營建和觀念，依照厝屋營建工序依次解釋，可說是在「完整技術」探究上十分經典之著作；同時間，也有如張嘉祥 2014 年的《傳統灰作：壁體抹灰紀錄與分析》研究，[26] 訪談當時臺灣修復案場上仍執業的多名土水司阜，並收錄、解釋各個司阜在單一工項技術上之事，而後再綜合剖析。

　　上述所回顧的研究雖在工項技術的討論上已可見豐富的成果，然而卻也存在著部分令人值得深思的問題：「**技術的討論雖是完整，但又如何彰顯『個人技術』和『時代』的關聯性，貌似已是當代急不可待的議題。**」為此，近年開始，這項問題意識逐漸專家學者們所關

24　七冊為李月華，吳秋瓊，陳玲芳，《一心一藝：巨匠的技與美》（2011）；李月華，吳秋瓊，陳玲芳，《一心一藝：巨匠的技與美.2》（2012）；李月華等撰文，《一心一藝：巨匠的技與美.3》（2013）；王志鈞等撰文，《一心一藝：巨匠的技與美.4》（2014）；王志鈞等撰文，《一心一藝：巨匠的技與美.5》（2015）；郭東雄等撰文，《一心一藝：巨匠的技與美.6》（2016）；朱禹潔等撰文，《一心一藝：巨匠的技與美.7》（2017），皆由文化部文化資產局出版。

25　參閱趙崇欽建築師事務所，〈傳統漢式建築營建行為資料建構計畫成果報告書〉（臺中：文化部文化資產局，2012，未出版）。

26　參閱張嘉祥，《傳統灰作：壁體抹灰記錄與分析》（臺中：文化部文化資產局，2014）。

注，譬如黃秀蕙 2011 的剪黏司阜王保原研究、李朝倉 2016 的大木司阜廖枝德等著作，[27] 即是在反映臺灣傳統建築研究的焦點已正式邁向個人技術和生命史之間的關聯性研究。但再回顧這些年的研究，卻會發現這類研究皆都僅見於大木作、剪黏、彩繪等類型上的討論，土水作領域的個人技術和生命史研究竟乏人問津。雖然 2016 年後，文化部指定傅明光、廖文蜜、莊西勢三位土水司阜為重要技術保存者，並隨後展開調查研究，但綜觀三人的生命史與技術調查研究報告書來看，內容上也存在著許多問題；一如該三本著作在生命歷程討論度不足，二如技術的討論明顯缺乏完整性和融入匠人精神的闡述，以至於生命史和技術無法結合，給予讀者理解職人在不同時代間的技術變化。[28] 因此本研究即在上述所及的缺乏下，將土水作為本研究所欲解決的議題，藉由蘇氏夫婦的生命史，討論傳統匠師在時代與技術之間的關聯性，並彌補傳統漢式建築研究之不足。

第三節　研究時間範圍、問題

基於前述的動機與目的，本研究藉由土水作司阜蘇清良及其妻子小工蘇謝英為對象，探究二人生命史與技術之間的相關議題，並兼併

27　參閱黃秀蕙，《巧手天成：剪黏大師王保原的尪仔人生》（臺南：臺南市政府文化局，2011）；李朝倉，《珍藏老篩・廖枝德》（雲林：西螺大橋藝術兵營，2016）。

28　參閱張宇彤、林世超，〈重要保存者傅明光及其保存技術調查紀錄案〉（臺中市：文化部文化資產局，2018，未出版）；張宇彤，〈重要保存者廖文蜜及其保存技術調查紀錄案〉（臺中市：文化部文化資產局，2018，未出版）；江柏煒，〈重要保存者莊西勢及其保存技術調查紀錄案〉（臺中市：文化部文化資產局，2018，未出版）。

兩項層面議題的討論得出結論。

（一）生命史取向議題

在蘇清良的生命史取向探究，將研究時間範圍框定為自其出生 1935 年起至 2023 年（上半年），而蘇謝英則將研究時間範圍框定為自 1962 年與蘇清良結識起至 2023 年（上半年），以釐清他們二人受不同年代的多種因素變化時，其不同階段的人生歷程，在此研究議題上又更傾向於闡述二人在土水作上受何種影響、契機、重要思想與改變。因此可分為主要兩項問題：

1. 蘇清良與蘇謝英的學藝契機

本研究第一項問題為探討蘇清良、蘇謝英其學習土水作之契機，其是否與當下的時空背景有所關聯？又或者是何種成因才使其決定踏入土水行業。

2. 探討傳統漢式建築土水司阜受時代變化、事件影響的轉變

本研究第二項問題為探討蘇清良作為一名傳統漢式土水司阜，歷經不同時代之巨變，如何從漢式土水轉往現代土水，再到從事文化資產修復工程迄今，其中的契機、過程與歷練為如何？又或者在不同人生階段中有著至關重要的經歷與轉折事件。

（二）技術取向議題

關於技術取向的探究，藉由生命歷程的探究後，進而釐清蘇氏在漢式建築興建及日式和洋風建築技術上的脈絡和相關之事，因此本研究目前主要將問題框定為下述兩項：

1. 漢式建築營造的過程及其網絡關係

本研究第三項問題為探討蘇清良在漢式建築營造過程中，作為一名土水司阜，其擅長之工法究竟為何？以及又與業主、小工之間等，各自在工程中扮演何種角色？其次，營造過程中涉及材料或工法與當時社會環境又具有何種關聯性？

2. 探討日式和洋風建築修建技術

本研究第四項問題為探討蘇氏夫婦在日式及洋風建築修復工程上所擅長之技術種類，其中對於材料、工法上有何種獨特性或者看法。

（三）時代歷練下的「變與不變」

本研究將上述所提的四項問題合併討論，將重點聚焦於「變（可變）」與「不變（不可變）」，探究土水司阜與其技術之間，在不同時代的影響下所呈現的樣貌。

第四節　研究方法及架構

（一）研究方法

本研究在方法上，採用相關文獻解析、實作觀察以及案例調查與訪談等方式來建構蘇氏夫婦的生命史與技術之部分，其流程如圖 1-1 所示。

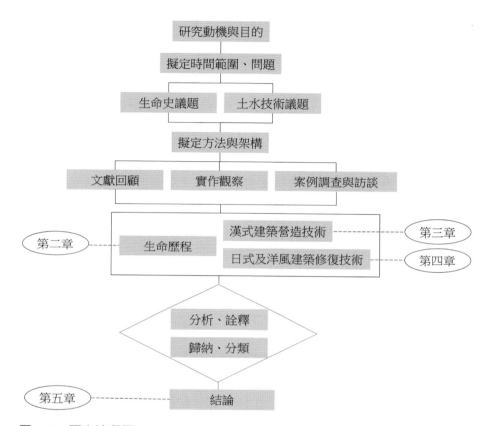

圖 1-1　研究流程圖
資料來源：筆者整理繪製。

（二）研究架構

　　本研究目的在大框架下，可以概括為釐清蘇氏夫婦的「生命史」與「技術」兩大面向，研究架構如表 1-1 所示。

　　生命史部分誠如本研究於目的、問題所欲關注之事，可以概括為「歷程」與「變化」兩大核心，其最終目的為釐清蘇氏夫婦受何種因

素而接觸漢式建築，並在人生歷程中受何種背景、事件影響：是否有重要人生轉折，進而影響到土水生涯上有何改變；以探討傳統匠師受時代變化及其成因為何。

技術部分則概括為「漢式建築」與「日式及洋風建築」兩大核心的探究；諸如第三章以漢式建築營建前及其過程，首要探討傳統匠師在當時的社會中，正式營造前其與業主或他人等的角色關係和過程，再接續探討正式營建後其擅長工種之施作，並於其中加以釐清團隊中的角色關係；第四章則以日式及洋風建築修復技術為主要探討之重點，以釐清擅長之工法及其技術脈絡，進而討論與日本工法之異同。

最後將綜合上述討論，以不變、可變之觀點聚焦土水司阜及技術間因應時代歷程下的具體樣貌。

表 1-1　研究架構

對象	方向	分類		研究架構			
蘇清良 蘇謝英	生命史	歷程變化	起承	第二章	第一節	出生至學藝過程	第五章 結論
			轉折		第二節	成家立業至短暫退休	
			影響		第三節	參與文化資產修復工作迄今	
	技術	漢式建築	營造過程	第三章	第一節	營建前的準備及其過程	
			角色關係		第二節	基礎與牆體構造技術	
			擅長技術				
		日式及洋風建築	技術工種 技術脈絡	第四章	第一節	木摺壁及木摺天花技術	
					第二節	小舞壁技術	
		修復技術			第三節	灰泥線腳技術	
					第四節	洗石子技術	
		比較分析			第五節	磨石子技術	

表格來源：筆者整理繪製。

第五節　研究限制

本研究從 2019 年 7 月 10 日初次訪談至 2021 年 12 月 28 日截止；在研究過程中，主要可以區分以下幾項，為本研究所受到的侷限。

（一）受訪者的記憶受限

本研究在進行訪談時，受限於受訪者記憶受限，偶有與先前幾次訪談回覆不大相同之情形，譬如編竹夾泥牆的竹子喜好使用哪一種竹子，於 2018 年水交社訪談影片記載以及本研究在 2019、2020、2021 多次訪談中，得到的口述資料卻多數不一致。

（二）無法言語形容的限制

本研究在關注灰泥材料時，受訪者在此方面的回答總無法詳盡，譬如砂灰之配比為何。事實上工作場地的不同，以及施作目標、貨料不同皆會影響到灰泥材料在調配過程中稍有差異，此種差異大抵來說皆憑藉著小工長久以來的攪拌經驗以及司阜的實際的手感來決定，也因此本研究在此部分的探究上有所受限。

（三）相關的修復工程報告書內容不對稱

本研究在回顧蘇氏夫婦所參與的修復工程報告書時，受限於報告書所提供的內容不足，因此造成在部分工法的釐清、材料的解釋上難以解讀，其次報告書所記載的內容再藉由後續訪談受訪者，偶也發生資料與口述不對稱的情形。

（四）實作觀察的缺乏

　　蘇氏夫婦自 2020 年起，已逐步邁入退休的狀態，此後所參與的案例，在本研究所欲探究的工法上，如木摺壁、灰泥線腳、洗石子、磨石子、小舞壁等，皆未再施作過，因此本研究僅能藉由過往資料以及口述來建立，致使在諸多工法上無法以蘇氏夫婦實際施作的照片來加以說明。

第二章　生命史

　　本章生命史所欲探究之核心為「歷程」與「變化」兩大課題，述及蘇清良自 1935 年，以及蘇謝英自 1962 年後迄 2023 年，以作為本研究的時間範疇。藉由臺灣的經濟環境、地方現況等諸多背景因素，俯瞰二人的生活歷程與土水生涯，以此探究二人在不同時代下的各種面貌和變化。

　　本研究初期經數次口述訪談後，將二人的生命歷程概括為以下三個階段；第一階段以蘇清良作為主要闡述對象，探究他從 1935 到 1950 年代末期間的生長背景和歷練過程，釐清傳統土水司阜的習藝過程及其動機成因；第二階段為 1960 年代至 1997 年間，以蘇氏夫婦結為連理為起點，藉由二人的經歷種種，反應受現代化下的土水夫婦生活樣貌與土水生涯變化；最後，第三階段則以 1998 年後迄今，藉由蘇神男的邀約為契機開始，探究二人在參與古蹟、歷史建築的修復工作之事，以釐清傳統土水夫婦如何在當代從事土水，是以何種契機、人事物的影響下，進而讓二人在當代社會中，以不僅僅是作為單純從事土水工事之人，更可在此基礎上發展出各種不同人生樣貌，從而建立蘇清良與蘇謝英的生命史，回應時代之脈絡。

第一節　出生至習藝過程（1935-1950 年代）

一、生長背景與學藝契機

　　1935 年（昭和 10 年），那時正值炎炎夏日、農民繁忙於稻田採割之際的 8 月，蘇清良出生在一個遠離市區的鄉村、座落於當時的高

雄州岡山郡湖內庄太爺一帶，即現今的高雄市湖內區太爺里。[1] 回憶起幼小時的記憶，蘇清良時常提起太爺里地帶家家戶戶以及自家的景色：「每個草地人的厝的前面都要有一塊埕，不管有多窮，那塊埕都一定要罨（khōng）磚仔[2]，因為那是用來曬稻草、割稻仔的地方，是最重要的地方！」在那個年代，傳統漢式建築仍遍地林立於每個鄉村聚落角落，縱使當今的太爺里、湖內區中早已不可多見這般景色，然而這樣的景致卻仍舊深刻烙印在他此刻的記憶之中，甚至對於未來從事土水作的敏銳度都有很大的影響。

回首起接觸土水的契機，蘇清良認為是源自於家中的經濟情形和戰爭期間被迫輟學所致，因而迫使他必需尋求一技之長來得以維生。早在 17 世紀起，蘇氏即作為太爺里的一大姓氏，這一帶地區的居民大多是以農耕作業為生，而蘇清良一家也是如此。到他適逢讀書年齡之際，並未像戰後常有農漁民子弟因貧困而受限於無法接受教育，其緣由乃於日本統治的這段期間，由於日人所訂定的《臺灣教育令》，每當孩童歲齡至 8 歲即要接受義務教育，也因此在 1943 這年，蘇清良開始接受當時的國民學校教育，其所在的學校為大湖國民學校，為現今的高雄市湖內區大湖國民小學。[3] 初學不過幾年後，第二次世界大戰的砲火連綿、焦灼情勢逐漸影響到人民的生活日常，不如同市區

1　大正 9 年（1920）廢里區為庄，合原圍仔內區和大湖區為湖內庄。參閱陳進財，《湖內鄉誌》（高雄：湖內鄉公所，1986），頁 16。

2　以水泥或磚頭砌磚、牆等。例：罨磚仔、罨起來。參閱「教育部臺灣閩南語常用詞辭典」網站。網址：https://sutian.moe.edu.tw/zh-hant/。

3　1941 年 4 月 1 日改稱為大湖國民學校；2010 年 12 月改制為高雄市湖內區大湖國民小學。參閱高雄市湖內區大湖國小，〈學校簡介・學校沿革〉。資料檢索日期：2021 年 9 月 2 日。網址：https://www.dhu.kh.edu.tw/index.php?WebID=168。

百姓需要時刻警惕著飛彈來襲，戰火的蔓延使得住在偏鄉地區的他當時的求學之路就此中斷。此刻，父母育有六男、三女，而他是僅次於大哥的二男，[4] 這意味著他需要共同承擔起家中經濟重責，因此暗自期許能去工廠求得一份穩定工作。另一方面，蘇清良認為當時的工廠在附近並不多見，同時學識的底蘊也無法支撐起自己找到相應的工作，因此，做苦、做工就似乎成為當下不得已的選擇。

1945 年，輟學後的蘇清良，選擇留在家中從事農務，直到 1950 年，蘇清良之父邀請當地一位知名的土水司阜「韓其福（又稱『福司』）」[5] 前來蓋一棟竹籠仔厝[6]。隨著當時的社會習俗，除了司阜起厝之外，主家（業主）中的大大小小也會共同協助，而蘇清良也在此朝夕

圖 2-1　韓其福姓名見於太爺里福安宮刻碑
資料來源：筆者 2021 年攝。

4　「六男、三女」一說採 2021 年蘇謝英口述；與 2019 年蘇清良口述：「我母親生 11 個」，兩者在人數上稍有不同，應判為早期社會常有的夭亡之情形，因此本研究採 2021 年蘇謝英口述為主。

5　過往研究常見有韓期福、韓枝福、顏期福或顏枝福等稱呼，本研究採福安宮刻碑所載。

6　指以竹管作為主要建材，將其鑿口、榫接後，架接成屋，通常又稱竹籠厝；竹籠仔厝，為司阜口述用語，臺羅拼音為 tik-long2-a2-tshu3。

相處下對土水逐漸感到興趣。另一層面，他內心本就渴望著能擁有一技之長來以此維生，於是在這些背景因素與機緣下，最後拜韓其福為師父，自此展開長達七十餘年至今的土水生涯。

二、師承與學藝過程

　　約莫 1950 年，蘇清良開始向韓其福學土水；學藝的過程中，蘇清良跟著福司四處奔走，從業地點主要在太爺里、打鹿埔（現今高雄市田寮區打鹿里）、龜洞（現今臺南市關廟區）等地，當時的民宅是以傳統漢式建築（磚厝、土墼厝等）、傳統建築（竹籠仔厝）為主。據蘇清良的回憶，學土水最早是從挖田土、作土墼、劈砍竹材等此種基本備料開始，待司阜認可後，才可學習施作技術的抹灰、疊壁、編竹等工項。這樣的情形與一般現所認知的先從打掃、煮飯、備料開始稍有差異，主要是受當地習俗所致，在工班的三餐飲食以及現場環境清潔方面，一般皆是由業主全權處理。此外，在備料方面，如購買材料、處理材料等，多半也會由按場司阜[7]吩咐業主進行。

　　從學習的另一種角度來看，傳統民宅的主要興建者雖是土水司阜之職責，但也常需伴隨著瓦作、木作、剪黏、泥塑等司阜配合才得以完成整體的施作，因此使得蘇清良在學習及營造過程中，曾受過兩位師伯的指導，他們是長期與韓其福一同起厝、相繼配合不同工項技術的其他司阜，分別為作瓦司阜「蘇番邦（又稱邦伯）」[8]與幼路（iù-

7　主持司阜。參閱徐明福、蔡侑樺，《大木作：臺灣傳統漢式建築──類型・計畫・施作》，頁 59。按場（huānn-tiûnn）是臺灣傳統匠師常用的閩南語用詞，意指「主持、掌管案場（整個建案）」；按同義為扞頭之「扞」。

8　本研究於 2021 年 10 月 2 日訪談韓其福之子韓金標（蘇清良師兄），韓金標指認蘇清良口述「邦伯」亦是姓蘇，而後本研究於福安宮的刻畫中見蘇番邦、蘇金榜二人為較符合上述司阜們口述之姓名，又依據蘇清良、韓金

lōo）[9] 司阜「蘇金看（又稱金看伯）」；蘇清良在此長期合作、耳濡目染的關係下，得到了這兩位師伯的技術指導，最終奠定了蘇清良在各種技術上的功力與敏感度，並體現在當今從事修復建築花草、線腳等細緻工法上。蘇清良曾在講解鐵道部之修繕時說道，這一切要歸功於金看伯早期的指導，才有今日此番的成就。

　　據韓其福的兒子，即蘇清良的師兄——韓金標在 2021 年回憶道，他認為蘇金看與父親是在善化學習土水，福司學習如何起厝，又以疊壁和抹灰作為專長工項，金看伯則是學做幼路，泛指較細緻等工項，而邦伯則是前往府城學習蓋瓦。三人學藝完成後，在某段時間後歸來，開始在太爺、公館一帶從事傳統漢式民厝的興建，自此，三人在此區域中時常合作，而逐漸形成一個匠幫，也因此在當今訪談該地年齡 80 餘歲長者，皆可從他們口中得知，三人為早期知名的土水司阜，時常共處一事。

　　談起韓其福是位怎樣的人，蘇清良認為師父是位很不愛說話、相當嚴厲的人，但同時又不失體貼的一面。蘇清良曾說道：「以前幫人作厝，都要給主家款飯，我們就用一個圓桌仔在那吃。有一次我師父坐我對面，我看前面有肉、想要去夾，我師父就用筷子壓著，叫我前面吃一吃就好。鴍⋯⋯以前的師父都很兌的。」蘇清良：「要抹壁的時候，因為我長得比較矮，我師父就用竹仔做一組架仔，讓我可以爬上去、抹較高的地方。」由此話可以看出，對於蘇清良來說，韓其福雖嚴厲，但又不失對徒弟的愛護。

　　標、太爺里里長三人口數皆為「邦（pang）」之發音，對照「榜（pńg 或 póng）」而言，依此推測應為蘇番邦三字。

9　採蘇清良口述用詞。為一般常見之「細路」，本研究採「幼」字，為符合口音之用字。幼路指涉在工法種類中較為細緻的工項。

圖 2-2　蘇番邦姓名見於福安宮刻碑
資料來源：筆者 2021 年攝。

圖 2-3　蘇金看姓名見於福安宮 1981 年重建樂
　　　　捐芳名碑載
資料來源：筆者 2021 年攝。

　　在福司身邊待滿三年又四個月的那天，福司贈與一組他從臺南市區購買的土水器具予蘇清良，裡面包含了大小抹刀各一把、土捧和一支槌子，象徵著蘇清良已經正式出師了、能夠獨當一面。[10] 然而，縱

10　引自林會承主持，〈歷史建築資料庫分類架構暨網際網路建置：第一期委
　　託研究工作計畫　結案報告書〉（南投縣：行政院文化建設委員會中部辦
　　公室，2004，未出版）。頁 70。

使蘇清良已是一位能夠獨自面對案場的師父了，他也並未打算離開福司，而是選擇繼續與師父等人在湖內庄等地進行營造。

三、土水工作外的生活

在尚未成家立業之前，從事土水作的閒餘時間之外，蘇清良也常在家中幫忙農務。每年的農曆七月上、下旬，亦即介於國曆七月到八月的這段期間，太爺里一帶的農村子民們皆會擱下手邊的其他事務來進行農作；農作是生活的基本，家家戶戶、大大小小的人丁必須趁著這段利於插秧的時間趕緊進行，因此，像是起厝這種本應是大事的事也會暫時歇下。

一年之中、另一時段的繁忙，自然就是稻田需要採割的農曆十月中旬至十一月上旬。採割完後的稻草會進行放置、曬乾，此後蘇清良擔任起家中販賣掉這些稻草的重責大任——牽著牛車、行經「縱貫道」跨過二仁溪、直通臺南市、再轉往來到七股。七股這裡有許多人戶從事虱目魚的養殖，帶上曬乾的稻草之目的便是尋找有需要的養殖漁業漁民，並販售給他們以進行「押溝仔」[11]。漁民會利用稻草鋪蓋漁塭向北側一面的溝仔上方，以提供魚兒在即將到來的冬日能避寒的效果。而這樣的需求在虱目魚養殖尚未有更佳的渡冬解決辦法之前，實實在地影響著農村與漁村之間的彼此生活與互動，勾起臺南漁民與高雄農民的互動，顯現出過往時代的人活動日常，也是蘇清良過去的生活片刻。

11　ah- 溝（gōu）-á，為臺語與國語混用之說法；溝仔發音為 gōu-á，而非臺語之 kau-á。

第二節　成家立業至短暫休憩（1962-1997）

　　1960 年初期，蘇清良仍然與福司一同承攬許多工程，但稍有的不同是，伴隨著臺灣經濟狀況逐漸穩定和提升，人民的生活品質需求、財力現況和現代建築文化所帶來的衝擊等，使得民宅建築在形式上有了極大的轉變，而這也意味著傳統漢式建築的興建將不同以往興盛，轉而取代的是販厝 [12]、商業大樓的大量興建；另一方面，隨著人民經濟能力逐步提升、人民有餘裕後，廟宇的修建需求也相應出現。因此，蘇清良與福司等人，在此一期間所承攬的工作，大多是以廟宇修建、工廠興建等為主。

一、成家立業

　　1962 這一年，也是蘇清良正值 28 歲時，蘇清良與小他兩歲的蘇謝英結為連理，以當時的年代和觀念來說，二人論及婚嫁的年紀是相對較晚的。回首二人的婚事，蘇謝英至今印象仍十分深刻，她猶然記得，二人的初識是由媒人作媒所促成。2021 年 3 月 28 號那日，蘇謝英緩緩說道：「他是他的叔叔帶著他來的，來我家『相對看』，我兄

12　關於「教育部臺灣閩南語常用詞辭典」在販厝上的解釋比較廣義。這兩個名詞在房地產界上有稍稍不同的概念。如「販厝」，通常指的是尚未完工或剛建成的新房屋，也可能還在興建中，又或是已經完工但尚未賣出；通常由開發商或建築公司開發和建造，並且通常具有統一的設計風格，例如新社區或公寓大樓；買家可以選擇不同的房型和樓層，並根據自己的喜好進行一些自訂選擇，例如內部裝修和設施。「成屋」，是已經完工並且已經有人居住或賣出的現有房屋；可以是二手房，也可以是之前的販厝，現在已經被人購買並居住；且通常具有不同的風格和特點，取決於它們的年齡、前一位業主的裝修和維護程度等因素。如本書所要指涉的，為依蘇清良口述意思，是狹義的範疇。

嫂就款（準備）米粉給他們吃。」雖然蘇謝英在回首往事中曾不斷提到，蘇清良的家庭相較於她們家來說，在經濟上是較為貧困的，她說：「他家是住竹籠仔厝……不太有錢……又是草地人，不像我家是住土墼厝，住的地方前面也是大路，比較有錢……」但家境的懸殊最後並沒有成為二人看上彼此的窒礙，或許就如蘇謝英曾經說過的，她會選擇蘇清良成為陪伴她未來一生的伴侶，是因為蘇清良這個人看起來十分古意，做起事來也很老實、努力，不怕辛苦。

二、人生重大轉折與啟發

1962 年，蘇清良除了與蘇謝英相識並成婚外，在這一年中亦有相當重要的經歷，成為他人生中的重要轉折點之一。這一年，韓其福、蘇金看、蘇清良一同承攬了武當山的上帝公廟左廂房以及童子軍廟的金爐修造（圖 2-4、2-5）。[13] 想起上帝公廟的施作，蘇清良有許多趣事分享，至今仍深印在腦海中；回憶起開挖基礎，那日挖到太陽正要下山時，陽光照到一尾蛇、閃爍著光，當時蘇清良不假思索便要打牠，豈料，廟中的代乩（tāi-ki）忽然叫人請他進去廟中，並說：「我的腳不行打。」這著實嚇到了蘇清良，因為蘇清良知道：「上帝公就是腳踏龜、蛇啊！」事後的幾日，基礎的開挖仍在進行，當時挖出了幾塊石寮，恰巧附近的農民看見，便過來詢問能否索取幾塊，以用來跨水溝時使用。然而當下的蘇清良也並未過多思索，便應允了三塊，熟料農民要拿取時，一直在廟中忙碌的代乩竟忽然又請蘇清良進去廟裡，此時代乩說：「公司的東西，不可隨便答應給別人。」代乩此句

13 已歷經多次增改建。據碑載所示，武當山上帝公廟整體工程於 1965 年正式修建完畢，因此推測左廂房完成時期可能為更早期，亦符合蘇清良在 1962 年時施作所述；然經總幹事表示，左廂房後續在民國 80 幾年又重新翻修。因此已非韓其福、蘇金看、蘇清良師徒等人當時所建之樣貌。

圖 2-4　2021 年武當山上帝公廟
資料來源：筆者 2021 年攝。

圖 2-5　武當山上帝公廟修建碑載
資料來源：筆者 2021 年攝。

話著實又驚嚇到蘇清良一次。而在這兩件事情發生後，也讓蘇清良就此對「起廟」一事產生了不可隨便、需要全力以赴的心態。

　　談起上帝公廟這個興建案例為何對蘇清良有著深遠的影響，一方面是興建過程中發生的上述不可思議事情，因此對起廟事宜產生的尊敬與不可馬虎，另一方面則是缺少蓋廟經驗，讓師徒二人錯估了成本，最後血本無歸；事實上在此之前，師徒二人可說是鮮少接觸到廟宇的興建，絕大部分都是以傳統民居建築的營造為主。當時上帝公廟後方的童子軍廟施作亦是如此，應廟方的要求需要疊砌一座金爐，然而師徒二人對此並沒有任何的經驗，只能到處跑往各地的廟宇，觀察

金爐的形式，並依此模仿、建造。因此在過程中消耗了許多精力，也嘗過幾次的失敗、歷經多次的挫折，最後才將金爐完成。蘇清良對此曾感慨說：「當初起（蓋）這間廟……還拿結婚的金子來賣掉去起，也不敢跟廟方收這筆錢，但以後也不敢再起廟了！」

上帝公廟結束後，蘇清良與韓其福又回歸到傳統民宅和工廠的興建；1960 年代後，湖內一帶有許多居民開始養雞、養鴨，某種程度也造就了工廠的興建需求不斷上升。[14] 然而上帝公廟施作完後，未隔多久，蘇清良曾短暫脫離土水、跑去養母雞，事業的範圍甚至一度跨足到臺南本淵寮（現今臺南市安南區本淵寮），並且在自家後方也育有四籠雞寮。回首當時蘇清良為何會去養雞，他說：「上帝公廟做完後讓我怕了！」另一方面，在興建英明的工廠時碰到一位海埔人（現今湖內區海埔村）在養雞，豈料工廠還沒蓋完，這個人竟然已經在這段時間養完四水[15] 的雞，甚至還賺了不少錢，於是讓蘇清良在心中萌生：「土水這樣……賺辛苦錢實在是沒前途。」這樣的念頭。未隔多久，念頭逐步加劇，蘇清良毅然決然地轉換人生跑道，然而，養雞後的生活也並非如同他所想像的美好。初期確實有讓他嚐到賺錢的美好，但打理雞寮實際上卻十分辛苦，但凡從早到晚的餵食及清理，每逢寒冷之際還得擔心雞會因此受寒，總得想盡一切辦法來解決，況且當時不知為何：「我養的雞都沒人要買，送人也都不要。」更面臨到三水的雞竟在一覺醒來之後死光大半數。更一度在深怕人知、不知如

14　該文獻明確指出湖內一帶於 1960 年代左右，居民開始盛行養雞、養鴨事業。參閱陳進財，《湖內鄉誌》，頁 30。

15　「四水」為母雞生產蛋四次（批）後的意思，同理一水為母雞生第一批蛋，接續每一批蛋的生產即為二水、三水、四水之意；通常四水為老母雞。

何處理下，請韓其福幫忙一同將死掉的雞倒往二層溪丟棄，也曾一度窮苦到在雞的飼料中摻土給牠們吃，而這樣的雞寮生活差不多持續了兩年左右後，蘇清良才回到土水的懷抱。

三、做現代土水到短暫休憩

（一）現代土水的契機與開始

　　雞寮的生活結束後，此時約莫 1965 年左右，湖內鄉急遽受到臺南都市發展的影響，迫使傳統漢式建築的民宅興建在鄉村一帶逐漸走向沒落。歸咎其因，可以理解為 1950 年代後經濟的穩定發展、美國的援助和文化帶入，漸進帶來了人民生活模式改變，進而使販厝與商業大樓類型的建築需求大為提升，成為人民心中理想的、舒適居住形式，最終取代傳統建築的地位。另一方面公共建設的完善，交通工具的普及也帶來了影響，如同太爺里、公館里附近一帶的主要道路（中華街一段、中正路一段等鄉間內較為大型之道路）、高雄前往臺南市區的縱貫公路（臺 1 線），皆在 1950-70 年間陸續建設改善、鋪設瀝青路面，[16] 這使得從湖內前往臺南或者是各地帶都更為方便且快速，促使蘇清良在此一期間開始從事臺南、湖內等地區的現代建築營造。

（二）從事現代土水期間

　　從事現代建築土水營造的蘇清良此時已與韓其福、韓金標分道揚鑣，並獨立承攬工程，但他並未因為師父不在身旁而有所影響，反而開始在湖內一帶名聲大噪。或許是在上帝公廟的施作完成後，代乩曾與他說過：「神明知道你們自己添錢起廟，又不好意思拿我們的錢。

16　匿名訪談當地居民，中華街一段、中正路一段主要道路約莫為於 1950-60 年代間鋪設瀝青路面（灌入式瀝青路面），其餘街道大多為「土路」。

以後會讓你賺大錢。」而這也確實應驗了神明當初給的承諾，如蘇清良曾提到的：「湖內這邊的厝……一百間我起九十九間！都不用我自己去找。那個神明真的是很靈驗。」事實上，此種情況也正反映當時的社會需求，人民的經濟提升、生活模式改變，各種交互影響下促使販厝的需求大為增加，蘇清良能接到的案量自然不會少。在此期間也曾發生一件令蘇清良難忘的事，他雖然答應過湖內某戶人家會幫忙起厝，希望他們耐心等待，但又因蘇清良過於忙碌，遲遲未去那戶人家那起厝，許久過後，導致該戶一度不悅，還前往鄉長那哭訴，最後甚至請鄉長一同前往蘇清良家中理論（lí-lūn）。

　　1967 年，從旁人的角度來看，對於蘇清良是具有特別意義的一年，不論是在往後的執業，又或者是未來接觸修復工程的契機上來說，都極為關鍵；蘇謝英自從與蘇清良成婚後，平日皆是在家裡做衣服代工，同時照顧二人的獨子蘇神男，蘇清良在當時因為工程案量絡繹不絕，極需要幫手外，又深感蘇謝英做衣服相當辛苦、也賺得少，因此向蘇謝英提問是否前來工地一起做土水，蘇謝英在思考過後便答應。[17] 或許誰都料想不到，竟是此次的邀約開啟了二人未來土水作工程上的知名度。若是沒有蘇謝英作為小工的精幹及輔助，和從 5 歲開始就與父母在工地裡闖蕩的蘇神男，蘇清良的土水作生涯或許就會在某個時刻黯淡，成為一名不曾被記錄和研究過的土水司阜。

　　從事現代土水工程的此一期間，蘇清良由原先進行施作的司阜轉變為「工頭」，負責指導技術和指揮底下的工人做事，施作工項大致為疊磚壁、抹壁、水泥地坪等，而蘇謝英則以備料、捧料、工作環境

17　根據蘇謝英表示為其兒子蘇神男 5 歲時的所發生的事情，又依據蘇神男為 1962 年出生，因此推測為 1967 年。

清潔、工具維護等工項為主。期間蘇清良收了三名徒弟，其中包含自家的么弟蘇清發（大徒弟）、謝茂義（二徒弟）以及蘇清春（三徒弟）。而據蘇清良所述，三名徒弟與他在土水事業上奮鬥長達三十年以上，直至修復工程初期皆仍有合作。

　　據蘇謝英描述當時工班情形，工班為 15 名外籍移工、15 名施作司阜，並以 1 名移工搭配 1 名司阜來進行一個工項，有時較為忙碌，蘇番邦、韓金標等人甚至也會前來支援。關於工班，自然也需要不少小工輔助司阜和工人的作業，蘇謝英作為小工之首，負責吩咐和教導底下小工的例行工作，但同時也會關照底下員工；蘇謝英曾說過：「那時候大家都請……泰國仔（泰國人），一天一個人給他們一千。有時候都會怕他們餓、不爽作，就還要買吃的、檳榔給他們。要對他們很好。」[18] 雖然蘇謝英認為外籍移工的要求較一般臺灣工人多，但她也都盡其所能地照料好他們的生活。她認為這些人遠離家鄉來臺灣工作十分辛苦，因此不時會熬煮雞湯，幫員工進補，以至於後來部分移工甚至會直接稱呼蘇謝英為媽媽。甚至在後來蘇氏夫婦短暫遊歷各國的日子，二人還前去泰國拜訪曾在底下工作的員工，並贈予員工和他們的兒子各一條金手環與金項鍊，以感謝他們曾經一同奮鬥事業。

（三）1990 年代的短暫休憩

　　某段期間，販厝的需求迎來了前所未有的高峰期，蘇謝英曾表示在這幾近三年的時間內，一週甚至可以賺上新臺幣六十、七十餘萬元，對此，蘇清良也曾提到少數較有印象的現代工程案，其為現今的臺南市東區的勝利路天主堂教會（圖 2-6）。2021 年的 12 月 26 日，

18　依據蘇謝英口述，當時臺灣並未有合法的外籍勞工，因此本研究在年代上難以推測。

圖 2-6　臺南勝利路天主堂
資料來源：筆者 2021 年攝。

筆者騎著機車載著蘇清良，偶然行經天主堂教會時，蘇清良便緩緩說道，當時教會給予的工程款項不僅相當充足外，同時也相當好配合，是該時期在執業過程中少數遇到的好業主。而蘇謝英後來也補充說道，1989 年蘇神男婚禮所需的錢，就是該工程中所賺取而來的。

　　工程絡繹不絕一段時間後，隨著販厝的需求逐漸達到飽和，人民的經濟能力也不同以往富裕，以至於工程案也大量減少，因此在 1996 年，蘇氏夫婦倆決定休憩，開始在世界各地旅遊，遊覽多達半百個城市（圖 2-7）。[19]

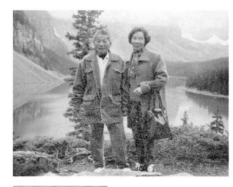

圖 2-7　蘇氏夫婦至世界各地遊玩
資料來源：蘇神男提供。

19　依據蘇謝英口述，其認為在 1998 年開始施作臺北公會堂之前約略休息三
　　年左右。

　　值得一提的是，雖然蘇清良在此期間皆從事現代土水作，但也並未真正背離漢式傳統土水作而去，一方面是疊壁、抹壁等所要求的技術在本質上並無改變。另一方面則是，他在漢式土水作的見識從未間斷；1980 年多時，蘇神男自五專畢業後，當兵時，下部隊地點落位於澎湖，蘇氏夫婦會時常前往澎湖陪同及遊玩。蘇謝英還曾為此事再冉說道：「我們只有這個小孩，啊……他也很黏我們，他在澎湖當兵的時候，我們就每個禮拜都去澎湖陪他，良伯也會去看澎湖的厝、廟是長什麼款、怎麼做的。」而為何會影響蘇氏夫婦每週至澎湖，或許與蘇謝英於 1963 年懷有蘇神男時的過往有關。當時醫生判斷必須進行剖胎，然而在那年代剖胎不僅十分昂貴、也鮮少有人選擇，但為了安全，蘇氏夫婦最終選擇以剖腹的方式生下蘇神男；對此，蘇謝英曾說過：「那時候生男仔……剖腹時花了一萬元，嫁來的一萬元嫁妝也都拿去用在這。」此後，醫生告知蘇謝英她並不適合再孕子，也正因如此，蘇神男是二人唯一的兒子，這也間接讓蘇氏夫婦如此珍愛、疼愛他，不惜每逢假日就至澎湖陪同，進而促使蘇清良在澎湖待了許久，並了解當地的漢式建築作法。

第三節　參與文化資產修復工作迄今（1998-2022）

一、參與文化資產修復工程的契機

　　1998 年 10 月，仍在休憩中的蘇氏夫婦，正計劃要前往埃及看金字塔，但突然收到來自蘇神男的工作邀約，於是便答應參與當時由慶仁營造股份有限公司所進行的標案——「臺北市第二級古蹟臺北公會堂『二期修復』暨『中正廳再利用』工程」。蘇神男於 2020 年口述訪談說道：「在那時候比較少人會拖（日式）線腳，剛好這也是我父親

的專長，他從年輕時就有在做了，因此才推薦他去。」現在回想，讓父子都意想不到的是，竟因為此次的邀約，讓蘇氏夫婦二人開啟了長達至今、二十餘年的文化資產土水作修復生涯。同時，蘇清良也時常提起，他萬萬沒想過，正是因為應允了此次，直到現今都尚未去看過一直心心念念的埃及金字塔。

二、與重要人物的結識

　　臺北公會堂（中山堂）修復工程完後，蘇氏夫婦並未回到以往的退休生活，而是選擇繼續下一個案子，隨著蘇神男進入慶洋營造公司後，蘇氏夫婦也成為慶洋營造長期配合的土水固定班底。2002 年，由慶洋營造所承包的新竹州廳修復工程中，蘇氏夫婦自然是參與其中，恰巧認識了當時在工程中擔任施工記錄——就讀中原大學碩士班的葉俊麟，這對於蘇清良來說絕對有著重大意義。蘇清良常常說道：「因為葉仔跟我說這些的工具很有價值、要留著，我才會把我的工具都留到現在，也是因為這樣……我的工具才會留著。」也正是因為當時有葉俊麟的鼓勵，蘇清良才能將自己的工具留存下來，並在未來知名度打開後，許多人前來訪談時，將這些知識分享給更多人。而葉先生與蘇清良在新竹州廳修復工程暫告一段落後，二人的聯繫也不曾斷過，每逢蘇清良看見有趣的建築或正進行的修復工程，總要打上一通電話予葉先生，與他分享此事。甚至後來葉先生至日本東京大學就讀博士，更從日本購買催刀回來贈與蘇清良，而這也成了蘇清良的愛刀，並且十分珍惜、愛護至今。

三、臺北賓館的特殊經歷

　　2002 年 11 月，臺北賓館在解體調查階段邀請了許多國內外的專

家學者參與「國定古蹟台北賓館解體調查暨修復技術國際研討會」，蘇清良是其中一位參與的臺灣土水匠師，蘇謝英則隨伴其右。隨後在2003年臺北賓館進行修復工程時，蘇清良曾透過葉俊麟的翻譯與日本左官小泉先生與小松七郎等人交流板條灰泥牆在材料、施作、工具等方面之技術，而其中對於蘇清良在未來執業的過程中，影響最大的莫過於當時在材料上的交流；蘇清良曾說道，早在1998年參與臺北公會堂中正廳修復，當時在施作日本壁（木摺壁），塗抹上去的灰總是十分容易掉落，自己總想不透原因。但也是因為在臺北賓館與日本人交流過後才得知，原來每次拆解下來的壁體，其中最靠近木條那處總有一層白白的，其實就是「白色的土膏」，因此才恍然大悟，明明臺灣人都知道要用土膏（水泥土膏）來抹壁，而自己怎會未曾思考過壁面白色的那一層也是這樣的原理。

此外，臺北賓館的交流也改變了蘇清良在工具上的喜好。他最大的收穫無疑是他意外發現日本催刀的好用之處，甚至還為此從日本左官手中購買了一把價值不菲的催刀，並將其中一把贈與徒弟。雖然事後，蘇清良常為了那些催刀說道：「日本人賣我賣得比日本買來的還貴……賣我一支六千……」然而無論蘇清良對於此事耿耿於懷，但不

圖 2-8　日本左官在臺北賓館示範灰泥實作，蘇清良在旁觀摩

資料來源：葉俊麟提供，2003年攝。

圖 2-9 　（左）葉俊麟自日本購買並贈與蘇清良的催刀；（右）蘇清良在 2003
　　　　年臺北賓館修復工程中購買自日本匠師的催刀

資料來源：吳典蓉提供，2020 年攝。

管在未來的哪一項工程中，凡親自動手的抹壁作業，都可以看到蘇清
良拿著當時購買來的日本催刀進行催壁。有感於日本工具在刀體的材
質佳、不易生鏽外，使用上也來得更加順手等優點，更在後來致電予
在日本讀書的葉俊麟，託他購買日本催刀，可見該次交流帶給他在工
具喜好上的改變。

四、修復工程的經歷

　　1999 年，臺灣發生前所未有巨大天災：921 大地震，造成了許多
建築的崩塌，因此諸多聚落、建物展開了重建與修復工程。蘇氏夫婦
於 2001 年時所參與的新埔劉宅雙堂屋以及 2004 年開始修復的霧峰林
宅相關建築，正是受到該次地震影響的諸多建物之一。基於前述的修
復，新埔劉宅在工程中邀請了諸多土水司阜，其中包含了客家籍與閩
南籍的匠師做修復工作，進而讓蘇氏夫婦了解到不同地區在磚砌作法
上的差異。如同 2020 年的自宅訪談中，蘇清良曾提到的：「以前……
日本時代的時候，我們都是疊一皮直的、一皮短的，到我去新埔做的
時候才知道有一皮是一塊短的、一塊直的。」可見在未參與新埔劉宅

雙堂屋前，蘇清良在此之前的作法一貫皆是荷蘭式砌法，未曾接觸過法式砌法。

2003-2006 年的臺南公會堂線腳施作，蘇清良認為這是他受到關注的重要作品，據他口述，該次修復後，因其精湛的線腳施作，讓諸多建築師、營造廠不斷前來詢問材料配比與施作過程等事。2010 年時，在臺南後壁初次遇見趙崇欽建築師，據蘇清良所言，趙建築師是一位相當嚴格的人，但也因為自身的工夫確實精湛、經驗老練，進而受到趙崇欽的賞識，因此工程進行時，趙崇欽曾不斷前來請教各種問題。甚至在 2010-2011 年期間的原臺南放送局修復工程中，作為工程設計及監造建築師的趙崇欽也曾提議在放送局後方壁體施作一個具有蘇氏夫婦人像刻畫的洗石子作品。

而後，不論是從 2005 年跨至 2012 年期間的恆春古城三合土施作讓他因此備受稱讚、登上報紙，又或是 2009-2013 年期間在高雄鳳儀書院的土墼牆白灰施作，接受國內知名學者張嘉祥訪談並後續出書一事。[20] 修復工程期間不斷結識諸多建築師、學者，如趙崇欽、黃士娟等人，對於蘇氏夫婦而言，無疑都是他們技術備受肯定的種種見證。

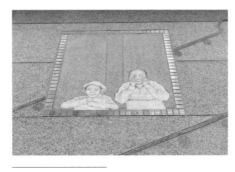

圖 2-10　壁面人物為蘇清良和蘇謝英
資料來源：筆者 2022 年攝。

20　可見張嘉祥於 2014 年所出版的《傳統灰作：壁體抹灰記錄與分析》（臺中：文化部文化資產局，2014）。

五、修復工程的團隊

　　1998 年，蘇清良與蘇謝英踏入文化資產修復工程後，起初僅有大徒弟蘇清發一同共事，些年後，逐漸有更多人加入團隊，這些人原本都已具備施作現代土水的能力，已是能夠獨當一面的土水司阜，但在文化資產修復技術方面仍是初學者，因此主要皆由蘇清良負責指導修復技術。其中大致有蔡武長、林春枝、蘇清榮、謝明塘、許龍宗等人是共處過較長一段時間的司阜，但部分人士在不同時間卻因各種因素相繼離去。據蘇氏夫婦於 2021 年所述，蔡武長與林春枝為 2002 年新竹州廳起加入蘇清良工班，蔡武長於 2014 年參與鐵道部修復工程初期時即因疾病逝去，林春枝則為 2017 年參與清水黃家瀞園前半段工程時亦因疾病去世；謝明塘則是自 2004 年鳳山縣舊城殘跡加入，並於 2012 年恆春古城完成後離開團隊，至其他公司從事修復工程；許龍宗（蘇氏夫婦稱他為「江仔」）則為 2009 年加入團隊中，並近年隨著蘇清良等人離開慶洋營造有限公司，加入蘇神男所開設的土木包工業。此外，團隊中除了蘇謝英外，亦有三位小工，分別為羅淑英、許秀英（許龍宗的妻子），以及鄭玉鑾，皆已在團隊中與蘇氏夫婦共事長達二十餘年以上；蘇謝英執掌小工所有一切事項工作，羅淑英為負責備料、工具維護和清理，而許秀英則主要負責捧料居多。

六、傳習與近年生活

　　2014-2016 年，長達兩年的期間，蘇清良參與了國定古蹟臺灣總督府交通局鐵道部第一期修復工程，華麗的泥塑裝飾與天花線腳，是他畢生最引以為傲的作品。2018 年後，蘇清良從一名本來僅進行修復工作的匠師，轉而成為傳授技藝於民間的土水司阜；如 2018 年臺南藝術大學所主辦的「傳統匠師（土水泥作類）人才培育計畫（基礎

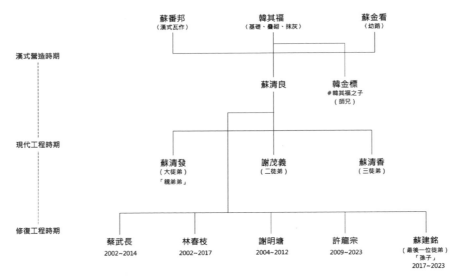

圖 2-11　師承關係與團隊關係圖
備註說明：〈 〉內為傳授蘇清良的技術工項；（ ）內為蘇清良對其師兄或徒弟
　　　　　的排行稱呼；「 」為蘇清良與上述者的關係。
資料來源：筆者整理繪製。

班）」，傳授 30 多名學員施作土墼壁、編竹夾泥牆、斗仔砌等施作材
料和技巧；2019 年，蘇氏夫婦受邀於由嘉義縣嘉義縣文化局主辦的
「太興村林鐵文化傳承工作坊」，傳授孩童們編竹夾泥牆工法；[21] 2021
年，二人參與高雄市立歷史博物館主辦「土水修造技術傳習計畫」，
進行高雄市左營區舊城國小校內崇聖祠後方建物的修復施作，由蘇清
良擔任傳習課程講師，指導學員施作磚牆白灰粉刷、土朱粉刷以及仰
合瓦作，蘇謝英則隨同擔任小工，期間講解和解答學員們在養灰上的
疑惑（圖 2-12、2-13）。

21 引自嘉義縣文化觀光局 Facebook。貼文時間：2019 年 4 月 29 日。資料
　　檢索日期：2021 年 3 月 27 日。網址：https://www.facebook.com/tbocc01/
　　photos/pcb.10157323868639430/10157323866484430。

圖 2-12　蘇清良於舊城國小校內崇聖祠後方建物修復仰合瓦作
資料來源：筆者 2021 年攝。

圖 2-13　蘇謝英與羅淑英小工在舊城國小校內崇聖祠後方建物拌合灰泥
資料來源：筆者 2021 年攝。

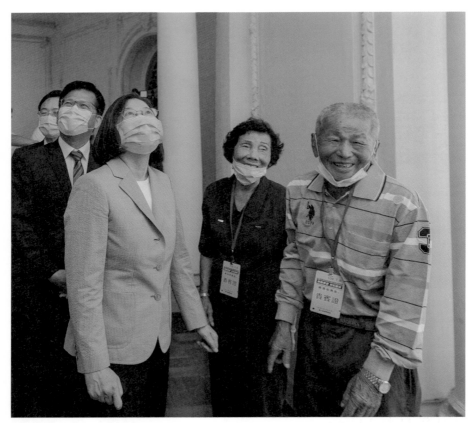

圖 2-14　蘇氏夫婦與總統蔡英文於鐵道部一同進行開幕典禮
資料來源：總統府提供，2020 年攝。

　　近年，蘇氏夫婦更在 2020 年 7 月 6 日的鐵道部開幕典禮上，受到總統蔡英文接見並頒發獎狀（圖 2-14），之後湖內社區發展協會也因此事前來訪談，且出版一本集結湖內區 20 多位民眾的書籍，該書名為《湖內達人誌》。此後，也有 2021 年 4-5 月期間，蘇清良受到中華文化總會的邀請，拍攝了以傳統技藝為主的首支個人影片，[22] 並於

22　可詳見 Youtube 影片，搜尋中華文化總會，《匠人魂：#30 與老建築對

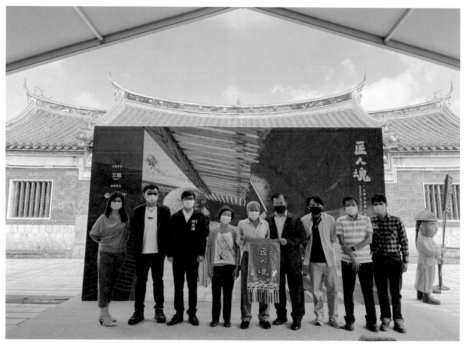

圖 2-15　匠人魂影片發布典禮
資料來源：筆者 2021 年攝。

2021 年 11 月 3 日與高雄市市長陳其邁等人在鳳儀書院舉行影片發布典禮（圖 2-15）。短短幾年之中，可以看見蘇清良又從專司於文化資產修復的土水司阜，轉變為透過教學將自己的技術傳承下去的土水作老師，而蘇謝英則一直默默在蘇清良身旁、支持著他。

2017 年，蘇氏夫婦的孫子——蘇建銘拜蘇清良為師，學習土水修造技術。而後，不論是在上述所提起的人才培育計畫，又或者是太興村工作坊等地，都可以看見蘇建銘的參與。或許正是因為有孫子的

話》。首播日期：2021 年 11 月 3 日。網址：https://youtu.be/gN7FE_ahRew。

圖 2-16　（左）蘇氏夫婦在家後門外買豆花、休憩；（右）蘇氏夫婦於路竹農
　　　　　會後方公園準備騎車回湖內自宅

資料來源：筆者 2021 年攝。

接缽，同時蘇神男也在 2020 年高雄原愛國婦人會館修復工程後於慶洋營造廠辭去襄理一職，並開立濬興土木包工業的緣故。2021 年初，告別屏東菸葉廠的工程後，蘇氏夫婦決定退居二線，偶爾至修復工程進行指導或小略施作外，平日則在家中相伴、休憩居多（圖 2-16）。團隊方面則由許龍宗與蘇建銘負責擔任土水司阜，小工則有羅淑英[23]、許秀英共事。

　　2021 年 11 月，天主教台南青年中心委託濬興土木包工業重建部分牆體，而這也成為蘇氏夫婦迄今，最後一次會在現場親身參與的工程案例（圖 2-17）。2022 年 3 月，教會的工程告一段落，蘇氏夫婦二人選擇退休，雖然之後還有如高雄市立歷史博物館委託團隊修復塔頂，但蘇氏夫婦基本上只久久前往現場一次，且主要是觀看孫子的施作進度。此後，二人原則上皆在家中休憩居多，並偶爾參與活動邀約出席，或整理倉庫和未來將遷移等。

23　據羅淑英口述，已在蘇氏夫婦身邊工作有二十餘年。

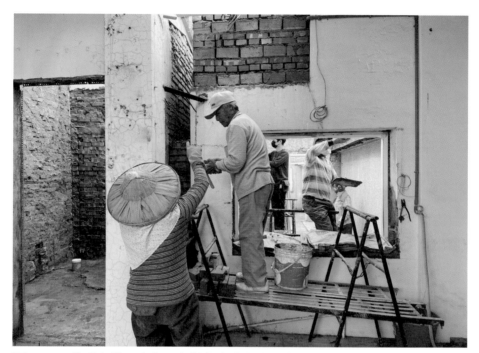

圖 2-17　蘇氏夫婦二人在天主教台南青年中心合影
資料來源：筆者 2021 年攝。

　　2022 年 12 月 8 日，文化部新增登錄重要文化資產保存技術「土水修造技術」、認定「蘇清良」為保存者。雖然在時代的氛圍和焦點下，未能彰顯蘇謝英同樣在土水修造上有著不可或缺的重要性和價值，但蘇清良能受到國家級的肯定與身分認定，對於二人來說，早已是共同榮譽的象徵與過程。

　　翌年，7 月 20 那日，蘇清良上午仍與筆者和葉俊麟等人通過電話，笑談著日後的會面。熟料，當天下午蘇清良突感身體不適，並於晚間時辭世。

第四節　小結

　　承繼著本研究在第一章所列的問題，此節將對生命史做一整理與概括，並回答問題第一章第三節研究時間範圍、問題中的提問。

（一）回答蘇清良與蘇謝英的學藝契機

　　回首蘇氏夫婦的出生年代，即 1935 與 1937 年，二人皆是出生於日治末期，當時的臺灣社會因戰爭膠著正處於動盪；蘇清良正逢學齡之際，初學不過幾年即面臨無情的砲火影響，以至於被迫終止學業，反觀蘇謝英則因晚於蘇清良兩年出生，因此在適學業年齡上並無受到戰爭的影響。家庭經濟並不富裕的蘇清良，自然在當時的社會情況下，僅能選擇與家人共事、務農，除此之外，身為家中僅次於老大的他，也無非需要替底下的七位弟妹著想，並扛起經濟上的重責。

　　1950 年，年僅 16 歲的蘇清良適逢前來家中興建厝屋的當地知名土水司阜，早期社會的習俗，業主一方大小多半要幫忙備料、簡易工作之事，正因如此，讓蘇清良在幫忙中萌生興趣，心中產生了主意：或許學習起厝是一件不錯的選擇，這是一件除了務農以外的專長，平日三餐既有業主負擔，還可以減少家中負擔。於是，這樣的念頭不斷在心中茁壯，最後在此年，蘇清良選擇拜韓其福為師，自此展開了長達七十餘年的土水生涯。回頭來看，正是學業中斷、家庭責任、經濟重擔、工作難尋等情形，促發了他選擇踏上學土水的契機。

　　回首蘇謝英正式踏入土水行業前的一生，則較無蘇清良這般波折，蘇謝英自小學畢業後，即在家中與父親共事、做衣服。到 1962 年與蘇清良結為連理之後的一段時間，蘇謝英也仍在家中做衣服代

工，並同時扶育蘇神男。1967 年，蘇清良已與韓其福等人分道揚鑣，並獨立前往現代建築的興建，一方面蘇清良身邊缺乏人手共事，另一方面也總心疼蘇謝英獨自在家代工做衣服、賺著微薄的薪水，因此向蘇謝英提議來他身邊一起工作，而蘇謝英也正是因為此次邀約，就此開啟了長達近六十年的土水小工生涯。

（二）回答傳統漢式建築土水司阜受時代變化、事件影響的轉變

　　蘇清良作為一名傳統漢式建築土水司阜，其土水生涯上的變化可以說是相當豐富，頗受時代變遷影響；1950 初學藝後不過十餘年，即受到當時社會環境的影響，轉往從事現代建築的營造。途中，1962 年的武當山廟宇施作，因當時不擅長施作廟宇、金爐導致虧本，進而萌生土水行業一途並不適合長期從事下去的念頭，其後又恰逢湖內一帶的養雞、養鴨事業興起，其盈利甜頭已不是土水這般老實的工作所能獲取得到的，間接讓蘇清良毅然決然捨棄土水工作，轉往當時蔚為風潮的養雞事業。然而初期他雖嚐過賺錢的甜頭，這樣的生活卻沒有維持太久，在連連虧本下，最終於 1965 年左右，蘇清良才又決定回到土水的懷抱。

　　但也正是這樣的經歷，讓他更加堅決此後在土水之事上求穩定就好。恰巧當時社會經濟發展逐漸富裕、人民的生活型態改變；國內諸多文化也頗受歐美所影響，其中建築可謂是最為實際可見的影響，如販厝、商業大樓的需求絡繹不絕，讓傳統漢式建築的需求不再如同往前興盛，促使傳統漢式土水司阜在這樣的時代風潮下皆朝向現代建築的興建。正如回首蘇清良所說，蘇謝英之所以在 1967 年起開始參與其中，種種跡象皆在顯示傳統漢式建築的衰落，傳統漢式建築司阜們於 1960-1970 年受到時代環境巨變的衝擊所致。

　　此後，1990 年左右，國內經濟水平開始逐步暫緩，這意味著販厝、商業大樓的需求不再如同以往興盛，這促使幾近 6、70 餘歲的蘇氏夫婦感慨此時的工錢、案場不大如前，因此萌生退休的念頭，並接續在 1996 年時短暫離開土水，過上近三年遊歷世界各國的生活；同時，1990 此期間，因臺灣的文化資產意識正逐步抬頭，開始有大量的古蹟、歷史建築修復工程出現，這也意味著需要有傳統經驗、技藝的人才來進行此事。恰巧蘇氏夫婦的兒子蘇神男於 1998 年在營造廠工作，又當時逢臺北公會堂的灰泥線腳技術尋無司阜施作等情形，因此蘇神男才推薦他的父親前來。另一方面，蘇清良當時也認為退休後的生活確實乏味，因而有不如再做一次的動機。也就在這樣的機緣下，促使蘇氏夫婦踏上文化資產修復工程的土水行業，持續至近年止。

　　蘇氏夫婦修復工程期間，臺灣因 921 大地震諸多老舊建築倒塌、文化資產意識抬起、修復技術人才缺失等等情況，進而促使修復工程源源不絕，而具有傳統技術的土水司阜也自然在這多種交互影響下得以被看見，並逐漸受到各方重視。從種種蘇氏夫婦所參與的傳習、工作坊、獎狀頒發、接受訪談來看，這無疑為有力的證據與跡象，表明著傳統土水司阜受時代變化、事件影響下的轉變。

第三章　漢式建築營建技術

　　本章將釐清蘇清良自 1950 年起向韓其福學習土水，早期執業年代主要以起厝、疊壁、抹灰作為專長工項，其作為土水司阜在營造過程的不同階段各扮演著何種角色，以及這類專長工項其施作要訣和材料應用等又為何。同時包括蘇謝英自 1967 年開始參與其中、擔任小工後，又主要在漢式建築營造或修復過程中，所擔任之職責和專長事務為何。

第一節　營建前的準備及其過程

　　本節聚焦於蘇清良在早期執業年代，進行漢式建築正式營建前所必要經歷的一系列流程，包含業主找司阜、到看地之間的蛛絲細節，以及正式營造前的重要材料準備，如飼灰、作土墼磚。

一、主家尋司阜

　　談起「起厝」，蘇清良、蘇謝英二人認為這一切行為始於主家（即業主）有了念頭後即意味著開始；蘇清良曾說：「主家若是決定要來起一間厝，就會問親戚、街坊鄰居，找司阜。」一方面，太爺里一帶，在販厝尚未取代漢式建築的興建前，民宅構造形式多是以竹子、土墼、磚塊等構築而成為主，相較於廟宇是以架棟、架扇等木構造，並是由大木司阜所負責按場，興建民宅所要尋求的司阜則自然是先以具有「執篙」能力的土水司阜為主。

　　業主與土水司阜會面後即進行商討，一般在此階段前，業主在探聽司阜的過程中即會看過該司阜所做過的作品（厝屋），因此在後續的討論僅須簡略訴說其需求，再由司阜評估、給予想法。談論業主

的需求，即屋厝的形式，普遍是從房子的主體構造開始決定，接續討論格局的大小和細節，但也有先以格局作為首要訴求再講求使用材料者。如蘇清良所述的，太爺里起厝時，主要分為竹籠仔厝和土墼厝，並了解業主需求為何種，再者有無要使用磚或者其他材料；格局上，則詢問業主在「間」數上的需求，間數上分為一間（單間）、三間、五間，再者論五間有無要作伸手（護龍）。

然而實際上，格局的大小與構造材料的使用之間是相當密切的，兩者在協商過程中通常是並行的，如蘇氏夫婦二人皆曾說過，竹籠仔厝通常為一間、三間格局，為較貧困之人家才有此需求，而土墼厝則多為三間、五間格式。五開間格局以上者為俗稱的「大厝」，代表該家庭較為富裕，另有作鼓脊或使用較多紅磚者，則代表此主家更加富

圖 3-1　附近居民表示該家為韓其福等
　　　　司阜所建
資料來源：筆者 2021 年攝。

圖 3-2　住民口述自家為蘇番邦、蘇金
　　　　看等人於 1956 年所建之大厝
資料來源：筆者 2021 年攝。

裕。因此看來，在材料與形式之間的選用通常環環相扣，絕非就格局或者構造先下定論後即可決定另一方。無論如何，上述所說的協商過程，按場司阜除了瞭解業主在厝屋的大小和形式需求外，也需要在工期、經費、材料、分工上做諸多衡量才可達到彼此的共識和合作。

在司阜確定與該業主合作後，便會開始尋找其他工種司阜，以及準備相關的建料。關於其他司阜，譬如大木、瓦作、泥塑等司阜，一般皆是由按場司阜負責推薦，而太爺里、公館里因地區狹小的地緣關係，不同司阜之間常有配合，因此形成一種長期合作的工班團體「匠幫」。時至今日，筆者踏訪這一帶時，仍可藉由年紀稍長的部分民眾口中得知韓其福、邦伯、金看伯等人經常一同營建之事。

二、尋地

確認與該位司阜配合後，會接續著「看地」，意味著決定起厝的地點。主要可分為兩種方式，一種為向鄰近家的大廟神明請示，該種方法會藉由抬神明轎至合適之處進行點地，以此決定厝屋的地點和朝向；另一種則透過地理師依據風水來判斷合適的地點和朝向。此外，雖然決定起厝的地點到確定「分金線」（中心線）皆非土水司阜的職責，但由於土水司阜會跟隨著處理接下來的「釘板仔」、「落線」、「埋合磚」等步驟，因此在職業過程中常無形地受到風水知識的影響。如同蘇清良曾言過的：「那個合磚……就不能吃孤字，要偏一下，不能正。」亦即地理師在取厝向（厝的朝向）時，皆以「兼字向」（口述為吃兩字）為主，即在二十四山的方位中不得正坐於山頭，必須向山頭兩側偏一點，否則將視為不吉利。

三、飼灰

飼灰（tshī-hue）是漢式建築營造過程所不可或缺的工項之一，是在正式營造前即進行的事項。此外，關乎著司阜對不同時期的飼灰上有著各種不同的看法和脈絡，此乃為涉及石灰在不同年代的加工成分上稍有不同，以及因石灰來源的取得不同、親自挖取或工廠生產等之差異性，因此在此部分將先述及早期執業年代飼灰技術，再談及現今工程飼灰流程，以完整釐清飼灰在不同時代的流程或方法。

（一）早期執業年代飼灰作法

關於蘇清良早期執業時期的飼灰，通常都是土水司阜與業主商討要起厝此階段時，就請業主自行飼灰，過程含蓋石頭灰（生石灰）的購買、拆麻布袋製作麻絨、發灰、飼灰等步驟，而土水司阜則是在過程中擔任教學與監督的角色。據蘇清良所述，早期執業時其使用的灰料一般皆是購自於高雄大岡山而來的石頭灰，這類石頭灰通常呈現塊狀，也因此需要先進行發灰的動作，之後才能浸水飼灰。

據司阜口述形容飼灰，普遍皆是由業主將石頭灰堆放在自家厝前埕處，在該處挖一坑洞後，再用磚鋪底，並且放置石頭灰於洞中，以一根竹子置放於中間處成為日後澆水的預留孔，待石頭灰都放置完畢後，就可將竹子拿起來（圖 3-3）。而石頭灰發灰過程中需要每天早上澆水，石頭灰在澆水的過程中會發熱並產生煙，直到石頭灰呈現麩麩（hu-hu，意指粉末狀）的狀態，蘇清良曾形容這種發灰好後的狀態為「一垺、一垺（tsit-pû）的灰」。待灰都發好後，還需要篩灰，篩完的灰會分為細灰與粗灰，細灰會在後續用來「浸灰」，即飼灰；相對於細灰，粗的則被認為品質不佳，會留到日後疊砌磚牆或作土墼時才使用。

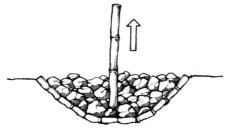

圖 3-3　早期發灰方法
資料來源：吳奕居重繪。

　　篩出來品質較好的灰，會與由布袋拆剪成小塊並泡水後所形成的麻絨，兩相摻和以飼灰。在早期，蘇清良皆習慣將灰浸在打粗糠、刮竹仔所用的「摔桶（siak-tháng）」裡來飼灰，養治過程僅需要注意水不可低於灰即可，會經歷半年至一年以上的時間不斷浸泡，待到要施作時，此時灰也大抵完成，呈現可使用狀態。

（二）現今飼灰技術

　　相對於早期使用生石灰發灰成熟石灰後再飼灰，近年修復工程時蘇清良則是皆習慣使用關仔嶺所生產的最高級特白灰來直接養治，即省略了購買生石灰來發灰之過程。據蘇清良與蘇神男所述，現今市面上所販售的生石灰與早期的石頭灰品質已不大相同，如果經過發灰再飼灰，所浸出來的灰皆會無法使用，並呈現「爛糊糊（nuā-kôo-kôo）」的狀態。而蘇神男則再補充說明，經他在營造廠從業多年來所做過的實驗分析，如今的生石灰皆為工業用灰，在成分上可能缺少了鎂，因此較不適合用來飼灰。以下飼灰方法取自蘇清良及其團隊於 2021 年高雄市舊城國小崇聖祠的示範教學。

　　現今飼灰的過程則相對以前較為簡易，在成分上有一固定的比例，皆為 <u>3 大包關仔嶺灰（30kg）：2 大包麻絨（1,000g）</u>（圖 3-4）。製作過程上，較為繁複之動作為麻絨之處理，購買回來的包裝麻絨需

要先浸泡在水中，並由約略數十人以上進行挑選，將較粗、有異樣顏色的部分挑選掉後才能使用（圖 3-5、3-6）。

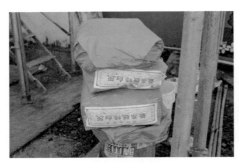

圖 3-4 （左）關仔嶺最高級特白灰，10kg/ 包；（右）市售包裝麻絨，500g/ 包
資料來源：筆者 2021 年攝。

圖 3-5 （左）先挑選掉較粗之部分；（右）將有異樣顏色之部位挑除
資料來源：張智翔協助攝影，2021 年攝。

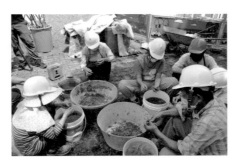

圖 3-6 挑選麻絨
資料來源：筆者 2021 年攝。

　　飼灰過程中，會將 2 大包的麻絨浸水挑選完畢後，分裝至 3 大桶中並加入約 1/5 的水後，將 3 大包關仔嶺灰平均倒入桶中，再使用電動攪拌機將其攪拌均勻（圖 3-7、3-8、3-9）。此外，不論飼灰的容器多大，這類動作和材料比例關係皆是相同。

圖 3-7　兩大包麻絨分裝至三桶中
資料來源：筆者 2021 年攝。

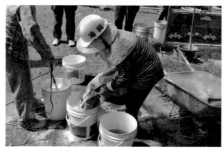

圖 3-8　三大包灰分別倒入桶中
資料來源：筆者 2021 年攝。

圖 3-9　攪拌過後的灰
資料來源：筆者 2021 年攝。

四、土墼磚

　　土墼磚（又稱土磚）的準備與飼灰相似，過去起厝時大半也皆是由業主依照司阜的指示來準備。土墼的製作到乾燥普遍都要耗費一段時間，因此在業主與司阜商討起厝之事完畢後就會開始著手準備。

　　據司阜所述，土墼磚的製作時間一般會在農曆八、九月居多，其考量是該時的天候狀況較適合讓土墼完全乾燥，如遇冬季會因土墼磚難以乾燥，且大雨肆意的月分亦不利於土墼磚的乾燥，有時甚至會耗上一個月以上才能完成。事實上月分的選擇某種程度反映著當時農村的生活習性；土墼的材料皆是取自於田中稍具有黏性的土居多，而八、九月恰逢農田採收完畢，一來家家戶戶已完成農耕之事，待下一次農耕間隔一段時日，此時正適合來挖取田土並製作。二來該月分又處於秋季，即十分乾爽、少雨的狀態，十分適合土墼的乾燥作業。

　　土墼的製作，仰賴著模具將土漿塑形成塊。土墼所用之模具，蘇清良將其稱之為「篋仔（kheh-á）」[1]；模具製作上皆採用杉木裝釘而成，在模具兩側釘上把手，以利在後續進行脫模。其內部尺寸視牆壁的厚度而定，並無固定尺寸。而土磚材料——土漿則根據蘇清良在水交社所教學示範影片可知，其體積配比為 8 黃土：4 砂：2 石灰：0.6 麻絨灰：0.3 海菜汁：3 稻草：1 粗糠所混合而成。[2]

　　土漿與模具皆準備完畢後，就可以進行土磚的製作。製作上會選擇平地，來確保土墼底面不受影響，蘇清良在 2018 年於水交社所示

1　裝東西的小型器具。參閱「教育部臺灣閩南語常用詞辭典」網站。

2　文化部文化資產局提供，《傳統匠師（土水泥作類）人才培育計畫（基礎班）106/12/22-107/05/31》（2018），影片敘述「土墼牆施作」內容。

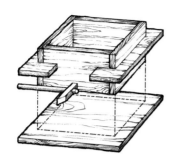

圖 3-10　模具之設計
資料來源：張智翔提供；吳奕居重繪。

範的方法，則是使用木板墊底，將模具放置於木板上，並在內部刷上油方便日後的脫模（圖 3-10）。過程會由一名捧料的小工負責將土漿鏟至模具內，司阜則使用桃形抹刀或木棒分次、分層地慢慢壓平和壓密土漿，最後再將表面多餘的土漿刮除，放置陰乾，約數日後就可拿出。此後土磚還須長達數週以上、甚至一整個月的陰乾才算完成。

第二節　基礎與牆體構造技術

如本章前言所述，將探討蘇清良在早期執業時所擅長的漢式建築興建之事；本節為釐清營造過程中，包含土水司阜與業主、地理師之間的合作模式，以及基礎施作中的一系列過程，並將之統稱並歸納到「放樣」此小節所述。

在基礎和牆身上則為釐清蘇清良早期執業所擅長的工法，並在其中將蘇謝英近年所擔任之事併述。如擅長工法之事，即牆身構造，藉由司阜口述得知可共分為三大類，包括「全磚砌牆」、「轉角以磚砌處理，牆面以斗仔砌內包土墼牆體施作，地基為卵石砌」、「轉角以磚砌處理，牆面以土墼為主，地基為卵石砌」等三大類施作，因此本節將依此作劃分，探討蘇氏夫婦於上述所談及的工項施作、材料應用、角

色擔任之劃分。

一、放樣

　　承接本章第一節所說的，蘇氏夫婦雖認為起厝是始於業主的念頭，但真正落實到工程上，則是始於「牽地（khan- tē）」此步驟，意即從地理師或神明確立厝向及中心線，再到按場司阜釘板仔（又稱中心樁、杙仔）、綁水線、埋合磚的此一過程，才算是正式營建的開始，[3] 而這一系列的過程，總括來說可以被統稱為放樣。

（一）分金線與埋合磚

　　厝屋的地點及厝向，一般係由神明或者地理師所決定。神明取厝向和中心線的過程又稱「踏字（tah-jī）」，為藉由神明轎在欲起厝的地點進行抬轎點地，土水司阜則會在該地釘上板仔、綁上水線。而若是與地理師配合，則是地理師確定完厝向及中心線後，將羅經（lô-kenn）[4] 放置於地面上，由按場司阜在厝地的後方先釘上板仔、綁上水線，並透過地理師的指示將水線往前拉至與羅經上求出的中心線相符位置（即字向），其後再於厝地前方將水線綁紮在另一板仔上，以此形成俗稱的「分金線」，即現今所俗稱的建築放樣基準線。

3　口述上有兩種說法，本研究採 2019 年訪談及趙崇欽一書所述。2020 年 11 月 29 日訪談中所述，釘杙仔、牽水線、埋合磚皆由地理師負責；2019 年 7 月 10 日訪談中則為土水司阜負責。而趙崇欽在 2012 所出版一書，亦曾提起此上述行為皆為司阜負責施作。參閱趙崇欽建築師事務所，〈傳統漢式建築營建行為資料建構計畫　成果報告書〉（臺中：文化部文化資產局，2012，未出版），頁 6-33~6-34。

4　羅經閩南語有兩種，分為 lô-kenn 或 lô-kinn，蘇清良用語為 lô-kenn。羅經即「羅盤」。用來測定方位的儀器。風水師常備用具。參閱「教育部臺灣閩南語常用詞辭典」網站。

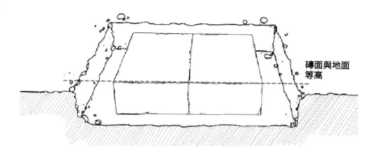

圖 3-11　兩塊磚頭併在一起，並埋於土裡露出表面
資料來源：筆者整理繪製。

　　延續分金線的釘定後，則需要將分金線以其他方式來標示厝向，目的是避免分金線的存在影響到日後的作業，或是在施工過程中誤碰產生歪斜等問題。臺灣常見的有以使用分金石、合磚或分金磚等三種方式在屋前屋後兩側進行定點並拉線之作法，但因應各地區以及司阜習慣，如何標示和放樣仍有差異。蘇清良慣用的作法是使用「埋合磚」來作為標示厝向的物件，過程為地理師或神明看地前先挑選兩塊尺寸大小一樣的紅磚，且皆要無破損、表面呈現光滑的狀態。挑選過後的紅磚，待分金線牽定後，會以站立（豎立）的方式將兩塊合在一起，並將此接縫處對準分金線，再穩固地埋設至土中，露出部分磚體（圖3-11）。

　　關於合磚放置於何處，常見作法為將合磚埋於預定的厝屋範圍前與後，即是後壁後方以及埕處，若是只埋設一處者，則可將合磚埋在廳間處。然而，上述兩種埋設方式蘇清良認為只要不影響到施作處即可，因此就其過往執業經驗來看，他認為哪一種埋設位置皆可，並無固定且習慣的作法。此外，無論是只埋設一處或二處的合磚，在基礎完成後，就皆會拿起，不再具有意義。

（二）破土儀式

　　處理完合磚後，接續著神明或地理師指示，與主家和其他工項司阜們一同在合適的日期進行「破土（phuà-thóo）」[5] 儀式，為向地基主、土地公祈求日後營建工事順遂。破土儀式舉行的日期，則由地理師依據風水運算（看日、業主的生辰八字）後而定。蘇清良曾對儀式舉行的時間有一簡略的描述：「破土都會避開七月。……一般都會在要見光的時候……雞在叫的時候，不然就在……快要透中晝（正中午）之前辦。」由此來看，為何儀式的進行需要特別避開七月，不僅是反映著社會習俗認為七月是不吉利的月分外，一方面也是呼應傳統農村社會，七月恰是忙碌農活的月分，因此無人起厝外，自然也不會有破土儀式的進行。

　　儀式的開始，會先進行祭拜，再進行開挖。蘇清良說道，以前習慣只「擺桌（香案）」，以香、金紙祭拜，並沒有抹刀一同祭拜的方式，在此方面與現今所有研究中顯示土水司阜在動土儀式（或破土儀式）中會帶上具有象徵意義的工具來祭拜較為不同。司阜認為，破土儀式在祭拜方向仍是由神明或地理師決定拜向何處，過往經驗有從廳往埕拜者，也有從埕往廳拜之方向者。接續，待神明或地理師指示，才可開挖地基、壓金紙等步驟。而在開挖方位和次數上，會須開挖共五處，逐一分布在厝地的四個角落與中央，然而起始開挖的順序和方向仍是由地理師所決定，其原則是無論從何處開始挖起，順時針抑或是逆時針順序，每逢開挖一處土水司阜便要在每一處使用紅磚壓上金紙至坑中，最後以中央處結束才算完成（圖 3-12）。此外，儀式完成後，紅磚與金紙即可拿起，便不再具有意義。

5　蘇清良表示早期學藝時皆是講「破土」，而非一般俗稱的「動土」。

圖 3-12　蘇清良示範破土儀式時以磚壓
　　　　金紙
資料來源：趙崇欽建築師事務所提供，
　　　　2011 年攝。

（三）釘杙仔

　　完成破土儀式後，會緊接著進行「釘基礎（釘やりかた）」[6]，也是開始在尺寸上作重要標示的過程，這一系列作業含括「釘杙仔（khit-á）[7]、抓水平、釘板仔、作記號」。早在神明或地理師決定好曆向後，按場司阜即會對於曆屋其曆的邊界、基礎高度、牆心、牆高等有所計畫。蘇清良曾在尺寸計畫上說道：「草地人起曆沒有在畫圖的。我跟你說……所有起曆要注意的都在那支尺裡。那支尺司阜沒在教的。我就趁大家在中畫在睡時，一天、一天……慢慢地偷抄起來。」從司阜口述以及過去研究可知，尺寸計畫的關鍵在於丈篙，其不僅是司阜在職業過程中最重要的工具外，也是集結了漢式建築在營建上的尺寸觀念、施工程序規劃、吉凶尺寸、禁忌等的集大成。[8] 蘇清良雖然抄了

6　蘇清良個人用語，其曾用「釘やりかた」形容釘基礎此一過程；為國語與日語混用之用法。

7　木樁。形狀像釘子，下端尖尖可釘入地上。參閱「教育部臺灣閩南語常用詞辭典」網站。

8　該論文以大木匠師為例，提出篙尺的製作其所蘊含的知識層面外，在使用上也是專業與非專業的匠師之間分水嶺。參閱洪澍顯，〈泉州溪底派大木匠師梁世智篙尺技藝之研究〉（桃園：中原大學建築研究所碩士學位論文，2005），頁 3-1。

一把丈篙（常稱之為「一支尺」），但其在 1960 年代獨立從事現代建築工程前仍與韓其福共同執業，因此對於如何使用的經驗和經歷可說是較為少且生疏。隨後，因漢式建築完全被新式民宅式樣所取代，丈篙淪為最不必要的工具，也在蘇清良的工具箱中被遺忘，進而遺失。[9]

縱使丈篙遺失，但某些重要的尺寸計畫程序和觀念仍舊深刻地烙印在蘇清良腦中。釘基礎前司阜對於屋厝的總長寬闊有一定的想法。以五開間雙護龍為例，首要步驟為將合磚中心線往前、往後以水線延伸出去，並在位於地基外圍約一尺至一尺半，左右兩側處先釘上各 1 根杙仔，其後再綁紮上水線往 4 個角頭延伸、釘上各 1 根杙仔且綁紮上。而要如何確認 4 個角頭的杙仔彼此之間是否呈 90° 直角？早期執業時因為並沒有像雷射儀此類工具，因此皆是使用自製的「345」[10] 來取出垂直角。其後，隨著共 8 根的杙仔釘定完成，才可以開始在未來欲施作的牆位，如雙邊大歸壁、前壁路、後壁、隔間牆等前處釘上其他根杙仔（圖 3-13）。

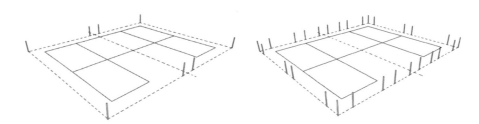

圖 3-13　杙仔於房屋外分布位置
資料來源：筆者整理繪製。

9　本研究也曾聯繫韓其福的傳子韓金標，期盼在丈篙及其尺寸上有所收穫，然而其當時傳自父親的丈篙也如同蘇清良一樣的情況，伴隨著時間和不再被受用下遺失。

10　司阜口述習慣，345 為曲尺。

（四）掠水平、釘板仔

杴仔的釘定後，原先簡易綁紮的水線則要開始使之呈水平，土水司阜會使用水平工具來確認並調整至水平，蘇清良又稱此動作為「掠（liah）水平」[11]。目的是要將水平基準線訂定出，再藉由固定板仔[12]在兩個杴仔之間，以此來取代原先的水線，而此動作蘇清良又稱之為「釘板仔」。總括來說，是為避免水線容易脫落外，日後也方便在板仔上作標記，作為施作各處牆體時，在位置及高度上有一個準則、可參考基準點（圖 3-14）。

在求水平的工具上據司阜口述，可依時期劃分為三種，分別為「水罐（tshó）仔、水秤尺、水秤（現今俗稱「水平尺」）[13]、機械（即為雷射水準儀）」。從習藝開始的 1950-1970 年代期間，常用水平工具為水秤尺，據司阜形容，是一把相當長的木製尺，頂部中間帶有一玻

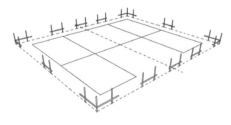

圖 3-14　於杴仔之間釘上板仔
資料來源：筆者整理繪製。

11　控制使維持為某種狀態。參閱「教育部臺灣閩南語常用詞辭典」網站。

12　板仔為長不限、寬 3-3.6cm、厚 1.2-1.5cm 的矩形木材。板仔寬度曾在本研究 2021 自宅訪談中提過，為一寸至寸二，即約 3-3.6cm，且長度不限，能釘在二枝杴仔之間即可。與趙崇欽書中所說明板仔寬、長等資料完全吻合，因此可判斷板仔厚度為書中所記載之 4 至 5 分，即 1.2-1.5cm。參閱趙崇欽建築師事務所，〈傳統漢式建築營建行為資料建構計畫　成果報告書〉，頁 6-126。

13　司阜用語為水秤、抓水平的尺，與前述水秤尺不同，為鋁製，可同時測量水平、垂直的現代化常用工具。

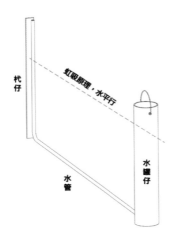

圖 3-15　水罐仔使用方式

資料來源：筆者整理繪製。

璃管並裝有水，在測量時可以依照內部的水是否置中來判斷測量位置是否呈現水平。

　　相對於水秤尺，蘇清良也曾在韓其福底下當學徒時使用過水罐仔，據他口述，此工具相對於水秤尺來說年代更早，一般為施作基礎時常用來抓取水平的工具；水罐仔罐身為亞鉛製，在底部有孔洞可以將水管插入，藉由灌入水並牽動水管，水管內與水罐的水兩側同高時即是代表呈水平。從物理學的觀點來看，水罐取水平的作法即是依據虹吸現象，水管內的兩端液體重量差距會造成液體壓力差距，因此液體壓力差能夠推動液體越過最高點、向低端排放，藉此來達到兩端的平衡與同一水位上（圖 3-15）。

　　水罐仔的實際使用時機為釘完代仔後，所緊接著的步驟：釘板仔。為了確保四周圍的板仔釘完後皆呈同一水平，會使用水罐仔置放於基礎放樣的中心處，以水管牽動至四面八方代仔處，因虹吸原理的緣故，可確保所牽引到每一處水位皆會保持在相同的高度，並藉此在代仔上作標示，再依標示裝釘板仔，以保證所有板仔皆呈同一水平。

（五）作記號

待板仔處理完畢後，則要開始將屋厝的格局、尺寸進行標示。過程係藉由丈篙所示的吉利尺寸下，利用水線和 345 曲尺來將牆心（牆的中心線）標示在板仔上，以作為後續開挖基礎、進行分間、疊砌牆體時的明確標示。此外，蘇清良認為一位司阜厲不厲害，關鍵就在於此階段如何使用丈篙來掠尺寸、進行分間；「會掠寸尺才是正港的司阜。第一場的時候很緊張的……常常怕掠不對……很難掠的……」蘇清良如是說道。

如何抓尺寸到作標記，因為丈篙已遺失，因此在尺寸上難以著墨，目前僅能以如何作標記及其過程來探究。一般而言，司阜在作標記上有一順序，分別為後牆、雙邊大歸壁、前牆、龍虎邊前牆、室內隔間牆。以五開間雙護龍為例，首要確認的為「後牆」的牆心，在欲施作的後牆牆位與分金線各自牽拉水線，取一直向與一橫向，再利用 345 曲尺放置在兩線之交叉處進行垂直矯正，將橫向即後牆水線慢慢調整至與分金線水線 90°相交後，則可在水線所牽拉之處，使用竹筆將後牆牆心標記在板仔上，以此形成未來施作後牆時的牆心對準線。在處理完後牆，則可以進行雙邊大歸壁的牆心標記作業，施作過程的訣竅和方法與上述並無差異，司阜會將後牆總長依照丈篙約略掠出後，在兩側牽拉各一條水線，並利用 345 曲尺與後牆牆心水線與兩側水線作垂直確認，其後再標示牆心位於板仔上。

二、基礎施作

臺灣漢式建築的基礎構造，通常會沿著屋身四周的壁體以及承重柱下方來構築，目的是為了承載自屋頂所傳遞下來的重量，以避免建

築產生沉陷等現象。[14] 漢式建築在基礎構築上通常使用磚、石、砂、灰泥等作為主要材料。在日治時期，日人帶來了所謂的「放腳基礎」構造作法，因其形式受力面積以及力傳遞的特性下，較先前「直下」疊砌的作法來得更加穩固，因此大為流傳。[15] 蘇清良也曾在訪談中明確表示，自學藝開始在施作基礎（地基）[16] 即是以放腳形式來構築，他也從韓其福口中得知，此類作法確實是日人引進而來的作法。

（一）基礎開挖

　　基礎施作包含兩項程序作業，分別為「挖地基」以及「鞏（khōng）基礎」[17]。一般而言，挖地基係根據厝地的土壤軟硬程度來決定地基的深度，及以牆體的寬度來決定地基的寬度，因此可能在開挖不同地時隨著上述因素而有不同的深長。然而實際上，蘇清良以自身經驗表示，太爺里一帶雖然鄰近二層溪，但土壤不會過於軟嫩，也不像山上土壤有太硬的現象，因此在執業過程中習慣以開挖三尺深、二尺闊的地基作為準則。但也有一說，除了土壤因素外，主家的財力亦會決定基礎的寬深，其因素是因為厝屋的主要構造形式會影響開挖的規模。如趙崇欽一書所提及的，臺灣常見的架扇系統普遍使用 4 寸壁、8 寸地基，而磚壁 8 寸壁則要尺二寬的地基，其餘規模以上者不多見。[18]

14　參閱徐明福、蔡侑樺，《大木作：臺灣傳統漢式建築——類型・計畫・施作》，頁 49。

15　日治時期日人引進放腳基礎構造至臺灣。參閱徐明福等人，〈臺灣傳統漢式建築土水作營造技術參考書〉（臺中市：文化部文化資產局，2022，未出版）。頁 9。

16　基礎，蘇清良習慣以「地基」來稱呼，其中尺二為 36 公分之意。

17　以水泥或磚頭砌磚、牆等。參閱「教育部臺灣閩南語常用詞辭典」網站。

18　參閱趙崇欽建築師事務所，〈傳統漢式建築營建行為資料建構計畫　成果

此外，就蘇清良職場經驗，開挖地基時業主普遍也會一同加入，同時
會聘請左右鄰居、村莊內的人一同前來幫忙，此種又稱為「放工」。

（二）鞏地基

　　基礎開挖完畢後，則開始填灌作業，蘇清良常稱此步驟為「鞏
地基」。放腳基礎的作業，依程序可分為卵石、砂灰、磚三項的填鋪
與填灌工序。施作過程為，在三尺深、二尺闊的地基中，先鋪上一層
卵石，又稱為「排一勻（ûn）」[19]卵石；據司阜手擬形容，卵石大約為
拳頭大小，以二層溪溪邊或容易購買取得的大小為主即可。待卵石填
鋪完畢後，就可填灌砂灰，將孔隙鋪滿並鋪至平面以黏結接下來的磚
頭。在討論磚頭如何以放腳形式疊砌時，蘇清良曾言道：「兩尺闊，
再來一直收，三勻收一遍，一直收、一直收，收到來到八寸，最後
勻。」由此可見，在磚頭疊砌至最後一層時，地坪處會剛好吻合臺灣
在大歸壁、前壁、後壁的常見磚牆厚度 8 寸壁（圖 3-16）。

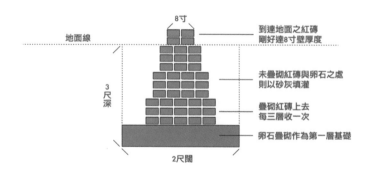

圖 3-16　地基砌法示意圖
資料來源：筆者整理繪製。

報告書〉，頁 6-132。

19　遍、層。計算層疊物的單位。參閱「教育部臺灣閩南語常用詞辭典」網
　　站。

（三）地坪與洩水

地基填灌完後，則要處理地坪與日後洩水的問題。從蘇清良口述中得知，相較於其他地區在洩水方面有許多禁忌，他在執業階段所帶給他的經驗認為，洩水並不用顧慮任何風水問題，僅須考量何處施作，以便水可洩流出去，而這些地點主要分布於埕、廁所、浴室等處。

關於地坪則是依據業主的財力來決定是否要羣，如蘇氏夫婦所述，早期的年代無論再貧窮與否，一般家戶門前的埕皆需要「羣」，其因是當時太爺里與公館里一帶普遍皆以農為生，每戶人家自然需要有能鋪曬稻草等空間。為此，埕的洩水非常重要，其關乎批灑在地上的農作物不因此沾受到土泥、水氣等影響，所以大部分門戶在大門空曠處皆會施作地磚，或者以紅毛土、砂灰填灌成地坪面。另外，埕的形式與洩水關係，據蘇清良所述，大致都會將地坪施作為「龜形」，目的是讓水能否往四方八方流洩，進而再透過伸手（護龍）旁的水道向埕的前方流去，將水往外排洩掉（圖3-17）。

圖3-17 （左）護龍旁有水道可使埕處的水往此處流動並向前排洩掉；（右）可見早期埕的構造是以紅磚鋪蓋而成

資料來源：筆者2021年攝。

　　同時，不施作地磚或者釁紅毛土的地坪，則一般位為厝內。相對於埕是由工班們負責，不施作地磚之工項，不施作地磚等的工項，則皆是交由業主們自行負責。施作方式為在厝屋營造過程間，在地坪處不斷加水、加土；其他工項進行時，該地坪不斷反覆被踩踏，直至地面逐漸堅硬。而此過程據司阜所描述，通常到厝蓋完瓦時仍持續。

三、磚牆構造施作

　　紅磚建材早自日人來前就在臺灣本島內大量使用。蘇清良認為，在民厝建築中，會因應主家的財力而有不同程度的使用，一般又常應用於前壁、後壁、大歸壁等牆處（即屋面外處），原因在於較土墼磚這類常用的磚體來說，磚牆來得更加不容易受潮濕水氣等影響，在構造上也較穩固且美觀。以實際觀察太爺里、公館里現存的漢式建築也確實是此種情形，皆是屋面外的牆體以磚牆砌築。而隔間牆使用土墼牆或是紅磚與否，則是端看主家的財力來決定。

（一）磚材尺寸與砌法

　　臺灣在日治時期開始採用日本所規制的標準磚，其尺寸為230mm×110mm×60mm，雖臺灣各地有磚窯廠自產紅磚不依日本標準磚尺寸的情形，但蘇清良口述中明確說道，早期執業期間，太爺里附近生產紅磚的目仔窯，尺寸是依照日本標準磚尺寸規制，並無臺灣磚尺寸。而筆者在田調太爺里、公館里一帶時也發現，確實現存既有的紅磚尺寸，大都介於長 220-230mm、寬 107-110mm、高 57-60mm之間。

　　磚牆的尺寸與疊砌之間有著密切的關係，司阜也有自己慣用的疊砌法。以臺灣可見的使用標準磚疊砌法來看，大致可分為法式、

英式、荷式三種主要砌法。蘇清良對於此說道：「古早我是……疊一皮橫、一皮直的。」由此可見，雖然司阜對於疊砌上並無專有名詞來稱呼，但可知道他的口述內容顯示應是指涉英式或是荷式砌法。實際上透過田調也可發現，當地既存紅磚構造都是以荷式居多，少數可見順砌，英式砌法則寥寥無幾，但皆未見法式砌法。於此，蘇清良也在2021的後續訪談中表示並不擅長英式砌法。

同時，法式砌法在司阜口述中，他認為這叫「客人仔磚（kheh-lâng-a-tē）」[20]，此稱呼源自於 2002-2003 年間在新埔施作廣玉祖堂時，初次看見有此以「（每一皮）一塊橫的、一塊直的」疊砌作法，而當時使用此種疊砌方式正是客家人，才因此對其稱呼為客人仔磚。

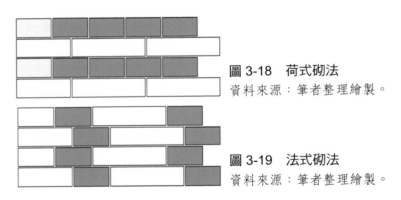

圖 3-18　荷式砌法
資料來源：筆者整理繪製。

圖 3-19　法式砌法
資料來源：筆者整理繪製。

（二）磚牆疊砌與材料

1. 磚牆疊砌法

地基處理完後，便會開始施作厝身。一般土水司阜在疊壁之前會先在壁體兩側釘上豎磚辦（或稱釘範）之習慣，以此作為日後磚層水

20　因「教育部臺灣閩南語常用詞辭典」網站查閱不到，因此使用臺羅拼音表示。

平的基準線，[21] 而在蘇清良口述過程中發現，他自習藝開始皆是一層一層疊上去後，用眼睛（現今常俗稱目色）、水秤尺、墜仔來慢慢矯正。他甚至誇獎過其師兄韓金標，在施作時僅須依靠一把墜仔和目色就可將牆體疊得又平又直。

關於牆體疊砌的順序與方法，藉由蘇清良的口述可以知道，作法是會先從兩側大歸壁開始疊起，再來後壁等其他壁體施作。此外，無論疊砌順序如何，處理轉角以及每日可疊砌的高度反而是更為重要的一件事，又以每日疊砌一般以約略不超過四尺左右，並以階梯形方式疊砌為原則，目的是為避免黏著材尚未凝固而導致攤倒。

蘇清良早期執業時所習慣的砌法為荷式砌法，因應磚牆厚度可以劃分為 4 寸壁與 8 寸壁，是一般所區分的主要隔間牆與承重牆分別。此外，蘇清良還特別於 2022 年的訪談說道，法式砌法相對於荷式砌法僅能施作 8 寸壁。然而不論何種砌法，他認為對於整個壁體如何達到穩固且美觀，轉角的處理是最為關鍵的，因此在此方面皆要有對應不同尺寸的獨特疊砌方式。就荷式砌法來看，4 寸與 8 寸兩者相同之處，在於需要七五磚來施作於轉角處，即是將一塊完整的標準磚使用槌頭敲成 3/4 的大小；相異之處則為在 4 寸壁轉角處，第一層需要有一塊半磚（即一般磚頭的一半大小）來配合，並在後續的疊砌層上以交錯的方式堆疊七五磚，以此來形成所謂的交丁（圖 3-20、3-21、3-22）。

21　「豎磚辦」一詞源自於後壁廖枝德司阜、莊天輕司阜口述。參閱趙崇欽建築師事務所，〈傳統漢式建築營建行為資料建構計畫　成果報告書〉，頁 6-200、6-211。「釘範」與上述豎磚辦同義，皆指在壁體兩側釘上矩形斷面木材以標示日後作為磚層水平基準線的豎立板。參閱徐明福等人，〈臺灣傳統漢式建築土水作營造技術參考書〉，頁 87。

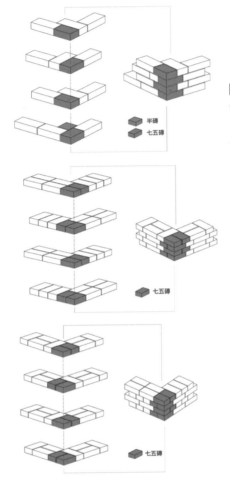

圖 3-20　4 寸壁荷式砌法
說明：司阜認為與 8 寸壁荷式砌法是相
　　　同之砌法。
資料來源：筆者整理繪製。

圖 3-21　8 寸壁荷式砌法
資料來源：筆者整理繪製。

圖 3-22　8 寸壁法式砌法
資料來源：筆者整理繪製。

2. 磚牆黏著材

　　關於黏著材，因早期水泥尚未成為容易取得且便宜的材料前，司阜表示在執業初期係使用砂灰填抹，從事販厝後，疊砌的材料則轉為使用 <u>1 水泥：3 砂漿</u>的水泥砂漿。[22] 在修復報告書記載中，發現早期

22　司阜並不清楚何時開始運用水泥砂漿在疊砌磚牆上。

如遇磚牆修復時皆無材料應用的記載，直至近年才有關於疊砌磚牆時所運用的黏著材紀錄，但皆僅以水泥砂漿簡述記錄。但我們可以從蘇清良於 2017 年水交社示範清水磚柱疊砌工法的影片中知道砂灰之材料及配比可能為何——其體積配比為 6 砂：0.7 石灰：0.8 麻絨灰：0.2 海菜汁；配合現場拌合材料桶大小攪拌，為 3 大桶砂（60L）：半包熟石灰（7.4L）：一小桶麻絨灰（8L）：一小瓢海菜汁（2L）。[23]

除了水交社的示範案例外，在 2021 年蘇氏夫婦於舊城國小案例所使用之砂灰則有諸多說明，[24] 經筆者觀察材料攪拌的過程，其體積配比為 9 長柄寬鏟砂：5 勺桃形抹刀麻絨白灰：4 長柄鏟麻絨灰：些許飼灰水：1/5 包熟石灰，[25] 上述材料在攪拌過後會呈現部分水溢出的狀態，靜置等待司阜們要施作前再添加 2.5 瓢水泥（約 5L）並攪拌成砂灰。而之所以要先靜置，蘇謝英認為此過程是因為砂灰所使用的量通常較多，一方面要先攪拌好以備使用，另一方面也要考量砂灰容易隨著時間變硬，因此才會先不添加水泥讓整體軟一點，以免砂灰攪拌好後，等待司阜們要用時就已經過硬，導致不好塗抹。

但若對比水交社與舊城國小施作案例可以發現，雖皆是砂灰，但兩者在組合成分上卻稍有不同。就水交社案例來看，該案例沒有添加水泥，完全不符合蘇謝英曾說的「砂灰多少要加一點水泥，不然不硬」，因此研判該影音資料並無將水泥記錄下來。

23　文化部文化資產局提供，《傳統匠師（土水泥作類）人才培育計畫（基礎班）106/12/22-107/05/31》（2018）影片敘述「清水磚牆施作」內容。

24　雖當時係施作瓦面，但蘇謝英說明此種砂灰亦可用來疊磚。

25　羅淑英備料，蘇謝英在旁協助。

四、斗仔砌與土墼牆構造施作

　　相對於全面磚造，蘇清良認為斗仔砌與土墼砌是較早期的作法，又通常反映著業主的財力狀況來決定使用與否。以蘇氏夫婦所認知的早期該地區的構造，土墼牆與斗仔砌皆僅施作於直線形的牆體，在轉角處則會以磚砌方式來處理；同時，若依外觀和作法來看，蘇氏夫婦並無特定之稱呼，因此本研究將其區分為「全土墼砌」、「全斗砌壁」、「單面半斗砌」三種作法。此外，三者皆不像磚牆耐候性較高，因此皆會於牆腳處施作卵石砌構造，來避免水氣等不利狀況直接影響到構造。

（一）卵石牆基

　　卵石牆基通常作為土墼壁、斗仔壁下方的基礎，如蘇清良曾說過的：「為什麼要作卵石呢？是因為下雨的時候，雨會沃到土墼……土墼就會爛掉，石頭就不會爛，所以才都這樣做。」在卵石牆在疊砌總高度上，司阜認為高度皆不一致、須視現場情況來定，關於這方面則可在林延隆 2020 年的研究中推測一二，據林先生所觀察到的田寮地區（蘇清良早期曾在打鹿埔營建）卵石疊砌高度，普遍總高位於地坪30cm 或以上。[26] 厚度上，司阜則認為須因應地基及牆體的闊厚來決定，例如有些古早屋厝為尺六寬，則意味著卵石牆則要更寬於上方牆體闊度。其概念是以放腳方式來施作，即下方所疊砌之卵石略大於上方卵石的大小來疊砌，並在最後的寬度（卵石最後疊砌的該層）約略符合斗砌或土墼的總厚度來銜接兩種不同構造。

26　參閱林延隆，〈由高雄田寮區傳統民宅構造試探惡地的傳統營造景緻〉，《史蹟勘考》，復刊第一號（2020），頁 141。

圖 3-23　卵石砌填縫用抹刀
資料來源：筆者 2020 年攝。

　　關於卵石疊砌，雖較缺乏司阜實作的案例，但依司阜口述和水交社示範影片來看，疊砌卵石的方法如同上述所言的，越下方的卵石體積會略大於上方所疊砌的層層卵石，而疊砌法則是以薄向端面外（即橫向尾）。以司阜所曾形容「一塊突一突……兩塊中間突一塊這樣卡著」的方式進行，並在每一層砌完後以砂灰粗略地抹平卵石層。疊砌過程中，司阜也會反覆使用長條型器具（或水平儀）來檢查是否有無平直，來避免過大的高低差，導致上層砌材不穩。

　　除了不同層之間的卵石會以砂灰黏著外，仍須在疊砌完後以砂灰填縫，其作法可由徒手直接進行，或者以較小的抹刀（圖 3-23）將砂灰勻起來填塞及修整；這類工項又通常是由小工們來進行。上述步驟皆完成後，卵石已疊砌至所須的高度，會以砂灰覆蓋卵石面，再以斗子磚鋪底，來銜接之後土墼或斗仔壁體的施作。

（二）土墼壁

　　承繼著卵石基礎所述，卵石疊砌的最上方需要以斗仔磚收尾，其目的不僅是確保土墼疊砌時能否平直外，司阜也認為「斗仔磚插角、滾邊起來」此種作法較為美觀。較直白的解釋為「由斗子磚所進行的上、下、左、右收邊」所呈現出來的外觀也較為好看。

　　疊砌作法重點可分為兩項，一項為土磚疊砌的方式，第二項為土磚與轉角磚體的處理（即轉角處理）。土磚疊砌過程中，最下層的斗

圖 3-24　土墼牆挖縫用抹刀
資料來源：吳典蓉提供，2020 年攝。

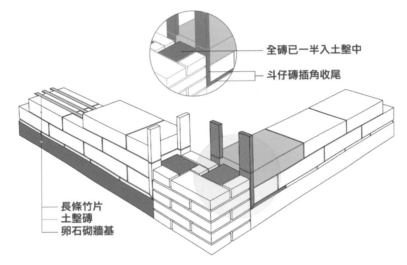

全磚已一半入土墼中

斗仔磚插角收尾

長條竹片
土墼磚
卵石砌牆基

圖 3-25　土墼轉角處理
資料來源：據水交社示範教學影片及後續訪談口述形容模擬繪製。

子磚與土磚之間會以砂灰黏著，土磚與土磚疊砌之間則以土漿作為黏著材料，並於每 3 層中，在土磚上鋪上切割好的 3 塊長條竹片（桂竹或刺竹）以作交丁。疊砌完畢後，再以抹刀（圖 3-24）將土漿填補至表面縫隙，使土漿塞入相鄰的土墼間縫隙。最後再以海綿將表面擦拭，直至土墼間縫稍微乾燥後，以灰匙將縫挖深，使日後面層白灰粉刷時，打底土漿層與主要土墼砌體之間能有更多的交丁。

　　轉角處理上，無論土墼與磚體厚度與否，其原則皆是要在每兩

層土墼與轉角磚體之間以磚頭進行交丁，此方式司阜形容為「突一塊磚」。同時這也反映著在收邊處的斗仔磚，必須要切成兩條的形狀，放置後使中間呈現鏤空狀態，以讓交丁用磚頭能夠一半位於土磚上、一半位於轉角牆之中（圖 3-25）。

（三）全斗砌壁、單面半斗砌壁 [27]

　　司阜曾說斗仔磚是現今的用詞，早期的說法為「甓（phiah）磚」，同時他在田寮地區值學徒時期才有的古老作法。斗仔砌牆如同土墼牆皆需要以卵石作為基礎，並且以斗仔磚進行收尾。依直線形牆面作法可以區分為兩種，一種為外圍皆是斗仔磚，但內部主要以土磚或碎磚填滿，且以砂灰填入剩餘空隙，並塗抹平面與直面斗仔磚之間，此種為現今俗稱的全斗砌壁，司阜又稱「全包的」。另一種作法為單側以斗仔磚面外，另一側保留土墼面向厝屋內來做白灰壁，此類作法現今俗稱為單面半斗砌壁，但對此司阜並無特殊用詞形容，僅以「有的內壁沒作……是抹白灰的」說明。

　　兩種不同類型的壁體，蘇清良皆有他習慣且常用的作法，斗仔磚排法如司阜所述「每一勻……攤站的三塊……接一塊橫的」，亦即每一層中以 3 塊水平銜接 1 塊垂直之作法，依學界用語來說即為「三順一丁」。轉角處理上，則與土墼壁作法相似，每一層皆要與轉角磚牆交丁；每一層的斗仔磚其內部會包覆兩層的土磚，在下方土磚切出置放半個磚頭尺寸的空間，並將磚頭放入其中、另一半的磚頭則會在轉角處位置上，待此步驟完成後上方再砌上土磚以壓住，司阜形容此為一種「夾住」的狀態（圖 3-26）。

27　蘇清良司阜並無此稱呼。

79

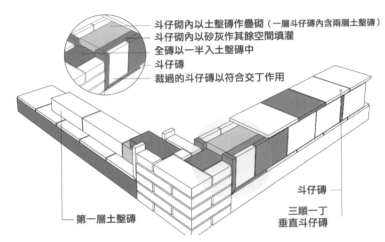

斗仔砌內以土墼磚作疊砌（一層斗仔磚內含兩層土墼磚）
斗仔砌內以砂灰作其餘空間填灌
全磚以一半入土墼磚中
斗仔磚
裁過的斗仔磚以符合交丁作用

斗仔磚

三順一丁
垂直斗仔磚

第一層土墼磚

圖 3-26　斗仔砌轉角處理
資料來源：據水交社示範教學影片及後續訪談口述形容模擬繪製。

五、面層施作

　　漢式建築在磚牆上的面層粉刷主要可分為兩種，分別為保留清水磚面的「勾縫粉刷」，以及塗滿磚牆面的「白灰粉刷」；土墼牆面層粉刷則有白灰粉刷；斗仔砌面則有勾縫粉刷的施作方式。

（一）磚、斗仔砌勾縫粉刷

　　勾縫粉刷一詞，蘇清良與蘇謝英口中皆稱呼為「挲（so）目」[28]，顧名思義是將灰泥填抹入至牆體接縫處間，目的是不僅可防止風雨直接侵入至牆體內部，同時具有修飾和美觀作用。回顧臺灣常見清水磚灰縫尺寸，普遍是落在 3-5mm 左右，蘇清良表示早期執業的經驗亦是如此；而斗仔砌牆在灰縫尺寸上也多習慣施作 3-5mm 之間。此外，

28　塗抹。參閱「教育部臺灣閩南語常用詞辭典」網站。

蘇清良也曾表示磚牆室外的作法皆為「抾（khioh）[29] 目」，他甚至認為擎目的作法是現今才有的作法。

關於磚砌或斗仔砌中的擎目或是抾目，所使用的材料皆為白灰膏，常見修復報告書中有以白土膏、石灰膏、白色灰膏者形容，蘇氏夫婦皆以「土膏」簡而稱之；其材料和配比依水交社施作為例，為體積比 1 海菜汁：2 熟石灰，在拌合過程中會加入適當水量，如過軟則會再適時添加石灰的量，以致質地偏略稠狀、不易在抹刀上滑落。[30]

施作過程為在磚牆或斗仔砌疊砌完畢後，以海綿抹刀前端勻起些許白色土膏，將土膏推入灰縫中，並且有另一名小工在旁以海綿沾水擦拭沾黏在磚體上殘留的土膏。在此工程中，自蘇氏夫婦接觸修復工程開始，進行勾縫和後續清理者多半為小工，即為蘇謝英和羅淑珍等女性小工；蘇清良早期仍興建傳統建築年代時，在韓其福工班底下，進行抾目者大多是學徒或小工，主要司阜則較少涉略。此外，司阜統稱這一類工項為「幼路」。

（二）磚牆面層白灰粉刷

1. 磚牆面層白灰粉刷

不如同勾縫粉刷，面層白灰粉刷是將牆體以底塗土膏、中塗水泥砂漿（或砂灰）、面塗麻絨白灰等加以層層覆蓋，使表面產生平滑如

29　常用其他研究使用「撿」字，本研究依據教育部臺灣閩南語常用詞辭典所示，取「和手相關的動作，或是與拾取、撿取相關的抽象動作」之意。參閱「教育部臺灣閩南語常用詞辭典」網站。

30　文化部文化資產局，《傳統匠師（土水泥作類）人才培育計畫（基礎班）106/12/22-107/05/31》（2018）影片敘述「斗仔砌施作」內容。

圖 3-27　磚牆在施作底中塗前的灑水動作
資料來源：筆者 2021 年攝。

鏡的白色外觀。筆者主要以蘇氏夫婦在 2019 年黃家瀞園，以及 2021
年在高雄舊城國小崇聖祠施作磚牆面層白灰時 [31] 的觀察和口述作為案
例說明，並將其施作順序分為以下幾項步驟。

（1）牆面澆水

　　牆體正式塗抹底中塗前，通常會在數日前就先將磚牆面打濕，直
至塗抹底塗前當日仍在持續這一過程。司阜曾說：「那個壁一定要先
沃水（ak-tsuí）[32]，不然紅毛土抹下去……乾了會裂（pit）。」意即塗
覆材料的水分被牆面吸走，進而導致日後水泥砂漿乾燥後會產生龜裂
（圖 3-27）。

（2）底中塗：

　　趁著牆面的水分還未完全揮發，就會進行底、中塗作業。步驟
是以金屬抹刀勺起水泥土膏，並將其抹至牆面上，以作為牆面與中塗
水泥砂漿之間的黏著層。同時，水泥土膏並不會塗抹得十分均勻，只

31　蘇建銘與學員等人施作，由蘇清良在旁監督、指導。

32　澆水。參閱「教育部臺灣閩南語常用詞辭典」網站。

圖 3-28　水泥土膏不必滿布
資料來源：筆者 2021 年攝。

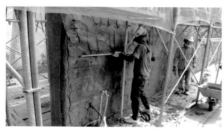

圖 3-29　以壓尺仔大面積平整水泥砂漿
　　　　層
資料來源：筆者 2021 年攝。

要能夠達成黏著水泥砂漿的量即可。塗抹方式，蘇清良習慣以下至上
（即拍打在下方往上方塗抹）、以左至右（拍打在左處往右塗抹）的方
式將灰料塗抹至施作面（圖 3-28）。

（3）中塗修整：

　　等待中塗水泥砂漿面塗抹完畢後，就會修整塗面，來確保面層的
平整外觀。若涉及較大的牆面，司阜會以壓尺仔將塗面慢慢刮平，其
方法為上下、左右來回的方式大面刮平牆面的砂漿（圖 3-29）。而通
常此步驟完成後，仍會有些地方呈現不平整的狀態，因此會再以木抹
刀來修整（圖 3-30）。為何使用木抹刀，蘇清良的孫子蘇建銘則有較
詳細的解釋，他認為木抹刀可以較金屬抹刀將表面壓實外，也可以在
壓實、整平的來回塗抹過程中觀察塗面是否有孔隙之處，這種特性是
金屬抹刀在施作時所沒有的。同時若遇到孔隙時，再用水泥砂漿將其
填補就好。

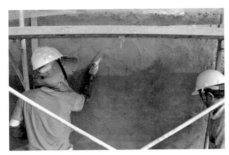

圖 3-30　以木抹刀進行壓實和抹平
資料來源：筆者 2021 年攝。

圖 3-31　外角抹刀
資料來源：筆者 2021 年攝。

（4）面塗：

中塗修整完畢後，等待約數日，水泥砂漿完全乾燥才施作面塗，此乾燥過程通常視天氣狀況而定，有時甚至會長達一週；面塗麻絨白灰（司阜習慣稱之為「白灰」）塗抹前，亦如同磚牆在打底前，必澆水，來避免面塗灰料塗抹上去後其水分快速被吸走。其施作程序，司阜會習慣塗抹一層「白土膏」來當作中塗層與麻絨白灰層之間的黏著層，此後便以木抹刀塗抹麻絨白灰於施作面上。而如遇有轉角等位置，則會使用內角、外角抹刀（圖 3-31）來修飾，使其平整。

（5）兩次催光：

等待面塗麻絨白灰塗抹完後，會再以催刀將雜物剔除，並填補有孔隙之處，之後再分兩次催光。完成第一次催光後，待一段時間

圖 3-32　第一次催光後一段時間，表面已失去光澤感
資料來源：筆者 2021 年攝。

圖 3-33　蘇建銘示範第二次催光作業
資料來源：筆者 2021 年攝。

（據觀察約略為 2-3 小時後），就會開始第二次催光，係使用麻絨白灰混合較多的海菜汁去催壁；而第二次催光該動作，司阜稱之為「抾（khioh）」或「抾煞（khioh-suah）」。

另外，蘇清良曾形容過第一次催光至第二次催光的這一等待過程中、面層的表面變化狀態，並將其稱之為「欶心（suh-sim）」。雖然司阜無法用言語形容此種狀態為何，但可藉由蘇建銘在 2021 年於舊城國小施作磚牆抹白灰時所述來理解此事。蘇建銘認為他爺爺所謂的欶心，是指第一次催光層的麻絨白灰稍乾之後（即水分揮發）並失去表面光澤時的狀態（圖 3-32、3-33）。

圖 3-34　水泥砂漿拌合過程中主要使用
　　　　的裝盛器具，主要分為長柄
　　　　鏟、小紅桶、大紅桶

資料來源：筆者 2021 年攝。

2. 磚牆面層材料及配比

關於磚牆面層粉刷的材料配比，目前筆者所收錄中最為詳細的僅有蘇氏夫婦在 2021 年 10 月 8 日舊城國小的施作觀察紀錄。

（1）中塗層「水泥砂漿」：

蘇神男所述水泥砂漿之配比為<u>固定的體積比 1：3</u>。而藉由實際觀察可以得知水泥砂漿在拌合過程中並非一次性添加，因其使用量較大，所以在材料上會一層一層依序添加，其順序為<u>1/3 大紅桶水、4 勺長柄鏟砂、1/2 小紅桶水泥粉、4 勺長柄鏟砂、2/5 小紅桶水泥粉、2 勺長柄鏟砂</u>（圖 3-34）。

（2）黏著層「白土膏」：

觀察羅淑珍拌合白土膏，其配比大約為<u>水（6-7L）：5 瓢白色樹脂黏著劑（10L）</u>所混合而成，並要將其攪拌至不容易在抹刀上輕易滑動下來之程度（圖 3-35）。據蘇謝英口述，該白色包裝的「樹脂黏著劑」為近年才開始使用之材料，又習慣稱之為「黏劑」。雖在價格較其他石灰來得昂貴，但在黏著性上也更優越，因此這幾年的施作普遍會將其作為黏著層土膏的主要材料（圖 3-36）。

圖 3-35　白土膏須攪拌至不輕易滑動下
　　　　　來之狀態
資料來源：筆者 2021 年攝。

圖 3-36　由帝舜貿易有限公司所進口之
　　　　　樹脂黏著劑
資料來源：筆者 2021 年攝。

（3）面塗「麻絨白灰」：

　　面塗麻絨白灰不論是第一次塗抹抑或是第一次催光其配比皆相同，觀察蘇謝英指示羅淑珍攪拌之過程，其材料配比大略為 <u>8-8.5 勺的長柄鏟麻絨白灰：2 瓢海菜汁（4L）：2 瓢篩過的消石灰（4L）</u>。此外，麻絨白灰在攪拌過程中通常會先攪拌完後置放在旁邊並蓋住，待約數十分鐘後，且司阜正要使用前，會再將其打開並適當加水攪拌。針對此步驟，蘇謝英則是說道：「白灰攪一次會太硬，所以要放著，司阜他們要用時之前……再攪一次讓它較鬆、較軟。」

（4）第二次催光「麻絨白灰膏」：

第二次催光的麻絨灰膏為面塗最後一道程序，其配比為<u>半水桶麻絨白灰（10L）：半瓢海菜汁（1L 左右）</u>。

（三）土墼牆面層白灰粉刷

土墼牆一般除了外圍使用斗仔磚包覆外，亦會直接施作白灰粉刷來保護土墼，避免雨水等外力直接影響到土墼塊。對比於磚牆粉刷，兩者在工法、材料上有極大相似之處，相同之處在於黏著層依舊係用白土膏，且面塗皆是麻絨白灰。差異之處則在於，土墼牆底中塗的材料是用「土漿」，而非砂灰或水泥砂漿，在澆水程序上也較為繁複。

土墼面層的施作開始為土墼牆疊砌完，等待勾縫處略乾，就可塗抹土漿作為打底層。司阜認為此步驟有兩個重點，第一為土漿中必須含有 2 寸長的稻草，他認為當土漿塗抹時會有半寸左右的稻草順勢走入土墼牆之間的隙縫處，另一方面稻草也會在上下塗抹時被拗（àu）[33]上去、拗下去。司阜總結這兩種情況皆算是一種交丁作用，目的是讓打底層不容易在乾燥後掉落；第二項重點則是土漿中亦含有粗糠，當土漿層乾燥過後，粗糠會有部分露出於表層，此時再以掃把微微刮壁面，使粗糠微翹、表層呈現刮痕狀態，以此來增加土漿層與面塗的交丁作用。[34]

澆水則是在打底層土漿完全乾燥後，施作黏著層白土膏前的步驟，目的是為了避免土墼牆表面白土膏與麻絨白灰的水分吸取過快，

33 使物體因彎曲而斷裂。例：拗斷 áu-tng（折斷）。參閱「教育部臺灣閩南語常用詞辭典」網站。

34 參閱張嘉祥，《傳統灰作：壁體抹灰記錄與分析》，頁 77。

進而導致面塗乾燥後產生龜裂。不如同磚牆僅須在施作前澆濕一次，土漿所形成的壁面更須要經過三次的澆水程序。司阜通常會在施作面塗日，上午、下午各一次以水管噴灑將其微微淋濕，待到隔日、即施作當天上午再淋濕一次，同時切記不可淋得太濕，否則容易導致壁面吐黃。

第三節　小結

本章為探討蘇清良於執業初期興建漢式厝屋一事，已釐清土水司阜如何與業主、地理師、神明之間相互配合，再到施作基礎、牆體、裝修等一系列過程，並試圖回答本研究於第一章中所列的提問：漢式建築營造過程及其網絡關係。

回顧蘇清良的傳統漢式建築技藝起源，主要是受三位司阜的影響，一如韓其福的疊壁、抹灰，再如兩位師伯，蘇番邦的蓋瓦技術、蘇金看的幼路技術，造就了蘇清良早期學藝生涯中所涉略的工法範圍甚廣。雖是如此，也並非指涉土水司阜在案場上的工作工項如百般之多，事實上蘇清良作為韓其福的徒弟，僅需跟隨著師父從事基礎、放樣、疊壁、抹灰等工項。因為傳統漢式建築的營造，過程中多需要與地理師、業主、彩繪、大木司阜等相互分工與協助才能得以完成興建。譬如牽地的前端工項，即分金線的求取本就需要具有風水知識觀的能者才得以解決，但施作中也需要土水司阜幫助，並依照地理師的指示來埋合磚；此前，在這一切營造工作發生前，自業主尋找司阜，司阜如何依據業主的需求以及自然環境的材料完成建築計畫並實施和規劃，又如何指導業主進行養灰、製作土墼，來預備此後的一切工程發生；此後，營造過程中，業主如何從旁協助，準備三餐予司阜，聽

從司阜指示自行處理地坪等；又或者如施作基礎、牆體等工作時，除了土水司阜外，團隊中仍不乏需要小工等人協助的工項。而這些種種，皆表明漢式建築的營造過程及其網絡關係絕非一人可全攬，也更能展現出當代社會習俗中，人為互動下的營造模式。

第四章　日式及洋風建築修復技術

　　臺灣文化資產保存意識的萌芽，始於 1970 年代的林安泰古厝保存爭議。1990 年後，保存意識與運動已然擴散於公家與民眾之間，日治時期建築開始受到重視外，許多該時期建物在此後被相繼調查，甚至有資源可修復。這類建築所彰顯的是，臺灣在日治時期受到日本多種層面的影響，不論是日本本土做法，抑或是間接受到來自歐陸建築系統的影響所致，進而相互交融所帶來的變化，皆呈現於臺灣該時期的建築外觀、形式、構造及工法上，又被現今多數學者稱之為日式、洋風建築風格等。

　　從土水作的角度來看，現今文化資產修復工程中的施作種類，大致可分為木摺壁、小舞壁、大津壁、磨石子、洗石子、天花線腳、石膏雕刻、貼磁磚等灰泥作工項。上述技術工種在日本可以歸類於「左官工事」的一環，亦即日式土水作其工事範圍，並與臺灣目前所認知的土水司阜在技術層面上十分相像。總括來說，不論是左官抑或是臺灣土水司阜，兩者皆可以被定義為以抹刀操作、拌合土水（漆喰）材料所形成的職人。[1]

　　綜合上述所言，本章即在藉由生命史的研究方法，透過口述、相關文獻、實地觀察等釐清蘇氏夫婦在日式及洋風建築土水作修復之技術。以上述左官工事所含括的工項來看，對照目前已知二人在修復工程階段中所涉略的工法，共可分為木摺壁、小舞壁、天花線腳、洗石子、磨石子等五大工項。因此，本研究將逐一討論這五大工項；內容上的陳述以二人歷經二十餘年來，修復時期所觸及的木摺壁、小舞

1　參閱徐明福、蔡侑樺，《臺灣日式建築土水作構造工法調查研究案》（臺中：文化部文化資產局，2021），頁 1-6。

壁施作，並對比日本相關文獻記載來探討異同；而涉及早期執業階段已知之工法，如灰泥線腳、洗石子、磨石子，則主要釐清不同階段其工法脈絡。藉由上述分析來探討傳統漢式匠師如何在當代進行修復之事，以及其看法、施作技術和脈絡是為何。

第一節　木摺壁及木摺天花

回顧日本相關文獻可知，木摺壁係一種洋風木構造的壁體構造，依構造工法和表面塗佈方式又屬於真壁工法，可見柱樑顯露之狀態。其是以單一水平向或垂直向木板組構而成的壁體下地構造，並且在底板上以各種不同塗佈材料來完成壁面的工法。[2] 因此，木摺壁在學術界或者工程界中，又常稱為「板條灰泥壁」，其實就是指涉以木板作為底板構造，並且在表面塗抹灰泥的壁體。

不論是木摺壁一詞，抑或是板條灰泥壁此說法，對於蘇氏夫婦而言皆十分陌生，二人習慣以「木剌條（木-tshì-tiâu）」或者「瓦當仔（hiā-tong-á）」稱之。木剌條其發音可能為閩南語與國語混用或相似音之情形；tshì 為「剌」、tiâu 為「條」之閩南音。

筆者回首蘇氏夫婦所參與過的大型修復工程報告書，發現二人最早接觸木摺壁工法之紀錄為 1998 年臺北公會堂案例，並藉由 2021 年 12 月 13 蘇清良口述得知，二人該次尚對木摺壁十分陌生，直到 2003 年臺北賓館的研習交流才知曉木摺壁底塗的使用材料，因此推測二人

2　參閱佐藤嘉一郎、佐藤ひろゆき，《土壁・左官の仕事と技術》（京都：学芸出版社，2001），頁 43-44；山田幸一，《日本壁・技術と意匠》（京都：学芸出版社，1983），頁 44。

是自接觸修復工程後才對此有所琢磨。

　　是故，本研究將首要回顧日本相關文獻所記載之作法、材料應用，再釐清蘇氏夫婦自接觸修復工程後其在木摺壁上之材料變化、施作技術，藉此來比較並探究二人在此技術上是否有異於日本之作法及其特殊性。

一、日本於木摺壁材料與施作規範

　　為了探究蘇氏夫婦在木摺壁材料應用與施作，因此有必要回顧日本相關文獻所規範之事，以下將以日本建築學會於 1989 所出版之《建築工事標準仕樣書‧同解說　JASS15 左官工事》[3]（本書以下簡稱為《左官工事》）一書中所載內容作為主要參考依據，來說明日本於木摺壁材料和工法上之規範。

（一）材料與配比規範

　　在談論木摺壁的材料為何之前，可藉由文獻來了解其在材料與壁體之間應關注之事。一般而言，木摺板條多使用杉木之心材，可使相較堅固不會產生翹取問題，木摺板條的表面有時也會做粗糙化的處理或不進行任何加工，來增加塗抹時的摩擦力和附著程度。因此為了使塗佈在上的壁面灰泥材料能夠更加穩定，木摺板條上亦會釘設「下麻苧（下げ苧）」，其後再以各種不同塗層灰泥材料（消石灰、糊、苆）等進行混合並塗抹。[4]

3　日本建築学会編，《建築工事標準仕樣書‧同解說　JASS15 左官工事》（東京：日本建築学会，1989 改定〔第 2 次〕）。

4　參閱徐明福、蔡侑樺，《臺灣日式建築土水作構造工法調查研究案》，頁 3-4、3-5、3-20。

回顧山田幸一 1983 年的研究，該研究指出木摺壁依表面塗佈工法材料來劃分，是屬於漆喰塗（しっくい塗り）的一種，其特點是包含作為主要的膠結材「石灰」外，還有「糊」、「苆」等混合材料；[5] 其後，山田幸一更在 1985 年的研究中指出，日本於明治時代後引進了歐美的壁塗概念，以無機質的骨材「砂」為主的方法，因此兩種不同壁體工法各取其特點下，衍生出了現代的漆喰塗工法。[6]

徐明福、蔡侑樺於 2021 年出版的日本文獻翻譯及統整書《臺灣日式建築土水做構造工法調查研究案》，以及日本左官業組合連合会 2020 年出版的《左官施工法》[7] 兩書中，有整理日本壁體常用材料其分類和差異，其資料顯示糊與苆在日本會因不同材料或製作品來源而有不同種稱呼，綜合該文所提起之材料，並配合木摺壁常用材料，整理如表 4-1 所示。

依據表 4-1 所呈列之材料種類，可以藉由日本《左官施工法》的解釋來窺探一二。譬如「糊」即是由布海苔、角叉、銀杏草這類紅藻植物所熬煮而成，其中銀杏草在日本是生產於北海道，且被視為一種更加高級的製糊海草原料。近代工程中也常有使用加工製品的粉角叉，其優點是可以避免現場熬煮的繁複過程，而且乾燥過後的壁面強度也較熬煮的來得持續性顯著；而「苆」在日本中則被視為一種纖維材，即所謂的「補強材料」，可以增加壁體的抗彎曲強度外，又能增加塗壁材料的彈性和加速塗抹時的工作性等優點。

5　參閱山田幸一，《日本壁‧技術と意匠》，頁 44。

6　參閱山田幸一，《日本壁のはなし》，物語‧ものの建築史 2（東京都：鹿島出版会，1985），頁 58。

7　日本左官業組合連合会，《左官施工法》（東京：日本左官業組合連合会技術資材研究開発委員会，2020）。

表 4-1　木摺壁漆喰塗常用材料

日本於木摺壁塗層材料分類及釋義					
塗層施工材	部分補強材	下麻苧（下げ苧）	為麻苆（南京苆、馬尼拉麻）製成		
塗層拌合材	補強材	苆	麻苆	黃麻製品稱「南京苆」	漂白並充分水洗切成長約 10mm 者稱「晒苆」
				日本麻、本麻製品稱「浜苆」	
				馬尼拉麻，即蕉麻的纖維，可製為麻布袋、麻繩，稱「白毛苆」或「馬尼拉苆」	
			紙苆	紙製品	
	拌合材	糊	海草植物	布海苔、角叉、銀杏草	
				海藻加工製品稱「粉角叉」	
	骨材	砂	川砂		

表格來源：整理自日本左官業組合連合会，《左官施工法》（東京：日本左官業組合連合会技術資材研究開発委員会，2020），頁 107、109、117、119；徐明福、蔡侑樺，《臺灣日式建築土水作構造工法調查研究案》（臺中：文化部文化資產局，2021），頁 2-7、2-11~2-12。

　　再藉由回顧《左官工事》所記載的材料關係表可發現，在不同塗覆層中所使用的苆，不僅會有不同品種的選擇外，其材料配比上、使用的量的也不同，如表 4-2 所示，曬苆一般會用於上塗，而白毛苆則是使用在下塗至中塗之間。

表 4-2　木摺壁漆喰塗材料配比關係

部位	塗層	總塗層厚度（mm）	各塗層厚度（mm）	消石灰（kg）下塗用	消石灰（kg）上塗用	砂（L）	海菜（g）角叉、銀杏草	苆（g）白毛	苆（g）晒
壁	下塗		2.0	20	—	2	1,000	800	—
	斑直		5.0	20	—	20	900	800	—
	鹿子摺	15	1.5	—	20	4	800	700	—
	中塗		5.0	—	20	14	700	700	—
	上塗		1.5	—	20	—	500	—	400
天花	下塗		2.0	20	—	2	1,000	900	—
	斑直		7.0	20	—	12	900	800	—
	中塗		4.5	—	20	10	700	700	—
	上塗		1.5	—	20	—	500	—	400

說明：上塗亦可使用紙苆，但重量約為晒苆的 75%。

表格來源：整理自日本建築學会編，《建築工事標準仕樣書・同解說　JASS15 左官工事》（東京：日本建築學会，1989 改定〔第 2 次〕），頁 271。本研究重新修正比例關係。

　　在砂的取用上，除了下塗至中塗層間的各自含量不同外，也會在粒度上有不同的選擇，如表 4-3 所示，砂的粒度一般又分為 A、B、C 三種，漆喰塗層在下塗、斑直以及中塗層上會採用 A 或 B 種粒度的砂，而鹿子摺則是採用 C 種，通常相較其他種砂更加細緻。

表 4-3 砂的標準粒度與漆喰塗取用粒度對照表

篩號 (mm)	過篩後重量百分比（%）					適用的漆喰塗層	
粒度種類	5	2.5	1.2	0.6	0.3	0.15	
A 種	100	80-100	50-90	25-65	10-35	2-10	下塗斑直中塗
B 種	—	100	70-100	35-80	15-45	2-10	下塗斑直中塗
C 種	—	—	100	45-90	20-60	5-15	鹿子摺

表格來源：整理自日本建築学会編，《建築工事標準仕様書・同解說 JASS15 左官工事》，頁 121。本研究重新修正比例關係。

（二）施作規範

　　從《左官工事》一書所示，木摺壁的施作工序整理如表 4-4 所示。從臺灣傳統灰作的觀點來看，其中較為陌生一詞為斑直層中的斑直及鹿子摺，對此，該書中認為在斑直層中斑直可視為非必要之動作，譬如在總塗層厚度於 12mm 以下者，且下塗施作、乾燥完後沒有產生裂紋，可以不施作斑直，直接進行鹿子摺。[8] 更從上述所言，可以理解為：無論如何，鹿子摺反倒是一種相當重要且必要的步驟之一。其過程係以中塗材料，於下塗面上施作一層薄薄灰泥，而此動作形成後的面會類似於鹿皮上的毛狀，因而有其名，並在材料關係中，砂的比例較少、且為細砂（如表 4-3 的 C 種砂）。還有從材料配比關係（表 4-2）中可以知道，雖皆為木摺構造，但鹿子摺僅施作於壁體，在天花部位則無此工項之敘述，對此，《左官工事》一書則無說明為何。

8　參閱日本建築学会編，《建築工事標準仕様書・同解說 JASS15 左官工事》，頁 273。

表 4-4　木摺壁（含天花）漆喰塗施工規範

分類及施作順序		釋義
下麻苧（下げお）		使用釘子將下麻苧釘在木摺板條上，並且在釘子上打結防止脫落。木摺壁以間隔 30cm，而天井、屋簷則以間隔小於 25cm 呈縱橫交錯方式（千鳥に配列し）釘打
		對折一半盡可能攤開呈現扇形埋入下塗或斑直中，且相鄰之麻苧相互疊交；另一半亦攤開並呈扇形埋入中塗中
下塗層	下塗	將漆喰漿體推擠入木摺板間隙內，完全乾燥後才施作中塗
	荒目	將下塗面輕輕掃出紋路
斑直層	斑直	等待數 10 日以上，在下塗完全乾燥後塗覆一層下塗漆喰，並提供下一層塗覆平整的面
	鹿子摺	施作於斑直之後，採用中塗材料，以一層薄薄的方式塗覆，形似鹿皮毛
中塗層	中塗	修平、修整
上塗層	上塗	中塗半乾時開始施作面塗。分下付、上付兩次施作

表格來源：整理自日本建築学会編，《建築工事標準仕樣書‧同解說　JASS15 左官工事》，頁 272-275。

二、蘇氏夫婦於木摺壁材料與施作

　　探討完日本的材料與施工規範後，此小節中藉由相關修復報告書、影片等記載，和口述資料梳理蘇氏夫婦於木摺壁上相關之事。

（一）材料與配比關係

　　在釐清常用材料為何前，必先了解材料與其配比的關係會隨著不同施作地點和狀況改變；不斷調整材料之間的比例關係，為取決於司阜在塗抹當下的感覺和職場的經驗及判斷。

　　本研究回顧蘇氏夫婦參與的修復工程及相關修復工程報告書所載，如表 4-5、4-6 所示，可以看出不同施作地，司阜在配比上雖稍

微有些不同，但都仍維持大致相同的常用材料及其配比間的關係。譬如在木摺壁的材料應用上，本研究於 2019-2022 年期間，經由蘇氏夫婦口述得知，其打底基本上係使用「麻絨白灰土膏（司阜習以土膏稱呼）」；中塗「砂灰」；面塗「麻絨白灰（習以白灰簡稱之）」。

表 4-5　相關修復報告書於木摺天花塗覆層材料紀錄

建物	位置	施作年代	報告書或影片材料紀錄
原臺南公會堂	公會堂 1F 門廊天花板天	2003-2006	底塗：麻絨白灰 中塗：灰漿；1 水泥：2 白灰：4 砂 面塗一：麻絨白灰 面塗二：純白灰漿；白灰、海菜漿
鐵道部	廳舍天花板 1F	2016	木摺壁塗料：1 五彩樹脂：3 水 底塗一：白灰土膏；高抗剪黏著劑樹脂、熟石灰、海菜水 底塗二：五彩特殊黏著劑（灰色，含高分子樹脂） 中塗一：灰泥砂漿 黏接層：白色黏著劑土膏 中塗二：灰泥砂漿
鐵道部	廳舍天花板 2F	2016	木摺壁塗料：1 五彩樹脂：3 水 底塗：黏著劑土膏 中塗：灰泥砂漿 面塗：灰泥

表格來源：整理自財團法人古都保存再生文教基金會，〈台南市市定古蹟「原台南公會堂（含吳園）」修復工程工作報告書〉（臺南：臺南市政府，2007，未出版）；黃俊銘、游惠婷、俞怡萍、顏淑華、凌宗魁，《國定古蹟臺灣總督府交通局鐵道部古蹟修復再利用第一期工程工作報告書》（臺北：國立臺灣博物館，2018）。

表 4-6　相關修復報告書與影音於木摺壁塗覆層材料紀錄

建物	位置	施作年代	報告書或影片材料紀錄
臺北賓館	試作	2003	底層下塗：1 石灰（15kg/ 包）：375 粗麻絨（g）：375 乾燥海藻（g）：13.5 清水（公升） 底層上塗：1 石灰（15kg/ 包）：2 細砂：300 粗麻絨（g）：300 乾燥海藻（g）：13.5 清水（公升） 中塗：1 石灰（15kg/ 包）：2 細砂：300 粗麻絨（g）：300-375 乾燥海藻（g）：13.5 清水（公升） 面層下塗：1 石灰（15kg/ 包）：375 細白麻絨（g）：300-450 乾燥海藻（g）：13.5 清水（公升） 面層上塗：1 石灰（15kg/ 包）：375 細白麻絨（g）：300-450 乾燥海藻（g）：13.5 清水（公升） ＊備註：左官小松七郎試作
安平分室	主棟體各處牆體	2008-2010	底塗：灰土砂漿（石灰、細砂、麻絨等） 中塗：麻絨灰漿（石灰、麻絨、砂，以飼灰過之灰泥麻絨 $0.035m^3$、砂 $0.1m^3$、石灰 10kg、海菜水 10L、適當的水比例） 面塗一：麻絨灰漿；麻絨石灰 $0.02m^3$、乾石灰 $0.007m^3$、海菜水 1L 面塗二：麻絨石灰 面塗三：麻絨石灰 ＊備註：報告書明確說明比例是取自材料分析後結果
鐵道部	試作	2016	底塗：未說明 中塗：1 灰：1 砂：0.05 麻絨 面塗：灰泥、麻絨
鐵道部	廳舍 1F 牆體	2016	底塗：灰泥土膏 中塗：灰泥砂漿 中面塗黏階層：白灰土膏 面塗：灰泥 面塗：白灰海菜水

（續上頁）

建物	位置	施作年代	報告書或影片材料紀錄
水交社	示範教學	2017	底塗：白灰膏＝1 海菜汁：2 石灰（視前兩者調和後的軟硬度調整） 中塗：砂灰＝6 細砂：0.7 石灰：0.8 麻絨灰：0.2 海菜汁 面塗：麻絨灰膏＝4 麻絨灰：1 海菜汁：酌量的石灰（視前兩者調和後的軟硬度調整）

表格來源：整理自薛琴計畫主持，黃俊銘協同主持，〈台北賓館古蹟修復工程工作報告書〉（臺北：外交部，2005，未出版）；韓興興建築師事務所，《市定古蹟原台灣總督府專賣局　臺南支局安平分室修復工程施工記錄工作報告書》（臺南：臺南：臺南市政府文化局，2010）；黃俊銘、游惠婷、俞怡萍、顏淑華、凌宗魁，《國定古蹟臺灣總督府交通局鐵道部古蹟修復再利用第一期工程工作報告書》；文化部文化資產局提供，《傳統匠師（土水泥作類）人才培育計畫（基礎班）106/12/22-107/05/31》（2018），影片敘述「木摺壁施作」內容。

　　鐵道部則是目前較為特殊的案例，蘇清良曾說，天花板的木摺壁在塗抹底塗灰料前必定要噴灑一種黏劑（五彩樹脂），這種經驗是源自於先前施作過的案例（如原臺南公會堂，但文獻中未記載有使用樹脂黏著劑），否則將會無法施作，其優點是可以讓底塗土膏更加容易附著在木摺板上，不易從天花板上脫落。

　　從表 4-5、4-6 可以知道，蘇氏夫婦在木摺壁於塗層常用材料上大抵係使用石灰、麻絨、海菜汁、砂、水泥等混合而成。但從回顧日本相關文獻可知，除了塗層材料外，在塗層施工材上仍有部分補強材，其為「下麻苧」，於此，蘇清良、蘇謝英等人則皆以「麻繩（soh）仔」稱之。對於蘇氏夫婦而言，該步驟所使用的麻繩仔，是與飼灰時使用的麻絨為相同的材料。據蘇清良口述，此種材料因早期社會常見有人栽種黃麻，作法係收割黃麻後剝皮、曬乾、再拆開並編織成麻繩販賣給有需要的人。司阜於購買麻繩後，會交由小工、學徒們處理，其步

驟是先「敨（tháu）」[9]開，然而敨開後的麻繩會呈現「虯（khiû）」[10]的狀態，因此會再將麻繩浸在飼灰池裡多的白灰水，如此一來，麻繩才會直。而現今修復工程中，麻繩則會由營造廠叫料，施工團隊僅需要將麻繩剪為兩尺長度後拆開，再浸泡至白灰水中使其變直，即可用來進行木摺壁作業中的下麻苧（釘麻繩仔）。

（二）施作方式

如本小節前言所述，為了知道蘇氏夫婦在木摺壁施作上的特殊性，因此有必要先釐清其自 1998 年以來參與修復工程後至今的作法。研究過程中發現，自 2003 年小松七郎於臺北賓館指導以來，再到觀察 2017 年水交社實作影片，以及 2019-2021 年本研究所得之口述等多項資料，皆顯示蘇氏夫婦二人在此施作流程和要訣未曾改變。

因此本研究將藉由上述所得之資料，以釐清二人在木摺壁上施作方法及其看法後，再比對日本相關文獻所載之施作方式。以下就依司阜所認知的施作順序，並以他們慣用語來區分，將其分為「釘麻繩仔」、「土膏打底」、「砂灰中塗」、「白灰面塗」。

1. 釘麻繩仔

「下麻苧」是日本專有用詞，目前在臺灣業界上常以「釘麻苧」稱之，蘇氏夫婦及其團隊則是皆以「釘麻繩仔」來形容此步驟。其釘

9　打開、解開。例：敨索仔 tháu soh-á（解開繩子）、敨氣 tháu khì（使空氣流通）、敨氣 tháu-khuì（出悶氣）。參閱「教育部臺灣閩南語常用詞辭典」網站。

10　收縮、蜷曲的樣子。例：虯跤 khiû-kha（腳萎縮蜷曲）、虯毛 khiû-mng（頭髮捲捲的）。參閱「教育部臺灣閩南語常用詞辭典」網站。

設目的在於防止打底龜裂，可以使底層、中塗的灰料增加附著力並具有抗張力，如蘇清良常言的，這一步驟就算是一種「交丁」，讓底中塗塗抹完後比較不容易掉落。

團隊中，釘麻繩者通常為小工。蘇謝英曾說過，在釘麻繩前會先由司阜進行墨斗放樣，步驟是先抓出麻繩的間距，通常約間隔20-30cm，將釘麻繩的位置標示在木板條上，之後再由小工將兩尺的麻繩對折，以釘子將麻繩綁紮在標示點上（圖4-1）。每個單元麻繩又以釘孔為中心向4個45°角，拉出麻線後會形成一種菱形均布的狀態，並且相鄰的麻繩會相互交疊（圖4-2），此種情況又視修復規範或現場仿造來取決於交疊的長度，並無固定作法。

圖 4-1　麻苧細部釘法，以工字釘釘入
　　　　將麻苧串入，並打結
資料來源：筆者 2021 年攝。

圖 4-2　麻繩以菱形方式均布於天花板
　　　　木摺構造上
資料來源：筆者 2021 年攝。

2. 打底

打底又稱為底塗，其目的在於充分黏著於底層構造物之上，使後續塗覆層可以順利疊加上去。打底所用的塗料為白灰土膏（蘇氏夫婦習以土膏或白土膏稱之），為求黏結的強度，司阜認為底塗使用石灰的成分會偏多，並需要摻雜些許麻絨，以使底塗不容易龜裂。

施作重點在於將土膏推擠入木摺板間隙中，用以勾住木摺板，司阜形容此為一種交丁作用，作用在於讓灰泥不容易跑出去，也跑不出來。同時，土膏本身的的黏性雖然可以跟木摺板相互接著，但底塗若沒有勾住木摺板，中塗塗抹上去後容易掉落，因此這一步驟在蘇氏夫婦看來，皆認為是木摺壁施作過程中最為重要的一點。

蘇清良習慣作法是先在麻繩以外的木摺板上抹上一層薄薄的土膏，此時攤開的麻繩由另一人手扶著（還未連同土膏抹入），待底塗塗抹一層後，再將麻繩的其中一束攤開並壓入底塗上（圖4-3）。此過程會依施作面大小慢慢進行，並不會一次就全塗抹完畢，而麻繩也僅需使用一半即可，另一半則會留到塗抹中塗時再壓入。

此外，以蘇清良在臺北賓館的案例來看，在日本左官匠師小松七郎的指導下，將木摺壁區分為底層下塗、底層上塗、中塗、面層下

圖4-3　底塗白灰土膏，並將些許麻芛保留至中塗後再抹入

資料來源：安平分室示範牆體，筆者2020年攝。

塗、面層上塗五大塗抹順序。從其中配比，如表 4-6 可以知道，底層
下塗與面層下塗實際上是一種打底黏結層，皆是在各層（底、中、面）
之間，使其黏結過程中更加順利的作業層。[11] 而這類作法，即類似於
傳統匠師在磚牆打底時所用水泥土膏。事實上，木摺壁為何使用白灰
土膏來進行打底，蘇清良曾言道，在臺北公會堂也曾施作過木摺壁，
然而當時每逢打底層乾燥過後即會開裂，直至在臺北賓館施作時詢問
日本人後才得知白灰土膏此種材料用法。[12]

　　3. 中塗

　　底塗施作完畢後，需要立刻進行中塗的作業。依司阜的經驗判
斷，這間隔時間通常介於 15-30 分鐘，是為了確保底塗白灰土膏的黏
性尚在，避免石灰若產生硬化、附著力將下降。中塗則是整個塗層的
骨幹，因此有強化的需求，所以在灰料中會添加骨材（砂）來加強。

　　中塗的施作，會經過 2-3 次的木抹刀砂灰塗抹作業，第一次塗抹
上一層砂灰，第二次則要將剩餘的一半麻繩攤開並抹入砂灰，其目的
是使一半麻繩黏結在底塗外，另一半麻繩也可黏結在中塗裡，藉此來
加強底、中塗的黏結，使中塗不容易因砂灰的重量和黏著力不夠導致
滑落。直至中塗填補完整後，就可進行順平的動作。

　　完成的中塗面，待些許時間後會呈現半乾硬的狀態，為了使面塗
的灰泥能夠更容易黏著在中塗上，因此會使用掃把等打毛工具，將表
面刮出刮痕。另外，蘇清良曾說道，以前曾看過日本人不以掃把作打

11　參閱蕭江碧研究主持，徐裕健共同主持，李東明協同主持，〈日治時期洋
　　風建築「壁塗粉刷」構造及施工方式研究〉（臺北市：內政部建築研究
　　所，2004，未出版），頁 40、59-60。

12　參閱張嘉祥，《傳統灰作：壁體抹灰記錄與分析》，頁 78。

毛，而是將銅片剪出鋸齒狀來操作。

4. 面塗

面塗主要功能為彰顯牆體表面所帶來的形貌，通常是強調平滑如鏡的外觀，因此灰料的選擇中，雖與底塗白灰土膏用料相同，但因需求不同，所以石灰的使用比例較低，係以麻絨白灰、海菜汁成分為主，來達到其目的，而蘇氏夫婦常將面塗灰料統稱為「白灰」。

面塗施作前，要待中塗完全乾燥，等待過程會因應面積的大小而不一樣，較小的壁體通常在乾燥的環境下，普遍二至五天即可。而譬如鐵道部案例中的天花木摺，則因為大面積且不通風之故，因此等待一個月以上，中塗才完全乾燥。

施作面塗前，要先將中塗表面沾濕，來避免面塗施作後，中塗將面塗灰泥水分吸收過快，導致面塗後續龜裂。其作法是以木抹刀抹上白灰 1-2 次，再使用催刀進行兩次催光。司阜曾在此階段詳述為何使用木抹刀，他認為木抹刀抹起來會比較平順、比較鬆，不會像鐵抹刀用了容易使麻絨灰快速變硬；臺北賓館施作案例中，曾經來指導臺灣匠師（含蘇清良）施作木摺壁的小松七郎，則是認為木抹刀的孔隙較大，因此在塗佈過程中會有較大的摩擦力可以使灰漿充分壓密，[13] 而此種說法也恰好與蘇清良的孫子蘇建銘說法一致。

三、蘇氏夫婦與日本之作法比較

有了前述日本和蘇氏夫婦於木摺壁材料及工法上的探究後，此小

13　參閱蕭江碧研究主持，徐裕健共同主持，李東明協同主持，〈日治時期洋風建築「壁塗粉刷」構造及施工方式研究〉，頁 19。

節則將探討兩者之間的異同。

（一）材料比較

　　整理蘇氏夫婦常用的材料及其用語，並比對日本材料的分類及稱呼，如表 4-7 所示。從表中可以知道，日本所指涉的糊即是臺灣常稱之海菜水、海菜漿，蘇氏夫婦又習以海菜簡稱之；而苆，蘇氏夫婦又稱之為麻絨，雖然日本有複雜之品種分類，如黃麻製品南京苆、日本麻製浜苆，或像曬苆用於上塗、白毛苆用於下塗至中塗之間，但若對照蘇氏夫婦的材料使用和調配關係，實則並無像日本多樣的分類及其運用方式。無論是黃麻製品，抑或將麻布袋切割、泡水、拆解後而成的麻絨，皆被二人認為是可以廣泛應用於各個塗覆層的麻絨材料。

表 4-7　蘇氏夫婦與日本記載木摺壁材料對照表

日本於木摺壁塗層材料分類及釋義			蘇氏夫婦用語	釋義	
下麻苧	為麻苆（南京苆、馬尼拉麻）製成		麻絨、麻繩仔	黃麻製成，現今有專賣店	
糊	海草植物	布海苔、角叉、銀杏草	海菜	海菜煮成的漿	
		海藻加工製品稱「粉角叉」	海菜粉	海菜粉泡水後形成的漿	
苆	麻苆	黃麻製品稱「南京苆」	漂白並充分水洗切成長約 10mm 者稱「晒苆」	麻絨	早期為麻布袋、黃麻拆解而成；現今有專賣店、包裝
		日本麻製品稱「浜苆」			
		馬尼拉麻製品（麻布袋、麻繩）稱「白毛苆」或「馬尼拉苆」			
	紙苆	紙製品			
砂	川砂		砂	河砂	

表格來源：筆者整理。

　　同時，藉由訪談得知，麻絨材料一貫承自於營造漢式建築時所用之材料，然而在海菜的使用上，則是受到現代工程影響後才有的材料使用方式。此種差異可溯及蘇清良執業初期時並無熬煮海菜此類作法，而是以糯米熬煮成稠稠、糊糊的狀態來使用，直至現代工程後，工業製的海菜粉開始被廣泛使用，因此才取代糯米的作法。

　　雖然蘇氏夫婦在糊的使用上，沒有像日本有角叉、銀杏草等類別的差異，但在海菜粉的選擇上有所區別。臺灣目前常見海粉菜可分為幾種品牌，司阜最常使用「紅龍」以及「南星」兩種。由於海菜粉一般係以番數來區分，譬如 2000#、5000#、10000#、20000# 等番數，番數越貴代表品質越好；蘇氏夫婦團隊中的小工羅淑珍曾在 2021年 10 月 8 日訪談中說過，依照她在蘇氏夫婦身邊從業二十多年且拌合材料的經驗，綜合司阜們的施作手感來看，普遍是偏好 5000#、10000# 的南星海菜粉或者是產自德國的紅龍海菜粉。通常海菜粉好與否，羅淑珍認為是以兩個要素來判別，係在小工拌合過程時，需要辨識加水時的狀態，[14] 以及與其他灰泥攪拌時能否呈現「Q」[15]。

（二）作法之比較

　　承上述所釐清的日本官方記載作法，以及蘇氏夫婦的工法後，依此來比較探究蘇氏夫婦在木摺壁施作上之特殊性，整理如表 4-8。

　　從表中比對可以發現，蘇氏夫婦在施作流程中無日本「下塗層荒目、斑直層」之作法。實際深入比對表 4-2 日本在下塗層至中塗層所用之材料關係，與司阜於中塗所用之材料組合是相同，即司阜常稱的

14　羅淑珍無法明確表示何種狀態，為一種經驗和感覺。

15　為司阜用語，為軟韌之意。

「砂灰」。且在日本下塗層施作中所示，必須待下塗漆喰漿體完全乾燥後才施作中塗，並在過程中將下塗面輕輕掃出紋路（即荒目），這一類作法則是出現在司阜的中塗施作。總括來說，可以理解為日本的「下塗層、中塗層」作法，就其施作要訣、材料觀之，皆與司阜的「中塗」作法相同。

與之相對的則是在底層處理上，蘇氏夫婦有以白灰土膏打底施作之方式，此種作法是承自於 2003 年小松七郎於臺北賓館指導的作法，即是表 4-8 中所示的「底塗下塗」，但卻在《左官工事》中未見。反倒是蘇氏夫婦於 2008-2010 年於臺南安平分室的施作中，根據材料分析結果，有在原本的底塗白灰土膏中再添加「砂」，且於底塗完全乾燥後才施作中塗，此次作法則與《左官工事》所載之作法大致相同。

綜合上述的比對可以得知，施作層要訣與材料特性有很大的關係，不管是日本或是蘇氏夫婦的作法，只要在塗覆層的材料中有添加砂者，則必須完全乾燥及經過製造表面刮痕來避免或降低下一層塗覆材料在吸附過程中可能產生龜裂、黏著不佳等狀況。

表 4-8　木摺壁工法之比較

日本建築学会編（1989）		文獻記載與蘇氏夫婦口述		
分類及施作順序	釋義	小松七郎	司阜施作順序、用語及釋義	
釘下苆鬚	對折一半盡可能攤開呈現扇形埋入下塗或斑直中，且相鄰之下苆相互疊交；另一半亦攤開並呈扇形埋入中塗中	（無說明）	釘麻繩仔	對折一半攤開以四面八方方式，一半抹於底塗白灰土膏，另一半則抹入中塗砂灰。並且相鄰的麻繩仔在每一層塗抹中皆相互交疊

（續上頁）

日本建築学会編（1989）			文獻記載與蘇氏夫婦口述		
下塗層	下塗	將漆喰漿體推擠入木摺板間隙內，完全乾燥後才施作中塗	底塗下塗	打底	以白灰土膏作為底塗，並將土膏推擠入木摺板間隙內。施作完後即進行中塗
	荒目	將下塗面輕輕掃出紋路	—	—	—
斑直層	斑直	在下塗乾燥後塗覆一層下塗漆喰，提供下一層塗覆平整的面	—	—	—
	鹿子摺	施作於斑直之後，採用中塗材料，以一層薄薄的方式塗覆，形似鹿皮毛	—	—	—
中塗層	中塗	修平、修整	底塗上塗、中塗層	中塗	以砂灰作為中塗，並塗抹1-2次，將中塗修平、修整
	—	—	—		使用掃把將表面輕輕掃出刮痕
上塗層	上塗	中塗半乾時開始施作面塗	—	面塗	中塗須要完全乾燥，並在施作面塗前使用毛刷等將施作面沾濕
		—	—		將施作面以毛刷等工具沾溼，避免面塗的水分快速被中塗吸走，太快乾燥產生乾裂
		分下付、上付兩次施作上塗	面層下塗、面層上塗		分成兩次施作面塗

表格來源：整理自蘇氏夫婦口述。和日本建築学会編，《建築工事標準仕樣書・同解說　JASS15 左官工事》，頁 272-273；蕭江碧研究主持，徐裕健共同主持，李東明協同主持，〈日治時期洋風建築「壁塗粉刷」構造及施工方式研究〉（臺北市：內政部建築研究所，2004，未出版），頁 40。

第二節　小舞壁

　　小舞壁又常被稱為日式編竹夾泥牆，係一種日式竹木構造的壁體。依構造工法和表面塗佈方式，被歸屬於真壁工法，亦即在外觀上牆壁會包住樑柱。其整體構造，是以木構造軸組為框架，再由縱向、橫向竹條所構築而成的壁底網架（日本稱小舞下地），並以細繩將竹條接點固定後，以土、稻稈作為主要原料拌合而成的灰料進行底中塗，最後再以麻絨白灰塗抹面層。其概念類似於臺灣傳統建築中的「編竹夾泥牆」，但與編仔壁不同的是，臺式強調以竹材編織的方式固定，而日式則以竹材為構體外，更強調間渡竹要以釘子釘入貫中後，再以細繩將間渡竹與小舞竹之間綁紮，將整體網架固定。

　　本研究藉由訪談蘇氏夫婦得知，二人在小舞壁（二人又稱之為「篁仔壁」）工法上是自參與修復工程時期，以觀察現場既存構造，並藉由早期施作臺灣編竹夾泥牆時的觀念來進行修復，因此在竹材的綁紮、灰泥材料的選用、塗層施作上的要訣都有自成一套的技術或者仿作技術，意指並非採用日本來的觀念和方法。然而雖是如此，本研究仍認為有必要回顧日本相關文獻於小舞壁其材料與施作之事，藉此對比蘇氏夫婦在此工法上，是否有與日本工法之異同，以此來探究二人在修復期間所進行小舞壁之特殊性。

一、日本於小舞壁材料與施作規範

　　如本節前言所述，本研究將回顧日本相關文獻，如日本建築學會1989年出版之《左官工事》、日本左官業組合連合會2020年出版之《左官施工法》，以及國內徐明福、蔡侑樺2021年出版之《臺灣日式建築土水做構造工法調查研究案》，藉此來說明日本於小舞壁材料和

工法上之規範。

　　小舞壁所使用的材料可區分為壁底網架再到塗層，且區分為兩種不同材料性質的應用；底層構造又稱為小舞下地，係由木構造軸組（柱、樑、貫），其後再以竹材（間渡竹、小舞竹）以及小舞繩等，慢慢組構而成的壁底網架。塗層則以不同的灰泥材料（石灰、糊、苆、土、稻桿）等進行混合並塗抹。[16] 此外，軸組構造雖亦屬於左官工事之範圍，[17] 但修復階段主要係由木作司阜施工，因此以下將不討論。

（一）材料及配比規範

　　關於材料，依左官所進行之工事範圍，可以簡單將其區分為「壁底網架竹材」與塗層的「拌合材料」以及塗層施作所使用的「部分補強材」三種；其次，在小舞壁面塗上，日本又有三種不同表現方式及其材料配比與作法，分別為大津壁、漆喰塗、土物壁。藉由初步訪談蘇氏夫婦可知，二人於執業期間所進行之面塗工項皆為麻絨白灰面塗（即日本的漆喰塗），因此以下將以壁底網架竹材、部分補強材（麻布、布連、髭子）和塗覆層（底中塗、漆喰塗）拌合材料為三大部分依序釐清，並依據相關文獻所載，將上述材料整理如表 4-9。

　　從表 4-9 可以知道，日本對於小舞壁的竹材規範是使用真竹與篠竹，且為了避免蟲害以及彈性等問題，因此一般在 10-12 月開採。在苆方面，與木摺壁較為不同的是，多了藁苆此種稻桿製品的苆，作為荒壁土以及中塗土中所拌合使用的補強材。

16　參閱徐明福、蔡侑樺，《臺灣日式建築土水作構造工法調查研究案》，頁 3-12。

17　參閱日本左官業組合連合会，《左官施工法》，頁 311。

表 4-9　日本小舞壁塗覆層所用材料表

日本於小舞壁塗層材料分類及釋義					
壁底網架材料	綁紮材	間渡竹	真竹或篠竹。三年生長以上，10 月下旬至 12 月採集最佳，春夏採集容易有蟲害，夏季採集耐久性、彈性等皆劣	圓竹斷面 24-30mm 長、6-9mm 厚	
		小舞竹		割竹斷面 12-20mm 長、6-9mm 厚	
		小舞繩	麻繩或藁繩（稻繩），3.6-9mm 厚		
塗層施工材	部分補強材	麻布	貫伏步驟使用。麻布一般大小為 230mm*180mm		
		布連	散迴步驟使用。為一枝 20cm 長的細竹棒上貼上多個 3cm 寬的麻布，其形式因像商店門口所垂掛的布簾而得名之		
		髭子	散迴步驟使用		
塗層拌合材料	補強材	苆	麻苆	黃麻製品稱「南京苆」	漂白並充分水洗，切成長約 10mm 者稱「晒苆」
				日本麻、本麻製品稱「浜苆」	
				馬尼拉麻製品（麻布袋、麻繩）稱「白毛苆」或「馬尼拉苆」	
			紙苆	紙製品	
			藁苆	稻稈製品	荒壁用的藁苆稱為「荒苆」，約為 6-9cm，浸泡水、脫鹼後，拌入荒壁土中使用
					中塗用的藁苆其中一種，搓揉而成的「揉 」，約為 2cm
	膠結材	荒壁土	用於下塗。為通過 9-15mm 的砂質黏土。需與稻稈（藁苆）進行水合，並長達三個月、半年或一年以上才可使用		
		中塗土	荒壁土再篩過 6-9mm 大小的土。在日本關東地區不易取得黏土，因此會使用 2 荒木田土：1 砂來拌合使用。此外，黏性不足時也可摻入糊來改善		
		色土	有顏色的黏土的一種統稱，通常會以生產地而有不同命名，其粒徑為 0.9-1.5mm，所以通常為乾燥粉狀，且多用於上塗層中		
	拌合材	糊	常見的海藻：布海苔、角叉、銀杏草		
			海藻加工製品稱「粉角叉」		
	骨材	砂	川砂		

表格來源：整理自日本建築學會編，《建築工事標準仕樣書・同解說　JASS15
　　　　　左官工事》，頁 282-283；日本左官業組合連合会，《左官施工法》，
　　　　　頁 101-103、117-120、310、313-314；徐明福、蔡侑樺，《臺灣日式
　　　　　建築土水作構造工法調查研究案》，頁 2-3、2-11~2-12。

關於小舞壁於漆喰塗材料配比關係，依據《左官工事》所記載，經筆者調整後整理如表 4-10。從中可以發現幾處重點，譬如在下塗層中，荒壁與裏返（即荒壁面該施作面的另一面）雖皆使用相同材料，但藁苆的使用量也稍略不同；另外，在強調穩定或補強的斑直層、中塗層中，也可見添加砂來增加其強度；相反的，強調修飾面的漆喰塗中，卻可以看到下付該層也會添加砂，此種材料關係迥異於同樣皆是漆喰塗的木摺壁其材料應用，但對於此，該書未有詳盡說明此事。

表 4-10 小舞壁漆喰塗材料配比關係

塗層	材料	公升（L）					公斤（kg）				
		荒壁土	中塗土	色土	砂	消石灰	藁苆	白毛	苆 揉苆	晒苆	海菜
下塗	荒壁	100	—	—	—	—	0.6	—	—	—	—
	裏返	100	—	—	—	—	0.4	—	—	—	—
斑直	貫伏	—	100	—	40-100	—	—	—	0.5-0.8	—	—
	散迴	—	100	—	60-150	—	—	—	0.4-0.7	—	—
	散迴漆喰	—	—	—	30	20	—	0.7	—	—	0.9
	斑直	—	100	—	60-150	—	—	—	0.5-0.8	—	—

（續上頁）

塗層		材料	公升（L）					公斤（kg）				
			荒壁土	中塗土	色土	砂	消石灰	苆 藁苆	白毛	揉苆	晒苆	海菜
中塗		中塗	—	100	—	60-150	—	—	—	0.5-0.8	—	—
		切返中塗	—	—	100	60-150	—	—	—	0.8	—	—
漆喰	內壁	下付	—	—	—	4	上塗用20	—	—	—	0.5	0.6
		上付	—	—	—	—	上塗用20	—	—	—	0.4	0.5
	外壁	下付	—	—	—	4	上塗用20	—	—	—	0.5	0.6
		上付	—	—	—	—	上塗用20	—	—	—	0.4	—

表格來源：整理自日本建築学会編，《建築工事標準仕樣書·同解說　JASS15左官工事》，頁 272、277。

（二）施作規範

　　關於施作，本研究取《左官施工法》所記載之小舞下地之作法，以及《左官工事》所記載之 A 種塗層施作來說明，整理如表 4-11。

　　A 種塗層作法，在《左官工事》中被認為是較為高級的一種，其次有 B 種，則是小舞壁工法中最低限度的作業程序，相較於 A 種省略了裏返塗、散迴、斑直塗這三項工序。簡略來說，A 種作法之所以較為高級，可以從該書中知道，譬如裏返塗被認為是壁面穩固的重要施作外，也涉及該牆體的能否能達到防火、斷熱效果的施作，因此無論是雙面塗飾的作法，抑或是單面塗飾的工程中，皆被視為必要的工作。[18]

　　其次在整理《左官工事》的材料，如表 4-10 中「散迴漆喰」的材料配比，實際對比該書內文所示的施作規範，並未特別將散迴漆喰獨立於其中一項作業，而是歸屬於「散迴」中的工作。該書認為此作業是麻布或者髭子貼附完畢後，一般會再使用中塗土輕微地壓實塗抹於貼附的部位一次，如若中塗土黏度不適用時，可以摻入砂來調整。但實際上，表 4-10 所列的散迴漆喰卻是以消石灰、砂、白毛苆所混合而成的灰泥來進行。其可藉由國內的研究來進一步說明此事，經黃茂榮於 2006 的研究可知，其作法是以較為濃稠、黏性較強的灰泥（即帶有麻絨與白灰的混和）作為散迴之後的部位補強，目的是可以避免壁面乾燥後收縮、四周開裂的情形產生，因此此舉又稱為「散漆喰」。[19]

18　參閱日本建築学会編，《建築工事標準仕樣書·同解說　JASS15 左官工事》，頁 279。

19　參閱黃茂榮，〈台灣日治時期小舞壁及木摺壁技術之研究〉（桃園：中原大學文化資產研究所碩士論文，2006），頁 2-34。

表 4-11　日本小舞壁施作規範

分類及施作順序		釋義
小舞下地	間渡竹	分為橫向、直向的安裝，先安裝橫向再安裝直向。以相隔 300mm 的間隔各裝設一支，其中心位置應離柱、樑、貫約 60mm 的距離，且安插至土臺內 10mm 左右的間渡穴。此外，一般也會使用釘子將間渡竹釘入貫中，使其固定
	小舞竹	以直向 45mm、橫向 35mm 的間距安設，先直向，再縱向
	小舞繩	以藁繩將在直向與橫向交會的間渡竹進行十字（千鳥）綁紮，並在間渡竹與小舞竹交接處作環繞綁紮，使竹體固定
下塗層	荒壁塗	保留貫的部位不塗，其餘部位以全面且均勻的厚度塗覆，避免塗抹面不平整，以導致後續的斑直、中塗工程要多餘的時間來調整。並且塗荒壁土時，土必須擠入另一面（即背面、竹跟竹之間的間隙）
	裏撫	荒壁塗施作當日，另一面擠出的土須要在未凝固前刮除
	裏壁塗（裏返）	裏撫完成，並且原荒壁塗面完全乾燥後，於背面進行裏返之動作，即再塗覆一次荒壁土。此外，切記不可在未乾燥前就施作，會造成荒壁塗以及裏返塗皆難以乾燥
斑直層	墨打	以墨斗進行壁面四周圍放樣，將中塗完成面厚度標示出來
	貫伏	下塗層完全乾燥後，於貫的表面上使用貫伏土（即中塗土），將麻布或者棕櫚毛貼附在貫上。其次，麻布以多面、間隔方式貼附，並且不論是麻布或者棕櫚毛皆要大於貫寬，即要含蓋到荒壁土層面上
	散迴	鋪設布連、髭子於四周。一般沿著墨線的位置來釘設，布連採不間隔形式，並通常用於柱、直線邊角者較有效率；而髭子則以 6cm 左右的間隔進行，在相鄰的部位需要相互交接，且一般圓弧面或者有施作倒角面之處採用髭子會較適切
	斑直塗	貫伏、散迴完全乾燥後進行施作面的修正抹壁作業，以作為中塗層塗抹的平整基準面
中塗層	中塗	斑直層完全乾燥後，始進行中塗，為面塗的素地。由於面塗的厚度通常很薄，因此中塗的作用即提供一個平整的面，給予面塗施作
漆喰塗層	上塗	分為上付、下付兩次施作。（未說明中塗是否為完全乾燥後又或者是半乾後才可施作）

表格來源：整理自日本左官業組合連合会，《左官施工法》，頁 313-316；日本建築学会編，《建築工事標準仕樣書・同解說　JASS15 左官工事》，頁 279-284。

二、蘇氏夫婦於小舞壁材料與施作

探討完日本的材料與施工規範後，此小節中藉由相關修復報告書、影片和口述資料梳理蘇氏夫婦於小舞壁上相關之事。

（一）材料及其配比關係

於材料和配比之部分，將首要釐清蘇氏夫婦於壁底網架竹材上的選用及其看法後，再接續釐清二人在塗覆層材料上所使用的種類及其配比關係。

1. 壁底網架竹材

小舞壁所使用之竹材，無論是小舞竹又或是間渡竹，蘇氏夫婦皆稱之為「篾仔 la（bih-á-la）」或「竹仔」，因此並無像日本有專有構造名詞稱之。

在竹材挑選上，就蘇清良口述和施作經驗來看，司阜偏好使用孟宗竹或者刺竹。如在 2018 年水交社之修復案例即是使用刺竹居多。雖然司阜在刺竹竹齡的選用上並無更多詳細說明，但他認為刺竹採取時最好以秋、冬季為佳，會較無蟲害的問題，而這恰好與黃信富在 2000 年的研究相符，即刺竹在 9 月至 1 月中採取時其澱粉含量低，也較不易受到蟲害。[20] 此外，司阜之所以挑選刺竹，是因其特性要能夠滿足塗佈材料塗抹上去時，竹材壁體不會因為過軟而不好塗抹，即意味著司阜認為應選用較硬者為佳。在防腐處理上，則習慣採用水煮殺青之方式，將剖好之竹片放置水中，以小火熬煮 3-4 小時後，再將

20 參閱黃信富，〈伐採季節對省產竹材加工利用性質之影響〉（臺中：國立中興大學森林學系研究所碩士論文，2000），頁 64-70。

竹片晾乾，晾乾後的竹片會達到不易受到蟲害之效果。

但從國內過往研究來看，黃茂榮在 2006 的研究中指出竹材應選用「桂竹」（蘇清良是該論文其中之一的受訪者）。且挑選的竹直徑一般以 6-10cm 為原則，竹材年齡以三至四年為佳，防腐處理上則有自然乾燥、水煮或者浸泡鹽水等三種方式。[21]

2. 材料與配比關係

如前述日本材料與配比關係中的上塗層之事，已知日本有大津壁、土物壁、漆喰壁，但臺灣實際僅可見大津壁或漆喰壁之工法，又蘇氏夫婦實際上在修復工程中皆以漆喰壁為主，未見大津壁之施作經驗，因此以下將以底、中塗、漆喰壁之塗層使用之材料來說明。

藉由回顧修復工程報告書以及整理訪談得知，關於蘇氏夫婦於漆喰壁中所使用之材料及其配比關係，整理如表 4-12。從其中內容可以知道，材料種類與木摺壁所使用上並無太大區別，因此重複之材料，如海菜汁、麻絨、砂等則將不再贅述，以下僅以底、中塗層中的主要塗佈材料，即土漿的拌合材料：黃土、稻草、粗糠，來綜合說明。

小舞壁的中、底塗層中，最為關鍵的材料即是「養土」，蘇氏夫婦又稱之為「浸過的土」或「土漿」；土漿係以黃土、稻草、石灰、麻絨灰、海菜汁、粗糠等混合而成的塗佈層材料；養土為黃土加入稻草、粗糠後浸泡至水中，養治長達數月的混合材料。其後再添加石灰、麻絨灰、海菜汁等以此形成蘇氏夫婦所謂之土漿。

21　參閱黃茂榮，〈台灣日治時期小舞壁及木摺壁技術之研究〉，頁 2-16。

表 4-12　相關修復報告書與影音資料於小舞壁塗覆層材料紀錄

建物	位置	施作年代	材料說明
安平分室	內牆	2009	養土：無說明 底塗：灰土砂漿。黏質土＋石灰＋稻殼等 中塗：麻絨灰漿。0.035m³ 麻絨白灰：0.1m³ 砂：10kg：白灰：10L 海菜水：適量水 面塗：麻絨灰漿。0.02m³ 麻絨白灰：0.007m³ 乾石灰：1L 海菜水 ＊備註：報告書明確說明比例是取自材料分析後結果
東山農會碾米廠	無說明	2014	養土：1 土：1 稻草 底塗：15 養土：2 稻稈：2 粗糠：1 白灰：0.5 水泥 中塗：5 麻絨白灰：1 熟石灰：適量海菜水 面塗：5 麻絨白灰：1-2 熟石灰：少量海菜水
水交社	示範教學	2017	養土：無說明 底塗：8 養土：4 砂：2 石灰：0.6 麻絨灰：0.3 海菜汁：3 稻草：1 稻殼 中塗：8 養土：4 砂：2 石灰：0.6 麻絨灰：0.3 海菜汁：3 稻草：1 稻殼 面塗：4 麻絨灰：1 海菜汁：石灰（視軟硬度調整） ＊備註：為影片文字紀錄，此外該影片訪談中，蘇清良明確表示中塗的土應只有一小部分是養土，其餘為黃土即可

表格來源：整理自韓興興建築師事務所，《市定古蹟原台灣總督府專賣局　臺南支局安平分室修復工程施工記錄工作報告書》、陳智宏計畫主持，〈臺南市歷史建築東山農會日式碾米廠修復工程工作報告書〉（臺南：臺南市東山區農會，2016，未出版）、文化部文化資產局提供，《傳統匠師（土水泥作類）人才培育計畫（基礎班）106/12/22-107/05/31》，影片敘述「日式編竹夾泥牆施作」內容。

　　以東山農會施作案例為例可以知道司阜的習慣作法，其作法為黃土與 10cm 長的稻草以體積比 1：1 的方式混合至水中浸泡，浸泡前期四週內每週須要攪拌兩次左右，四週過後則靜置，但須保持水量充足，避免其乾燥，浸泡總長時間為 60 日以上。[22] 此外，在 2016-2017 年的臺南水交社施作，則是浸泡約長達半年才使用。以司阜的經驗來看，土漿浸泡通常皆要長達數月以上才可使用。

　　在土漿的各別材料上，黃土一般是選用黏土，據蘇清良所述，過去傳統社會，司阜們會選用田間中下層具有黏性的田土，一般係由學徒挖取。今日修復工程中則皆使用廠商專門販售的包裝黃土。

　　稻草為蘇氏夫婦的稱呼，實際為稻稈，古字為藁，稻草是成熟農作物莖葉的總稱，通常指在收穫籽實後所剩餘的莖部位。司阜早期使用之稻草皆為水稻收穫後的莖稈，收穫後的水稻需要將其曬乾。在使用前會將其裁剪成需要的大小並泡水，目的是俗稱的吐黃，即將稻草中的黃色減去，避免因材料混合過於偏黃、染色至其他塗層。

　　粗糠即是所謂的稻殼，是稻米的穗殼，是稻米收成後經過打殼脫米粒所剩餘下來的殼，蘇氏夫婦皆以「粗糠」稱之。粗糠在拌合材料前，與稻草用法一樣，會先讓其吐黃。

　　關於小舞壁面層的材料比例，則在安平分室、東山農會碾米以及水交社示範教學影片中有詳細說明。除安平分室係以原有壁體進行材料分析後再配比外，從東山農會和水交社可以明顯看出蘇清良在材料應用上的不同與變化，兩者在底、中塗在材料使用上的差異性，如東

22　參閱陳智宏計畫主持，〈臺南市歷史建築東山農會日式碾米廠修復工程工作報告書〉（臺南：臺南市東山區農會，2016，未出版），頁 3-30。

山農會在底塗中使用水泥外，也在中塗直接使用麻絨白灰，與一般所認知的底中塗皆要使用養土施作較為不同。

再如東山農會報告書所述，當時蘇清良在材料應用上有所改變係二種原因：一方面是為了縮短工期，起因於底塗在乾燥過程中一般須等待三至四週才能完全乾燥。另一方面若底塗在乾縮過程中產生龜裂，須要不斷修補，因此選擇添加水泥與少量白灰來增加材料的黏結力，司阜認為這種方式不僅可以減少乾縮現象所造成的裂縫，也能加速乾燥時間。此外，完成的底塗也能直接以麻絨白灰作為中塗材料，更有助於縮短中塗及面塗之時間。[23]

然而針對東山農會所用材料配比，在 2021 年訪問蘇氏夫婦時，他們卻認為該次經驗較為不妥，主要原因是添加水泥過後的底塗，負責施作的司阜們會因該灰泥質地較不易塗抹，增加推入竹間縫隙內的難度，另一方面添加水泥的土漿會過於堅硬，容易在乾燥後崩塌，只要在土漿中添加適量的石灰就能夠達到合理所需的硬度。

（二）小舞壁施作

從施作分工來看，柱與貫皆是由木作司阜將此此部位搭架完畢後，再由司阜、蘇謝英和小工們各自進行間渡竹和小舞竹的綁紮，以及後續的塗抹。整個作業可區分為「壁底網架」，以及「底塗」、「中塗」、「面塗」的塗覆作業。

23 參閱陳智宏計畫主持，〈臺南市歷史建築東山農會日式碾米廠修復工程工作報告書〉，頁 4-29~4-30、6-11。

1. 壁底網架

小舞下底的組成是由貫、柱作為軸組後，再由小舞竹、間渡竹以及小舞繩綁紮後組成。貫、柱完成後，最先開始是裝設「間渡竹」，竹片也要隨著框架大小來裁切出適合的大小與長度。

竹材體型上，間渡竹會略比小舞竹寬大些，因為蘇氏夫婦目前所參與的修復工程，在現場中皆要符合建築師要求或設計規範，因此二人在竹片大小的選取上並無固定的寬度選擇，目前僅知東山農會修復案例是採用桂竹，以八斷面之方式將其剖成略 2.4-3cm 寬、0.5cm 厚的竹片；[24] 鐵道部亦約略為 2.5cm、0.5cm 厚的竹片，且目測來看並無區分出間渡竹及小舞竹之大小差異；除了水交社示範教學影片可以明顯看出間渡竹與小舞竹大小有差異外，在竹片寬度上也呈 1.5-2cm 厚。

竹材切割完畢後，會先交由小工們泡水，以利接下來的作業。竹片的安裝則會由學徒或司阜們來進行，首要步驟是先裝設間渡竹。司阜評估總體框架的大小後，來決定橫向及直向的間渡竹應裝設的數量及位置，再來則是間渡竹應插入的「間渡穴」（二人皆稱『孔洞』）挖鑿，即將間渡竹末端削砍成梯形，插入間渡穴，並先直向施作完畢後，才接續著橫向的間渡竹施作。

關於間渡竹的架設間距和支數，司阜在此方面並無固定之作法，通常係取決於總框架的大小，再決定要多少橫向、直向的間渡竹。譬如東山農會的經驗是每 30cm 即設立一支間渡竹，而水交社施作範例

24　參閱陳智宏計畫主持，〈臺南市歷史建築東山農會日式碾米廠修復工程工作報告書〉，頁 3-30、4-28。

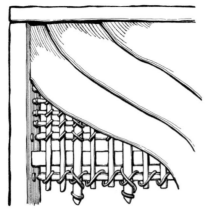

圖 4-4　貫與間渡竹分布狀態
資料來源：依司阜口述模擬繪製，吳奕居
　　　　　繪圖。

則在 90cm 見方的框架中共設立兩支直向、橫向間渡竹（圖 4-4）。

　　間渡竹皆完成後，則開始小舞竹的施作，竹與竹之間的間距蘇清良認為皆為 2.5-3cm 左右。小舞竹與間渡竹最大的不同是沒有孔洞可以插入，因此小舞竹裝設一部分後就要以小舞繩將兩者綁紮起來，維持整體的穩定性。蘇氏夫婦習慣作法是先完成全部直向小舞竹後，再接續貫及柱旁的橫向小舞竹。此時，橫向的小舞竹雖未全部裝設，卻可以開始以小舞繩環繞綁紮住間渡竹與小舞竹。在團隊中，通常進行綁紮作業者皆是蘇謝英為主，再搭配另一名小工。

　　就觀察過去影像紀錄和蘇謝英口述，綁紮順序係先由貫、柱兩旁的小舞竹以及間渡竹開始橫向綁紮，待全部完後，再將剩餘的橫向小舞竹全部裝設、橫向綁紮。等所有橫向完成後，再於每一處間渡竹，從底部環繞至上部，將小舞繩以直向的方式環繞綁紮上去，之後才算完成整個壁底網架的作業。

　　同時，關於綁紮方法，其重點是環繞竹片的方式和頭尾處的綁緊方式。蘇謝英曾說過：「都要是以現場現存的為主……不固定。但

是看過一次就知道怎麼綁了。」她更認為此步驟之重點乃在於，當司阜們塗抹底塗時，只要壁底網架（蘇謝英稱「壁面」）稍有搖晃之情形發生，就要全部拆掉並重綁。又據觀察 2017 年水交社示範教學影片，蘇謝英在頭尾的綁紮方式則是在起頭處先以單繩環繞成圈，並打結後再開始環繞上去。

2. 底塗

底塗作用在於充分黏著於底層構造物之上，因此會在底塗土漿中添加些許石灰來加強黏著強度。其中土漿中的稻草亦是關鍵之一，一般會加入一至二台寸左右的稻草，其目的不僅是為了讓土漿可以因為稻草而互相牽住，使其在續後乾燥過程中不會「溜去」（裂開）外，同時也能透過稻草的順勢抹入竹與竹之間的每一個孔洞，藉此讓土漿跟竹片相互「牢（tiâu）」住；而司阜又稱此為一種類似交丁作用。

底塗施作重點在於使用金屬抹刀或木抹刀將土漿推擠入小舞竹與小舞竹、小舞竹與間渡竹之間的每一個間隙。從未施作的另一面觀察，可以看見土漿勾住竹片，這種情形就蘇清良口述，是一種類似於交丁的作用。他更補充，如果只有單面塗抹土漿、灰料，另一面不做任何塗抹工作時，土漿有無勾住竹片就顯得更加重要。此外，在貫的面上則僅塗抹竹片所含蓋之處。

同時，底塗的施作與材料有很大的關聯，可以從蘇清良在東山農會及水交社施作看出。如在〈臺南市歷史建築東山農會日式碾米廠修復工程工作報告書〉中提到，含有水泥成分的土漿底塗在塗抹完畢後，會等待其表面稍微乾燥，司阜再以木抹刀壓實、修整表面，以減

少乾燥後開裂的可能。[25] 然而 2017 年於水交社示範教學的影片中訪談，司阜則表示只要底塗土漿（未含水泥）塗抹至一定厚度，且達到土漿於另一側面有勾住竹片，即可靜置陰乾，並不需要將底塗面抹平，有部分孔洞是可接受的狀態。其原因是利於中塗的土漿其稻草可再藉由部分孔洞摻入，其目的也是使底塗與中塗之間產生更多的交丁作用。

3. 中塗

底塗施作完後，並不會立刻施作中塗，司阜憑經驗說，通常是底塗塗抹完後的翌日才接續中塗的作業。其施作方式，皆是以木抹刀將土漿抹上，並塗抹至平。土漿完畢後，待些許時間後再使用刷子將表面做出刮痕，來增加與面塗結合的摩擦力。

4. 面塗

面塗的主要功能為調節濕氣、保護牆體外，也具修飾和美觀的性質，因此在施作上不如同中塗較厚，面塗係以輕薄即可，使用的材料也自然是以麻絨白灰、海菜水為主。

面塗施作前，從司阜經驗來看普遍需要等待中塗施作完畢後的一至兩個月。司阜曾言道：「若是冬天就更慢，熱天時就比較快、較乾。」通常這一經驗的判別，可以從中塗的面是否完全乾燥外，也能使用指甲去刮中塗表面，其關鍵在於整面皆處於指甲無法刮動的狀態下，才是適合抹面塗的時機。而之所以要確保中塗完全乾燥，其因是中塗所用材料為土漿，土漿若是未完全乾凝就塗抹，面層就會吐黃，

25 參閱陳智宏計畫主持，〈臺南市歷史建築東山農會日式碾米廠修復工程工作報告書〉，頁 3-32。

進而導致面塗白灰受到土色的影響，也逐漸變黃。

　　面塗的施作總共會經過一次的塗抹、兩次的催光，其步驟與磚牆、木摺壁在面塗施作時並無太大區別。第一次為以木抹刀將麻絨灰膏塗抹其上、並抹平，第二次則使用催刀將第一層有雜物之處挑除，並以麻絨灰膏進行塗抹、催光。待一段時間後，則可以進行第三次的催光；蘇清良曾形容過等待過程中、面層的表面狀況，將其稱之為「欨心（suh-sim）」，雖然司阜無法形容此種狀態，但可藉由其孫蘇建銘在施作磚牆抹白灰時所述來理解此事。孫建銘認為第二次的催光係以麻絨灰加海菜汁（海菜汁比例較高）去進行外，在等待的狀況為「麻絨灰膏的水分被壁面稍加吸收後、呈現稍微乾燥並且失去表面光澤」時，則可以進行第二次的催光。對此，蘇建銘也曾在水泥粉刷時說過：「不會欨心就是指這個壁不太會吸水，通常會抹上去後表面遲遲無法乾燥，一直處在濕潤的狀態，影響到下一個工項。」由此看來，欨心可以說是在處理表面粉刷時非常重要的關鍵要素。

　　除此之外，蘇清良更曾在講述小舞壁面塗時提到海菜汁的作用一事，他認為海菜汁的用意是使面塗能夠較為「黏牢（liâm tiâu）」，目的是使面塗較快結硬，硬化後也會更加結實。

三、蘇氏夫婦與日本之作法比較

　　有了前述日本和蘇氏夫婦於木摺壁材料及工法上的探究後，此小節則將探討兩者之間的異同。

（一）材料比較

　　整理蘇氏夫婦常用的材料及其用語，並比對日本材料的分類及

稱呼，如表 4-13 所示。從土質上來看，兩者在土的選用上皆相同，即是選用田中帶有黏性的黃土，但較為不同的是在土質的粒徑上，日本有較嚴格的規定。不僅是在荒壁土或中塗土有不同粒徑的規範外，在荒茿與揉茿方面，伴隨著養治土所用的稻稈，規範的尺寸也有所不同。對此，蘇氏夫婦的土漿拌合材料中，對土之要求只要不是結塊、不含有雜質即可。同時，稻稈無論是在底塗或是中塗，皆是取用一至二台寸即可，並無像日本規範有特別的尺寸區別，或是像揉茿是須經過搓揉過的稻稈等要求。

從上個小節中所談的日本與蘇氏夫婦在各自的材料及配比關係表（如表 4-10、4-12），可以明顯看出兩者在各塗層的材料調配關係大抵一致，其中唯獨蘇氏夫婦在底塗與中塗的土漿中有使用粗糠，而日本則僅僅使用稻稈來作為補強材。其次則是，日本在中底塗所用的荒壁土、中塗土中並不會再添加石灰，但蘇氏夫婦卻習慣在土漿中再添加石灰。依照二人的說法，認為此種作法可以增加黏著的強度，讓土漿較不易從施作面上滑落，乾燥過後也會較為堅硬。

表 4-13　小舞壁材料比較

日本於木摺壁塗層材料分類及釋義			司阜用語	釋義
間渡竹	真竹或篠竹。三年生長以上，10月下旬至12月採集最佳，春夏採集容易有蟲害，夏季採集耐久性、彈性等皆劣	圓竹斷面 24-30mm 長、6-9mm 厚	竹仔、篾仔 la	通常為刺竹或孟宗竹，採收於秋、冬季
小舞竹		割竹斷面 12-20mm 長、6-9mm 厚		
小舞繩	麻繩或藁繩（稻繩），3.6-9mm 厚		麻繩仔	黃麻製成，現今有廠商販售
麻布	貫伏步驟使用。一般大小為 230mm×180mm		—	—

（續上頁）

日本於木摺壁塗層材料分類及釋義			司阜用語	釋義	
布連	散迴步驟使用。為一枝 20cm 長的細竹棒上貼上多個 3cm 寬的麻布，其形式因像商店門口所垂掛的布簾而得名之		–	–	
髭子	散迴步驟使用。為麻苆（南京苆、馬尼拉麻）製成，與下麻苧相同		–	–	
苆	藁苆	稻稈製品	荒壁用的藁苆稱為「荒苆」，約為 6-9cm，浸泡水、脫鹼後，拌入荒壁土中使用	稻草	即稻草的莖
			中塗用的藁苆其中一種，搓揉而成的「揉苆」，約為 2cm		
荒壁土	用於下塗。為通過 9-15mm 的砂質黏土。需與稻稈（藁苆）進行水合，並長達三個月、半年或一年以上才可使用		土漿	黃土混合、稻草、粗糠後進行浸泡長達數月以上，再添加麻絨、石灰、海菜汁混合而成	
中塗土	荒壁土再篩過 6-9mm 大小的土。在日本關東地區不易取得黏土，因此會使用 2 荒木田土：1 砂來拌合使用。此外，黏性不足時也可摻入糊來改善				
色土	有色黏土的一種統稱，通常因生產地而有不同命名，其粒徑為 0.9-1.5mm，所以通常為乾燥粉狀，且多用於上塗層中		–	–	

表格來源：整理自日本建築学会編，《建築工事標準仕樣書‧同解說　JASS15 左官工事》，頁 282-283；日本左官業組合連合会，《左官施工法》，頁 101-103、117-120、310、313-314；徐明福、蔡侑樺，《臺灣日式建築土水作構造工法調查研究案》，頁 2-3、2-11~2-12。

（二）作法比較

　　承上述所釐清的日本官方記載作法，以及蘇氏夫婦的工法後，依此來比較蘇氏夫婦在小舞壁施作上之特殊性，整理如表 4-14。

表 4-14　小舞壁工法比較

		日本施工規範		蘇氏夫婦施工	
	分類及施作順序	釋義	施作用語、順序	釋義	
小舞下地	間渡竹	先安裝橫向再安裝直向。以相隔 300mm 的間隔各裝設一支，其中心位置應離柱、樑、貫約 60mm 的距離，且安插至土臺內 10mm 左右的間渡穴	要打入孔裡面的竹片	先安裝橫向再安裝直向。視框架大小決定要安裝幾支，並無固定數量，間距普遍取 2.5-3cm 左右	
		一般也會使用釘子將間渡竹釘入貫中，使其固定		—	
	小舞竹	以直向 45mm、橫向 35mm 的間距安設，先安設直向，再縱向	較小隻的竹片	以間距 2.5-3cm 安設，先安設直向，再縱向	
	小舞繩	以藁繩將在直向與橫向交會的間渡竹進行十字（千鳥）綁紮	用麻繩仔綁起來	以麻繩將直向與橫向交會的間渡竹單繩環繞成圈後打結綁紮	
		僅在間渡竹與小舞竹交接處環繞綁紮		在間渡竹與小舞竹交接處環繞綁紮	
		—		並且每一橫向的小舞竹也皆需由左至右使用麻繩環繞綁紮	
下塗層	荒壁塗	保留貫的部位不塗，其餘部位以全面且均勻的厚度塗覆，避免塗抹面不平整，並且塗荒壁土時，土必須擠入另一面（即背面、竹跟竹之間的間隙）	底塗	保留貫的部位，僅塗抹竹片之處。且土漿須擠入另一面，並勾住	
	裏撫	施作荒壁塗的當日，其另一面擠出的土須要在未凝固前刮除	—	—	
	裏壁塗	裏撫完成，且原荒壁塗面完全乾燥後，於背面再塗覆一次荒壁土，即裏返	—	—	

（續上頁）

| 日本施工規範 | | 蘇氏夫婦施工 | |
分類及施作順序	釋義	施作用語、順序	釋義
斑直層 墨打	以墨斗在壁面四周圍放樣，將中塗完成面厚度標示出來	－	－
斑直層 貫伏	下塗層完全乾燥後，於貫的表面上使用貫伏土（即中塗土），將麻布或者棕櫚毛貼附在貫上	－	－
斑直層 散迴	鋪設布連、髭子於四周	－	－
斑直層 斑直塗	貫伏、散迴完全乾燥後進行施作面的修正抹壁作業，以作為中塗層塗抹的平整基準面		
中塗層 中塗	斑直層完全乾燥後，進行中塗，將面塗抹至平整	中塗	底塗土漿施作隔日，壁體稍微乾燥，以土漿進行中塗作業，並塗抹至平整
中塗層	－		中塗稍微乾燥後，以掃把於表面刮出紋路
漆喰塗層 上塗	分為上付、下付兩次施作。（未說明中塗是否為完全乾燥後又或者是半乾後才可施作）	面塗	中塗完全乾燥後，始施作面塗麻絨白灰以及催光

表格來源：筆者整理。

　　在壁底網架上，可以先從兩者在竹編部位的處理方式上知道有何不同之處。首先，日本在間渡竹方面，會以釘子將間渡竹釘入間渡穴中，而蘇氏夫婦並未見此種作法。而在綁紮上，日本之作法並不會在每一橫列上皆以小舞繩環繞綁紮，但蘇氏夫婦則認為每一橫向的竹子理應皆使用麻繩環繞綁紮，如此一來才會使整個壁底網架穩固，避免後續底塗作業時有不穩固之情形產生。

　　從塗層面來看，蘇氏夫婦因是承自早期施作臺式編竹夾泥牆的作法沿用自現今的小舞壁施作上，因此在整個施工過程並沒有日本下層塗的裏返、裏壁塗，以及斑直層的貫伏、散迴、斑直塗等這類工序。

　　在上述所及的幾項，自裏返和裏壁塗中可以理解為，蘇氏夫婦目前所參與的案例，如東山農會、安平分室是室內塗抹土漿，面外側則以雨淋板遮蔽，以及鐵道部室外面施作土漿、室內則以結構合板遮蔽，因此可以明確知道，二人的經驗皆僅有單面施作後，即不再處理另一面，是故在整體施工中自然也無日本的下層塗中這類工序。而在斑直層的部分，臺式編竹夾泥牆本就在施作上沒有像日本會針對柱樑、貫等容易開裂的部位進行特別加強處理，因此自然是省略了貫伏、散迴、斑直塗等這類工序。

第三節　灰泥線腳技術

　　線腳一詞在日本又稱為「蛇腹（じゃばら）」，泛指圍繞於建築物屋簷、壁面與天花板相接處，且具有裝飾性質的細長形造型突出物。因其特徵及特性，在臺灣日式或洋風建築常見之施作位置有簷口線腳、天花板線腳、壁面線腳、拱圈線腳等多種部位；[26] 在漢式建築領域上，也亦有相同概念之物，乃常見於紋路、簷板、水車堵等位置上，目的多半為做深淺變化或在其上用以彩繪裝飾。無論如何，上述兩者相同之處在於裝飾並且無建築構造上承重的需求，相異之處在於為達不同塑形目的而應用不同類型工具。

26　參閱徐明福、蔡侑樺，《臺灣日式建築土水作構造工法調查研究案》，頁3-25、3-26。

　　藉由訪談和回顧相關修復工程報告書得知，二人在灰泥線腳的施作上主要以木摺壁構造、磚體構造的天花線腳施作為多，因此本研究將專注於釐清蘇氏夫婦在天花線腳施作上的技術及其看法。

一、灰泥線腳材料

　　線腳根據其施作方法可以對應出所使用的材料而有所區別，其可以劃分為兩種，一為在現場以「灰泥」塗抹成形，又或者是以「石膏」預鑄後再到現場安裝。藉由實際觀察蘇氏夫婦等人在修復工程中所進行的案例可以知道，二人並不擅長石膏預鑄，因此在施作方面皆是採以現場塗抹灰泥製作線腳之方式。

　　關於灰泥線腳是使用何種材料及其配比，可以從相關修復工程報告書紀錄以及 2021 年司阜自家示範施作及訪談得知，線腳雖是施作於木摺構造或磚體構造之上，但兩者在塗層材料使用上卻大致相同，即木摺構造在底塗上通常採以白灰土膏、中塗是砂灰、面塗則為麻絨白灰；磚牆構造則以水泥土膏作為底塗、中塗與面塗則亦分別為砂灰與麻絨白灰，整理如表 4-15。由此觀之，構造不同並未影響中面塗層的材料，相異之處僅在於木條與磚體的特性不同，導致需要合適的材料將其穩固附著其上。

　　底塗方面，蘇氏夫婦曾說，白灰土膏這種用法係日本匠師在臺北賓館施作時傳授的作法，此種作法在木摺壁上也確實較臺灣司阜常用的水泥土膏來得更佳合適。但自參與鐵道部修復工程後，目前皆是使用「黏劑（黏著劑土膏）」作為底塗使用，無論是用於木摺構造抑或是磚體構造，此種灰料黏著性更優越於前述兩種土膏，但價格上也較於昂貴，因此僅習慣用於較難施作之木摺天花抑或是木摺線腳。

表 4-15　相關修復報告書於木摺天花灰泥線腳塗覆層材料紀錄

建物	位置	施作年代	報告書所記載之灰泥材料及配比說明
原臺南公會堂	1F 門廊天花板	2005-2006	底塗：麻絨白灰 中塗：灰漿。1 水泥：2 白灰：4 砂 面塗一：麻絨白灰 面塗二：麻絨白灰 面塗三：純白灰漿。白灰＋海菜漿
原臺南公會堂	後棟天花板	2005-2006	底塗：水泥海菜漿。水泥＋海菜漿 中塗：灰漿。1 水泥：2 白灰：4 砂：？海菜漿 面塗：麻絨白灰
臺南放送局	2F 樓板天花	2004	底塗：麻絨白灰＋海菜泥 中塗：砂＋白灰＋麻絨＋海菜泥。（太濕用水泥粉吸乾） 面塗：麻絨白灰
鐵道部	廳舍 1F 磚牆靠木摺樓板處	2016	底塗：水泥土膏 中塗：水泥砂漿 面塗：灰泥
自家	示範木摺壁	2021	底塗：黏著劑土膏 中塗：砂灰（太濕用水泥粉吸乾） 面塗：麻絨白灰

表格來源：整理自財團法人古都保存再生文教基金會，〈台南市市定古蹟「原台南公會堂（含吳園）」修復工程工作報告書〉；張玉璜建築師事務所，《市定古蹟原臺南放送局修復工程施工紀錄工作報告書》（臺南：臺南市文化資產管理處，2016）；黃俊銘，《國定古蹟臺灣總督府交通局鐵道部修復再利用第一期工程工作報告書》，及筆者訪談紀錄等。

　　關於中塗，其中較為特別的是鐵道部廳舍一樓的施作案例，相較於其他案例在中塗層上皆使用砂灰，鐵道部則是以水泥砂漿作為中塗材料，對於此蘇清良則說道，雖經其判斷以及經驗來看應要使用砂

灰，但該次卻是應業主之要求，因此改水泥砂漿作為中塗材料，兩者差異僅在後續乾燥的時間不同罷了。

綜觀灰泥線腳在材料形成上，也大致與木摺壁施作所用相同，不外乎是底塗白灰土膏（白灰、麻絨白灰、海菜漿）、中塗砂灰（水泥、白灰、砂、海菜漿、麻絨白灰）、面塗麻絨白灰（麻絨白灰、海菜漿）等所構成。雖目前未有相關案例可以詳述各層塗材料之配比，但據蘇謝英口述，這類材料實際上有著固定比例，譬如木摺壁中塗砂灰與木摺壁線腳砂灰，兩者在材料使用與比例上是相同的。

二、灰泥線腳施作

灰泥線腳線腳施作過程中，除了塗覆於表層外的材料，形塑出整體樣態的基底構造物裝設也是相當重要的一環，其緣由為灰泥僅擔任修飾，且因其特性無法過於厚重，因此無論是在磚牆線腳抑或是木摺線腳上，大半都需要突出的磚，又或者是額外裝釘的型板、木摺作為構件，讓灰泥能夠附著於其上，並藉此加以塑形。但此類的基底層，如鐵道部蛇腹線腳、橋頭糖廠女兒牆齒形裝飾等，通常皆由其他司阜負責打板並裝釘。

在整體施作過程中，土水司阜的工作在於如何形塑出所欲的造型，因此會需要製作特殊的工具，並以此將各種不同塗層之灰料反覆拖曳達成其目的。筆者藉由觀察得知，不論是何種構造基礎的線腳，在施作過程中皆需經過「線版製作」、「墨斗放樣和軌道裝釘」、「底塗」、「中塗」、「面塗」等步驟，以下就依木摺構造灰泥線腳施作來說明蘇氏夫婦在此技術之流程與方法。

圖 4-5　鐵道部廳舍二樓蛇腹
資料來源：黃俊銘研究室提供，2015 年攝。

圖 4-6　木摺線腳基底層所用之構件
資料來源：筆者 2021 年攝。

（一）線版製作

　　線版（suànn- pán），蘇清良又常將其稱之為「板仔」、「かた（kata）」，是灰泥線腳施作時必須的道具，為用來將灰泥拖曳出特殊造型的模具。其通常為木製，並在拖曳灰泥的接觸面釘有一層薄薄的金屬片，藉此在反覆塑形的過程中讓灰泥面達到催平或催光之效果。[27]

　　在線版製作上，由於司阜近年事已高，因此在當今的文化資產修復工程中，設計和製造時多半會與同個修復案場的木作司阜配合；線版的形狀與需求會與木作司阜共同進行討論、繪製、設計等步驟，再由他們負責木作切割，其後再由自己團隊進行金屬片的彎折和釘著，以及後續的現場拖曳測試。製作工序大致如下列四項步驟：

27　參閱徐明福、蔡侑樺，《臺灣日式建築土水作構造工法調查研究案》，頁3-28。

圖 4-7　線腳打樣

資料來源：葉俊麟提供，2004 年攝。

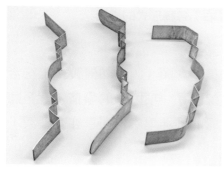

圖 4-8　彎曲過後的金屬片，也可直接用來拖線

資料來源：吳典蓉提供，2020 年攝。

(1) 舊有線腳打樣：觀察或將解體取下的舊有線腳描繪在木薄板（美耐板）、圖紙上（圖 4-7）。

(2) 新線腳製作：將描繪舊有線腳輪廓的木薄板、圖紙裁切下來，並轉繪於約略 2.5-3cm 左右的木板（依司阜習慣手握拖拉之厚度觀察）上進行切割。

(3) 金屬片的裁切：以土法煉鋼的方式慢慢彎曲銅片、亞鉛片或鐵片來符合新線版的曲線（圖 4-8）。

(4) 金屬片的釘著：待銅片加工完成後，再以鐵釘等將其固定於線版上（圖 4-9）。

　　線腳的製作實際上非常仰賴具有設計能力木作司阜合作才得以完成，蘇清良曾對此說道，2014-2015 年期間所進行的糖業博物館古蹟

圖 4-9　（左）將金屬片釘著在木板上；（右）各種形式的線版
資料來源：筆者 2020 年攝。

本體社宅事務所，原先並沒有參與修復的念頭，因為如何製作出符合
現場需求拱圈、女兒牆花堵等所需的線版是一項困難的事情，直至聽
說曾在霧峰林家花園大花廳一起合作過的林坤煌木作司阜亦有參與，
才決定接下此案。

　　除了上述談到的蘇清良對於線版的製作方法外，他也曾詳述過日
本與臺灣線版的差異，如線版厚度與長度、形板拖曳面、拿握手法等
差異；在線版厚度上，一般而言日本的線版較厚且短，相較於臺灣所
用的線版則較薄且長，為此，日本左官曾在 2014 的「洋風建築之灰
泥研習工作坊」中詢問蘇清良此事，日本匠師認為若線版厚度不足時
會在操作時不穩，蘇清良則認為線版過厚反而在拖曳過程中較為費力
且不容易持拿。而事實上厚度之考量，蘇清良認為不僅是持拿手法不
同外，也取決於個人習慣和施作經驗。以日本匠師而言，在持拿的手
法上係採用「叉球握法」，而臺灣匠師則通常以「持於虎口」之方式，
也因此產生兩地的匠師在線版厚度或長度有不一樣之設計與習慣（圖
4-10、4-11）。

圖 4-10　日本左官以叉球握法拖曳
資料來源：黃士娟提供，2016 年攝。

圖 4-11　臺灣匠師以持於虎口拖曳
資料來源：黃士娟提供，2016 年攝。

圖 4-12　（左）日本線版拖曳面有兩層金屬片；（右）日本線版一般較厚
資料來源：筆者 2020 年攝。

　　還有線版的金屬片，日本線版金屬片通常係採兩片所裝訂而成
（圖 4-12），分別作用於底中、面塗不同施作，在不同塗層塗抹時，

會將一片摘取下來以拖曳。相較之下，蘇清良所習慣之線版拖曳面上則為以單個金屬片裝訂，在拖曳底中面塗上通常以單個線版完成到底，僅憑司阜個人手感與經驗。

（二）墨斗放樣、軌道裝釘

　　完成線版後，則會將開始施作面的墨斗放樣，其目的是將線版拖曳時所需要倚靠的軌道作出水平基準線，讓軌道得以在此基準上完成設置（圖4-13）。墨斗放樣完畢後，就將軌道安裝上去，而軌道一詞蘇氏夫婦皆僅稱之為「水道（tsuí-tō）」，其材料通常為臺灣司阜所俗稱的「押條（木製）」。在安裝方法上可以使用釘子釘著在木條下方、使木條藉此倚靠，也可使用土膏將木條貼附於放樣線所標示的壁面上，待灰泥線腳完全施作完畢後，即可將木製軌道拆卸下來。

圖 4-13　軌道設置在線腳下方
資料來源：筆者 2021 年攝。

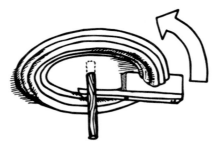

圖 4-14　燈飾線腳
資料來源：筆者繪製。

　　而在燈飾線腳上，水道就轉變為一個小木條固定點，其方法是將線腳的尾端釘著在燈飾範圍的中心點木條上，使其成為一個固著點，並依此來畫圓、進行拖曳（圖4-14）。

（三）底塗、中塗

　　木摺灰泥線腳的底塗和中塗在材料的使用上如同木摺壁施作，底塗的目的所欲求的是將材料充分黏著於底層構造物或木製構件之上，而中塗則在於強調線腳整體形狀的塑形，因此施作過程中會需要反覆使用線版將中底塗的土膏、砂灰一層又一層地附著上去。據觀察司阜的施作，通常這樣反覆塗抹次數至少會進行三次左右，其根本原因乃是中塗砂灰不宜在拖曳過程中一次塗覆太厚，因此需要時間和次數慢慢去疊加線腳的厚度以及塑形（圖4-15）。

　　就其施作程序來看，會優先在前述所言的木料構件上以抹刀塗抹土膏、砂灰一層，將構件完全覆蓋、成為一個灰泥底面，待約數日之後，如2-5天、視天候狀態，塗覆材料完全乾燥後即再以線版塗抹一至兩次的土膏與砂灰，在此步驟中線腳的形狀即會慢慢塑形出來。同時，線版在拖曳前也須將其泡水沾濕，司阜認為此過程之目的即在避免土膏或砂灰沾黏在線版上，藉此來增加工作的流暢度。

圖4-15　以線版將中底塗厚度慢慢拖曳出來

資料來源：葉俊麟提供，2004年攝。

此外，雖然線版能夠將大部分面積塑形出來，但實際上細微的部位，如轉角、其他面銜接處等，則需要自製灰匙的輔助將其慢慢修飾成形，這類的灰匙普遍在刀體上前端約略呈尖狀，目的就是能夠利用該處將轉角凹陷處修飾成直角。此後，待中塗砂灰施作完畢後，還未完全乾凝前，也須以掃把將表面刮出刮痕，以利後續面塗的灰料能夠更容易黏著於中塗表面上。

（四）面塗

待中塗完全乾燥後須以線腳來拖曳面塗麻絨白灰，相對於此，曾經來臺教學的日本人在作法上較不同，蘇清良曾經說過，在 2014 年參加由國立臺灣博物館所主辦之「洋風建築之灰泥研習工作坊」，當時的日本匠師是在中塗稍加凝固後、不容易按壓有壓陷時，才塗覆面塗，據其說法是認為此時施作面塗可讓其更好地黏著在中塗上。

完成面塗麻絨白灰、表層約略乾燥時，還須要避免表層乾燥而有局部開裂，因此司阜會以軟毛刷將白灰水塗抹其上來修飾與填補。

第四節　洗石子工法

洗石子係日治時期由日人所引進的工法，而後在臺灣演化成一種本土化的工項之一。一方面是因為在施工上相當便利、價格低廉，另一方面可以模擬天然石料的紋理來形成一種裝飾，在裝修層面上還具有防災、保護結構體、增進環境的舒適度、美觀的需要等作用，因而被大量應用在牆壁、構造物上。[28]

28　參閱葉俊麟，〈日治時期洗石子技術之研究〉，頁 8-9、13-14。該論文提出臺灣石子工法係由日人引進，並最早見於 1901 年「臺灣總督府公文類纂」

　　葉俊麟（2000）曾對於洗石子在臺灣被土水司阜應用的來源有所描述，其認為日人引進後，促使本土工匠的相互學習及模仿，而逐漸形成工匠系統的特殊技法或地域性風格。[29] 事實上，上述說法可藉由蘇清良的回憶來更加釐清司阜在洗石子工法的技術脈絡；蘇清良曾對此說過，韓其福、蘇金看等人在學藝完成後，曾待在臺南與日人共事一段時間，因此學會如何作洗石子、磨石子。

　　由此來看，洗石子如何成為遍地流行的工項，又如何成為盛行在傳統建築上的表面裝飾，不僅係因為臺灣缺乏石材等關係，其原因是歸於日人從事土木營造，需要大量臺籍勞工來興建，而這類擁有營造技能的傳統司阜自然是首要之選，因此在如此交互關係下傳播給當時的土水司阜，進而散布於各鄉落之中。

　　自日人引進洗石子作法後，傳統漢式建築大量採用此技術工種在各種層面上。就洗石子類型來看，臺灣常見有平面洗石子、泥塑洗石子、翻模洗石子三種，又分別作用在不同地方上，雖然蘇清良自早期執業時即有洗石子的施作技術，然而根據本人所述，這類工項歸納為「幼路」，就韓其福所擅長之工法來看，蘇清良早期應較少涉略，反倒是修復工程時期後才有大量接觸，為此本書將洗石子工法歸類於日式及洋風建築修復技術章節中討論，而不置於第三章〈漢式建築營建技術〉中。而現今蘇氏夫婦在此技術上，所擅長的是平面洗石子與翻模洗石子，因此以下將以兩種工法分別釐清其技術：

的〈病院結構／仕樣書〉中記載。並且具有防災、保護結構體、增進環境的舒適度、美觀與裝飾等功用。

29　參閱葉俊麟，〈日治時期洗石子技術之研究〉，頁 10。

一、平面洗石子

所謂平面洗石子係指將石子與水泥砂漿混合後粉刷在施作面上，形成一種裝飾性、仿石材紋理的效果，常見有室內外牆壁、臺度、踢腳、女兒牆、柱身等部位。

平面洗石子在底部構造通常為磚體、混凝土，少數可見木摺壁。[30] 據蘇清良口述，從早期至今，工序皆是相同，皆是以土膏和水泥砂漿打底，再進行石粒砂漿塗抹，並用各類工具來清洗或擦拭，使之呈現石粒感。

施作重點通常在於「輔助工具的應用」以及「清洗工具的選擇和技巧控制」，伴隨著不同的施作部位、大小而有不同的應用選擇和使用方式，以及如何在正確的時間點進行噴洗，並控制水壓大小及適合的水柱形式、範圍之操作，又或者是使用相對應的工具來達到特殊造型的塑形，皆是影響洗石子飾面能否呈現均一的關鍵。

回顧蘇清良歷年來所參與的修復工程案例中可以知道，平面洗石子會隨著不同施作位置而有不一樣的處理流程，但在塗層和清洗上，根本的原則卻未因此有太大變化，差異僅在於特殊塑形上的需求，而需要有相對應的工具來使用及在塗抹過程中的應用。

因此，本研究以迄今所收錄到最為完整之案例，亦是蘇清良在平面洗石子工法中最常施作之類型來闡述其工法和施作要訣。以下就鐵道部所載之施工紀錄，並綜合筆者後續訪談補充和更改，分為八角樓一樓牆面凹槽平面洗石子、廳舍二樓陽臺溝縫，以及廳舍一樓牆基踢

30 參閱徐明福、蔡侑樺，《臺灣日式建築土水作構造工法調查研究案》，頁4-16。

腳，三者不同施作類型來釐清其工法和差異。[31]

（一）八角樓一樓牆面凹槽、廳舍二樓陽臺溝縫平面洗石子施作

1. 塗層基準線確立

八角樓牆面構造為磚牆，在施作洗石子底塗前，會先進行牆面的塗層放樣作業。方法上是水平尺取出水平後，再以尼龍線放樣，目的是確保日後施作的每一個塗層都位於同樣的水平基準線上，並且符合仿作的厚度。

2. 底塗與中塗

待放樣完畢後，即可進行底塗水泥土膏（1 水泥：1 海菜汁）的打底，來作為磚牆和下一層中塗水泥砂漿（1 水泥：3 砂漿）之間的黏接層。塗抹完畢後的施作面，會再使用塑膠掃把刷出粗糙面，增加日後洗石面層施作時兩者間的附著力。

3. 凹槽修整

待水泥砂漿稍加乾燥後，會依照仿作的洗石子裝修層凹槽線腳，以墨斗放樣水平線位置，再以與凹槽等寬的工具當作塑形的模具，並以長條木料輔助做水平，一一將凹槽慢慢刮出（圖 4-16）。而若過程中，水泥砂漿太過濕潤，司阜會使用水泥粉來吸收其水分，藉此來加

31　本研究於研究期間缺少蘇氏夫婦施作洗石子工法的實作觀察與相關圖片，因此僅能大量採用黃俊銘著作中的圖片以完整說明二人的工法。參閱黃俊銘、游惠婷、俞怡萍、顏淑華、凌宗魁，《國定古蹟臺灣總督府交通局鐵道部古蹟修復再利用第一期工程工作報告書》（臺北：國立臺灣博物館，2018），頁 4-51~4-52、6-24。

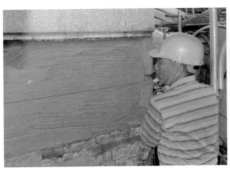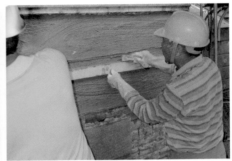

圖 4-16　（左）凹槽線放樣；（右）以特殊工具和木尺輔助慢慢刮出凹槽
資料來源：黃俊銘研究室提供，2015 年攝。

速乾燥固著的時間。

4.面層施作

　　待水泥砂漿完全乾燥後，即施作面層洗石子灰漿。習慣作法係會再以水泥土膏作為中塗水泥砂漿與面塗洗石子之間的黏著層，待洗石子灰漿塗抹完畢後，以壓克力尺漿將多餘部分刮除，並以抹刀再次將施作面抹平（圖 4-17）。其後約數十分鐘，待表面稍加凝固，以細霧噴頭來沖洗，或再以海棉輕輕擦拭掉多餘之灰漿，其目的皆是將表面的水泥漿洗掉，洗露出石粒深度（圖 4-18）。此外，洗石子灰漿在待乾凝的過程中，司阜如果認為該次表面過於濕潤，則會使用報紙吸附表面，將過多的灰漿、水分吸出，以避免牆面過軟，在後續噴洗時石子因此連帶被沖刷掉。

　　相較於八角樓的凹槽平面洗石子施作，廳舍二樓的陽臺溝縫則因為施作面積較小，因此在步驟上省略了凹槽位置的基準線放樣，陽臺溝縫則是在底塗土膏、水泥砂漿打底完成後，安放木條來形成溝縫（圖 4-19），再塗抹洗石子粒灰漿、待稍加乾凝、清洗、拆卸木條。

圖 4-17　以壓克力尺刮除多餘石粒
資料來源：黃俊銘研究室提供，2015 年
攝。

圖 4-18　噴洗洗石子面層
資料來源：黃俊銘研究室提供，2015 年
攝。

圖 4-19　木條在溝縫處
資料來源：黃俊銘研究室提供，2015 年
攝。

而在清洗過後的表面，仍殘留著些許灰漿未完全「吐」出，因此蘇清良習慣以塑膠製品，如塑膠袋、施工現場之黃色警示帶等作為工具，將其拉直後，握住兩端在施作面上滑動並輕輕施壓，其目的是為了讓內部的灰漿吐出，表面也能更加圓滑（圖 4-20）。

圖 4-20　以塑膠袋修飾
資料來源：黃俊銘研究室提供，2015 年
　　　　　攝。

（二）廳舍一樓牆基踢腳平面洗石子施作

　　不如同八角樓和陽臺平面洗石子作業有牆面凹槽施作，廳舍一樓外廊道牆基在施作上則有踢腳的構造需要特殊工具進行處理。在中底塗施作仍是以水泥土膏與水泥砂漿進行塗抹，並將踢腳塗抹至一定厚

圖 4-21　線腳下方貼附木條
資料來源：黃俊銘研究室提供，2015 年
　　　　　攝。

圖 4-22　水管製線版
資料來源：黃俊銘研究室提供，2015 年
　　　　　攝。

圖 4-23　以自製工具拖曳洗石子灰漿線
　　　　　腳部位
資料來源：黃俊銘研究室提供，2015 年
　　　　　攝。

度後，使用木條貼附在欲塑形的邊角下方（圖 4-21），其目的是確保
線腳與踢腳正面之間能夠平直，其後再使用自製的水管線版（圖 4-22）
來拖曳出所需之弧度。此後，待水泥砂漿完全乾燥，亦是使用水泥土
膏作為面塗洗石子灰漿之間的黏著層，而洗石子灰漿在塗抹過程中，
仍會再以自製水管工具拖曳，以確保弧度之準確（圖 4-23）。完成上
述所有施作後，即依照先前所述之方法，再依序清洗、修飾等。

二、開模洗石子

　　開模洗石子是在泥塑洗石子的技術基礎上發展而來的，兩者完成
品在外觀造型及裝飾部位都極為相似，蘇清良稱之為「番仔花」、「印
灰仔」。相較於泥塑洗石子而言，開模洗石子是一種洗石子標準化和
量化的施作方式，其優點是可以在室內生產工作模，以進行翻模製作
並修飾，再於工地現場進行黏結及組裝，不僅可以縮短工時外，也可
以降低在室外進行洗石子作業的不便性。

　　開模洗石子工法的施作，需要經過四項程序，分別為製作模型、
翻模、修飾、組裝。日治時期一般係用帶有塑性的黏土來塑造出該單
元或組合的造型後，再翻製成工作模。工作模在製造上，有分為內外

兩層，內層為軟模，通常為洋菜製作而成，具有方便脫模的特性，而外模為硬模，一般採用水泥或石膏來作為基礎材料，以防止內部灌漿後因模具性質較軟而有不穩定產生變形的情況。工作模硬化後成為單元翻模用的模具，以石子與水泥砂漿的混合灌入印製，過程中會加入少量石粉，除了可以延緩石粒水泥砂漿的凝固時間外，也能讓後續脫模較順利。待模內的石粒水泥砂漿略乾後即可脫模，再以小型噴霧器慢慢清洗掉表層的部分灰料、露出石粒。最後再將完成的單元，依序在施作面上以土膏、水泥砂漿進行黏結。

關於蘇清良在開模洗石子工項技術，可以藉由其口述以及相對應的修復工作報告書發現，蘇清良執業前期並不擅長於開模洗石子，直至 2019 年在黃家瀞園此案例才有明確記載其工項之紀錄，研判可能為 2016 年時在鐵道部文化園區受日本匠師等人影響，才學得此技術。以蘇清良在黃家瀞園以及自宅的訪談為例，述其於開模洗石子的施作方式：

1. 原有紋飾構件的選用、工作模準備

在修復工程現場中泥塑紋飾重複性較高，先挑選完整的構件，將其拆下來作為後續翻模的樣本。其次，有別於正規的作法，蘇清良在工作模的材質選用係採矽膠或 FRP（玻璃纖維加樹脂），因此並無內外模之分。

2. 製作模具

備好矽膠或 FRP 後，則可以開始進行原有構件的模型製作。據司阜口述，這類材質通常遇熱後會偏軟，其習慣作法是將矽膠、FRP 丟進滾燙的熱水中，待偏軟後取出並將原有構件放入工作模上，稍待

圖 4-24　為塑形好後的矽膠和 FRP 材質模具
資料來源：筆者 2019 年攝。

幾秒後即可取出，如此一來工作模便可形塑出構件的紋理，形成未來
複製構件用的模具（圖 4-24）。

　　3. 紋飾製作

　　工作模完成後，則可以將石粒灰漿灌入工作模中，並適時加入鐵
絲以增加材料之間的拉繫作用，使其更加牢固（圖 4-25）。依司阜的
經驗，現代修復工程的開模洗石子皆是採用顆粒較小的 5 釐石、7 釐
石，備好的石子會依照修復現場的原有紋飾石子分布、顏色來調配，
無特殊色澤需求一般係以 <u>1 石子：1 水泥</u> 來混合。待工作模的材料略
乾、未完全乾硬前，即可拆卸。因為工作模如前述，材質是取矽膠等
類，因此過程中，司阜會依據狀況決定是否再加入石粉來方便脫模。

圖 4-25　將鐵絲放入模與石粒漿內
資料來源：臺中市文化資產處提供。

4. 紋飾修飾

　　脫模後的紋飾，會使用小型噴霧器（如花卉用的壓力噴霧器），來清洗表層的水泥砂漿，使面層透露出洗石子感（圖 4-26、4-27）；而之所以會選用小型噴霧器進行，蘇清良的經驗判斷，如果使用水量較大的噴霧器，容易使 5 釐石、7 釐石的洗石子一同被清洗下來（圖 4-28）。此外，脫模過後的紋飾可能會有部分缺漏，因此會以雕刻刀、鐵釘、毛刷等類，進行填補或修整，使其完整、美觀即可（圖 4-29）。

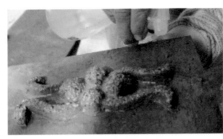

圖 4-26　使用小型噴霧器進行清洗
資料來源：臺中市文化資產處提供。

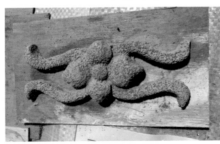

圖 4-27　完工後的開模洗石子紋飾
資料來源：筆者 2019 年攝。

圖 4-28　較大的花卉噴霧器，可用於洗
　　　　　石子表面石粒清洗
資料來源：筆者 2020 年攝。

圖 4-29　使用鐵釘和毛刷進行修飾
資料來源：筆者 2019 年攝。

5. 紋飾黏著

完成各類紋飾、成組後，即可將土膏、水泥砂漿黏著在施作面上。

第五節　磨石子工法

關於磨石子何時引入臺灣，目前相關研究較無篤定之說法。目前已知臺灣最早可見的磨石子施作，可見於 1909 年建成的「原日軍步兵第二聯隊」其地坪與窗臺。[32] 反觀當時統治臺灣的日本，在本土中則無更早於臺灣的案例或相關記載。從鈴木光在 2014 年的研究可知，最早的文獻記載始於 1923 年《建築工事標準仕樣書（左官工事）》一書中，文中以「研出擬石塗」表示一種在牆體、地板上進行塗抹和拋光的工法，其中有一種石粒較大者為「研 石粒」，又名「テラゾ現場塗り　仕上げ」，縮寫為「現テラ」，皆意指現今俗稱的「濕式磨石子」，係區別於「人研ぎ」，即「乾式手工磨石子」。此外，雖然 1927 年已有美國在日本「失橋大理店」工程中引入的「テラゾ（讀音為 Terrazzo）」施工。但直到 1929 年，正式完工的「三井本館」被認為

32　現今臺南市東區大學路一號國立成功大學光復校區大成館。

是日本最早的磨石子案例，其作法就是採用濕式作法，並且是以嵌黃銅條作為分割線，依此來防止地坪開裂。而後，由於「テラゾ現場塗り　仕上げ」有開裂與翹曲的問題產生，因此 1960 年代後期，日本引進了「テラゾタイル（讀音為 Terrazzo Tile）」的作法，即現今常見的工廠所生產的濕式磨石子面磚。[33]

綜合上述所言，雖然無法藉由日本相關記載來理解臺灣磨石子的發展脈絡及其關係。但可以知道磨石子在發展上有三種工法上的變化，分別為「乾式手工磨石子」、「濕式磨石子」以及量產化、便利性化的「濕式磨石子面磚」。藉由蘇清良的回憶可知，在 1950 年代初學藝時，當時臺灣仍是以手工的方式來進行磨石子施作，直至 1960 年左右，國內才開始出現由日本進口的電動磨石機，進而有「濕式磨石子」的施作，然而濕式磨石子的作法實際上非常仰賴電動工具。據蘇清良口述，執業初期至現代建築時期，因其團隊並無電動工具，所以主要皆與其他團隊配合，直至修復工程後才有大量施作。因此，本研究在此節中，將探究蘇清良在早期執業時期於乾式手工磨石子之技術，以及近代修復時期施作濕式磨石子的工法。

一、乾式磨石子

所謂手工磨石子是指以手握持著磨石，將在施作面上、未完全乾凝的石粒水泥漿逐漸研磨至光滑面，過程中需要不時使用濕布擦拭，使表面有水分、呈濕潤以方便施作。

33　本研究轉譯。參閱鈴木光，〈明治以降を主とする左官構法の変遷に関する研究〉（東京都：工学院大学大学院工学研究科建築学専攻博士後期課程博士論文，2014），頁 215。

蘇清良曾說道，手工磨石子在磨具上有分為兩種，分別為「璇石（suān-tsioh，為金剛砥石）」與「磨砂紙」[34]。一般來說，會視施作面的石粒大小以及位置來適時使用，而蘇清良口中的璇石他認為就像是一種鑽石，會閃閃發光外也十分堅硬，因此司阜皆以此稱呼之。

手工研磨的方式，司阜憑藉經驗回憶道，因為研磨相當費時與費力，因此石粒一般不可太粗，也以不超過 1 分（3mm）左右大小為原則，否則將會影響研磨的效率；早期這種方式，常見於門楣對聯、窗框、柱礎、臺度等此種面積較小的部位。此外，如果遇到部分磨石在轉折角落，或是寺廟供桌及神座的線腳，因手掌會受限，因此蘇清良會設計一工具以方便伸入凹入處進行研磨——工具作法為將木製長條以松脂黏著金剛砥石的一面，如此一來即可伸長、方便研磨手掌不易進入的區域。

二、濕式磨石子

濕式磨石子的出現，是伴隨著電動研磨機的使用才因應而生，其與乾式磨石子在施作過程中主要差異在於機器所帶來的便利性、能更加省時、也非常適合施作在較大的面積上，因此磨石子地坪成為一種相當盛行裝修施工，又常見有踢腳、臺度、柱子等位置的造型施作。

（一）濕式磨石子材料與工具

嵌銅磨石子是臺灣相當盛行的一種濕式磨石子作法的產物。銅條是防止大面積表面產生熱脹冷縮，用來隔絕彼此之間的物件；在地坪上會以垂直和水平的方式黏著、置放，形成劃分磨石子之間的分割

34　蘇清良已遺忘磨砂紙所需之號數。

線，同時也具有美化、裝飾作用。

　　據司阜口述，銅條的大小與磨石子的粒徑大小有關係，亦即粒徑越大所要採用的銅條越高，一般係以 2 倍之差距來搭配使用，譬如 2 分粒徑的磨石子則需要使用 4 分高度的銅條。此外，司阜也回憶，約莫 1960 年代，市面上開始出現各種五顏六色的塑膠條來取代銅條，塑膠條除了較為便宜外，在色彩上也十分多樣。此外，筆者曾於訪談中提問：「塑膠條應該會在施作過程中會受到研磨機的來回推磨下容易產生位移、歪曲、燒焦變黑等狀況。」然而針對於此，蘇氏夫婦卻認為只要在過程中保持適當的水量，即可防止塑膠條受摩擦影響。

（二）濕式磨石子施作

　　濕式磨石子常見於嵌銅磨石子地坪的施作外，也有複雜裝飾圖案的施作方式，但通常這類造型設計一般皆會由其他師父負責將材料（銅、亞鉛）進行彎折且焊接成所需的圖形後，再由土水司阜負責磨石子的施作。本研究在此工法上所取得資料較為稀少，因此將藉由回顧蘇清良在文化資產修復工程中的案例，並以後續訪談補充說明來建立。回顧相關文獻，以鐵道部所記錄的濕式磨石子工法最為詳細，且與蘇氏夫婦口述皆一致，其中包括「嵌銅磨石子」以及「壓格磨石子」兩種不同施作方式，以下就以上述兩種工法討論，釐清蘇氏夫婦在磨石子工法上的技術。

　　鐵道部在廳舍、食堂、八角樓、電源室的地坪中皆有使用「嵌銅條磨石子」的作法，其工序和作法大致相同，如下所示：[35]

35　以報告書內容為基礎，並補充口述資料於其中。參閱黃俊銘，《國定古蹟臺灣總督府交通局鐵道部古蹟修復再利用第一期工程工作報告書》，頁

1. 地面打底

打底施作前，需要先將施作處的地面澆至濕潤的狀態，此種作法司阜認為是要避免水泥砂漿倒灌後，地面過於乾燥而將水泥砂漿的水分吸取過快，因而導致砂漿太快乾燥並於後續產生龜裂。此外，水泥砂漿倒灌時，不會一次全部完成，通常為一名司阜將砂漿倒入，倒入一定面積時即會有另一名司阜負責以木尺（或壓尺仔）慢慢將施作面整平。待完全整平，視天候情況、放置約二至三天，水泥砂漿完全凝固才進行銅條的黏著。

2. 銅條作業

打底層乾燥後，將欲施作銅條的位置以墨斗放樣至地面，接續以水泥土膏將銅條固著於地面的放樣線上，並靜置約半天，銅條完全穩固於地面後，才可進行下層作業。

3. 地坪處石料填充

在施作大面積磨石子地坪之前，會先施作地坪的收邊處。收邊處在材料上，鐵道部案例是採用直徑約 3-5mm 左右的白玉石（司阜又稱大白），水泥漿則為<u>包仔土（黑）、2 勺水泥以及適量的水</u>所混合而成。施作過程是以磁磚抹刀將水泥土膏塗抹在收邊處後，一名司阜將石粒倒入施作面，再由小工將水泥漿倒入（圖 4-30），並由司阜以木抹刀進行壓平、整平動作，目的為將石粒與水泥漿之間緊密壓實；而主要地坪亦是相同之步驟，但須要整平的面積較大，因此除了木抹刀以外，也會採用 200kg 重的手推式滾筒進行大面積推平。全部完成後，靜置數日後、約二至三天，全部乾燥後才可接續打磨作業。

4-16~4-20、6-7~6-10、7-8。

圖 4-30　先將石粒倒入施作面後，再將
　　　　水泥漿倒入
資料來源：黃俊銘研究室提供，2016 年
　　　　　攝。

4. 粗磨、細磨

　　打磨工具主要分大型打磨機器以及手持式兩種，其刀片又分為兩種，但皆為營造廠所決定，司阜在選擇刀頭方面的認知較少，其認為能夠做出粗磨、細磨的刀頭即可。工具備好，施作面完全乾燥就可進行粗磨，打磨過程中須要一名小工一邊加水，司阜認為這是避免磨刀頭傷害到地坪表面外，也要避免磨刀頭損害到銅條。打磨完畢後的地坪會呈現石粒平整狀態，而若出現凹洞、孔隙，依蘇清良的經驗會使用有漏孔的勺子，裝盛泥水以滴落之方式來填補孔隙。待填補完並數日後，再接續換上細磨用之刀頭重複上述過程一次，唯獨較為不同的是，此次即要確保施作面全部呈現光滑、平整的狀態。

5. 拋光

　　完成細磨作業後，需要以刮尺將地坪表面的水擦拭乾淨，靜置約半天待其乾燥（視天候情況），再由小工以乾布將專用地板蠟塗抹於磨石子面，約數小時後，大型打磨機具底部刀片再更換成「菜瓜布刷頭」打磨，以此完成整個作業。

　　不如同嵌銅磨石子，壓格磨石子在塑形和材料添加序順較不同。

圖 4-31　壓格前一次塗抹石粒灰漿
資料來源：黃俊銘研究室提供，2016 年攝。

圖 4-32　以特殊造型工具進行壓格
資料來源：黃俊銘研究室提供，2016 年攝。

其施作方式為先將石粒與水泥等材料混合後，倒灌至施作面上，並以木抹刀修整平，此後等待面層稍微乾凝、未完全乾凝前，將格線先放樣標示出來，再使用特殊造型工具和木尺（或壓尺仔）輔助，將格線慢慢壓出，後續再進行粗磨、細磨、打蠟等作業（圖 4-31、4-32）。

第六節　小結

本章節為探討傳統漢式建築匠師在當代進行日式及洋風建築修復之事，其看法、施作技術和脈絡是為何。

整體而言，可以發現這類技術，除了洗石子、磨石子、灰泥線腳是早期執業時已知工法外，木摺壁、木摺天花、小舞壁、開模洗石子

皆是 1998 年之後，開始接觸修復工程後才不斷磨練出來的技術，其中亦包含因應施作環境上的不同而改變的材料應用與調整。

藉由諸多細節可知道其技術脈絡為何——如木摺壁施作上溯及 2003 年於臺北賓館進行修復時，與日本左官合作才知曉此類構造的施作方法，其中影響最為關鍵的，無疑是小松七郎所指導的「白灰土膏」（司阜又稱土膏）作為黏著層的使用。而在 2014-2016 年臺北鐵道部的木摺天花施作，為了解決灰泥無法與木摺天花膠著，因此使用五彩樹脂加強黏著效果的獨創方法。

在小舞壁上，蘇氏夫婦是沿用至臺灣邊竹夾泥牆的作法，因此在間渡竹、小舞竹的尺寸選用上並無特別看法，但若對比日本之作法，實際上應有大小之分；而小舞繩的綁紮方式，因主要是模仿現場構造，所以鐵道部的案例是採用與日本相同的方式，即僅在間渡竹的部位有進行綁紮。水交社則因為是示範教學，並不考慮修復現場的狀態，因此才有全部綁紮的情形出現。

至此，從磨石子來看，也有較與眾不同的施作方面，一般在施作地坪，會將石粒灰漿一次性倒灌後再進行壓平，然而據蘇清良的經驗，則認為先將石粒灑滿於施作面上後，再將水泥漿倒入，再慢慢壓實、抹平；此種作法可以說是十分少見且獨特的施作方式。

第五章 結論及後續研究

第一節 結論

　　本書藉由生命史的敘事性研究方法，透過文獻解析、實作觀察、案例調查與口述訪談等方式逐步構建蘇氏夫婦的生命史、漢式建築營造、日式及洋風建築修復技術。結論將綜合「生命史」與「技術」章節的討論及成果，以「變」與「不變」兩種觀點，回答傳統土水司阜與土水技術之間，在受不同時代歷練下至今的種種樣貌及其改變。

（一）建築營造技術下的變與不變

　　建築不僅是作為一種文化的實際體現，更是能夠反映出不同年代的需求與技術變化的載體。作為一名傳統土水司阜，配合各種時代的營造需求，進而在建築的工項技術和作法上孕育出自身的看法與營造方式。如同蘇清良的土水生涯光譜般，自 1950-1960 年代初期間，當時的社會仍以興建漢式建築為主，蘇清良承自於韓其福的專長和傳授，以基礎施作、磚牆疊砌與抹灰施作為主，但短短不到十年間，自 1960 年中期後即已有劇烈的變化，不同形式的厝屋、先進的技術和材料，致使整個營造方法改變，諸如漢式建築的基礎施作、尺篙的應用、白灰粉刷等可說逐漸消失殆盡，轉而成為油漆粉刷、水泥地坪等工項。到了 1998 年，跨入修復工程後，蘇清良才又得以重溫早期所熟悉的漢式構造，然而此時期所面臨的營造需求卻稍有不同，不同於早期是以「興建」為主，現今的營造卻是以「修復」作為核心概念，使得土水司阜面臨在同樣工種下，不僅需要思考如何採取不同以往的方式施作，期間也需與如建築師、審查委員、營造廠各方之間達成共識，最後圓滿完成修復作業。

　　如同前述的變化，工項技術與作法會隨著建築載體的不同或者目的而有所變化，但可以藉由本研究所釐清的蘇氏夫婦技術層面討論中得出一個結論：「**工項技術縱使不同，但它們的技術核心皆保有一定的共通性原則，即工項不同但施作本質不會改變。**」從蘇氏夫婦的早期漢式建築營建到當代修復工程技術來看，可以發現在不同種類的壁面層施作皆存在著一種共通性原則，即各種塗層的作用性與必要性皆一致。譬如所有的壁體粉刷作業，舉凡磚牆白灰粉刷、木摺壁、小舞壁、灰泥線腳的施作，從底塗至中塗再到面塗，每一層皆有著不可變性的本質；如同蘇氏夫婦的看法，他們認為無論上述所及的何種牆體，底塗的作用性皆在於，需以水泥土膏抑或是白灰土膏此種較具黏著性的灰泥材料來作為牆體構材與中塗材料間的黏著層（一般工程認知為將水泥土膏這類材料的塗抹視為黏著層，而非底塗，但蘇氏夫婦認為這即是底塗）；壁體中塗的原則為使整體壁面能夠具有穩固、平整的效果，因此在塗抹方式上，會以一層灰料塗抹上去一段時間後再施作一層（即一般工程所知的底塗、中塗不同之區別），一方面是避免中塗材料因受壁體材的吸附水分而產生乾裂，另一方面也可藉此在層層覆蓋方式下達到一定厚度，達到保護的作用。其次是中塗在施作過程中，縱使應用的材料不同，但也都具另一種不可變性，即是中塗的灰料皆需要完全乾燥後才得以施作面塗，以避免中塗的灰泥材料顏色沾染到面塗，而此種原則自然是攸關於面塗的作用除了具調節濕氣、防水等外，也具美觀及修飾的作用。

（二）師徒制度與技術傳遞方式的改變

　　傳統社會中，學土水成為一位司阜不僅僅是一門技術的傳遞，也是需要一套正式的拜師，以及三年四個月後經由師父贈與工具後，才

得以被認可的過程。然而在修復工程時期，拜師學藝此種傳統習俗卻蔚為改變，意味著現今的工程中常有不再需要拜師禮儀就可學習土水技術等情形，而蘇清良在修復工程時期所曾指導的謝明塘、蘇清榮、謝茂義、許龍宗等人正是如此。原因可以歸咎於臺灣在工項技術人才的缺乏，因此營造廠會邀請本就具有一定能力的現代工程土水司阜前來施作，並由其他司阜親自教導，形成營造廠中常見的固定工班，而這些司阜事實上也都曾拜師學土水，並有他們所認定的真正師父。其次，也有如臺灣所盛行的傳習課程，促使土水司阜開班授課並指導施作，然而參與課程的學員實際上並未遵循傳統習俗的拜師習藝，更僅需憑藉自身能力考取政府所承認的證明，即可至案場施工。而這些情形正是反映著土水師徒制度變化，傳統的習俗在修復工程環境中已逐漸消逝。

　　除上述以外，技術傳遞的方式在當代也有不同形式的轉變，使得土水司阜的技術習得可能不再如同以往僅源自於師父指導，更受時代風潮所影響。從蘇氏夫婦從事文化資產修復工程此段期間的紀錄我們可以看到，案場上工項種類諸多，土水司阜可能也需要面臨非擅長的工項，並完成施作。正如蘇清良曾於 1998 年臺北公會堂案例中首次碰上木摺壁時一樣，當時施作壁面粉刷層常發生灰泥塗抹後就掉落的情形，但司阜憑藉著自身的經驗和方法，經數次的嘗試後才得以解決。然而直到 2003 年的臺北賓館修復工程，蘇清良才受到來自日本的左官小松七郎指導，習得木摺壁的正規施作方法，且在後來發展出自身獨特的理解與作法，甚至對木摺壁也有自己的一套獨特稱呼。此外，更有如 2014 的洋風建築建築灰泥研習工作坊，正因有這類的工作坊與傳習，間接使不同工項的司阜與司阜之間相互教學，才促使蘇清良學會翻模洗石子並發展出自己獨特的施作方式，並以簡易快速的

FRP 翻模技術完成黃家瀞園的洗石子施作。從此情形來看，蘇清良的經歷不僅反映著當代的土水司阜會在案場中憑藉著過往經驗，更會由不同管道吸取他人技術和知識並將之融會貫通，又或者是奠基於這些過程，發展出自身對於構造施作的獨特理解與作法，而這些現象另一方面也都確實地表露出傳統土水司阜受時代的影響與變化。

（三）社經地位改變

回顧二人的土水生涯及社經地位，其中以蘇清良在此方面的改變最為顯著；從他自 1950 年代開始學習土水，據蘇清良所述，當時做土水在世俗的眼光是一種被視為因學歷、家中貧困等等因素而迫不得已的選擇。但在當代，隨著文化資產的意識崛起、人才缺失等問題浮現，具有專業的傳統技術、修復技術的土水司阜逐漸得到關注，也使得做土水是一種社會底層的陳舊觀念正悄然轉變。

回首蘇清良在近期的生涯，最大的不同正是他從一名「做土水的司阜」逐漸轉為「傳授土水技術的老師」。自 2018 年的水交社示範教學、2018 年的太興國小編竹夾泥牆教學，以及 2021 年受到高雄市立歷史博物館的邀請舉辦舊城國小崇聖祠傳習，更甚至在 2020 年曾因鐵道部修復而受到總統的接見，2021 年接受中華文化總會的邀請拍攝屬於土水的紀錄片，這些各方邀約與信任和重視，皆表明傳統土水作司阜的身分在當代已不同以往；在時代的風潮下，土水司阜也可以是備受尊敬的工作技術與傳道授業者。

第二節　後續研究

回顧臺灣傳統建築領域的研究歷程，生命史與技術的兼併討論是

一種新興的研究方法和取向。本研究以高雄土水司阜及其妻子小工作為研究對象，期望藉由釐清二人的生命史歷程與各方面技術施作來探究戰後初期的土水司阜，在各個不同時代下的土水技術變化及其時間關聯性。然而在部分討論中卻因受限於文獻史料的不足、口述訪談等的種種限制，因此較缺乏現代工程期間中技術方面的討論，其中包括灰泥材料的演變，以及傳統匠師跨足到現代工程的學習歷程，至今在所有的研究仍皆較為稀缺、鮮少人涉足。為此，本研究認為後續研究者可以針對各個地區的土水司阜進行探究，藉由此方式充足臺灣工匠的歷練光譜，最後綜合百家學者們的討論，讓後人可以更加瞭解每一時期下傳統匠師的生活模式與技術變化，而不再是僅以一個案例來理解臺灣傳統土水司阜的變與不變。

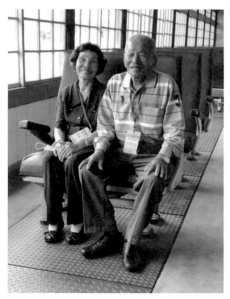

圖 5-1　蘇清良和蘇謝英於鐵道部合影
資料來源：葉俊麟提供，2020 年 7 月 6
　　　　　日拍攝。

徵引書目

一、專書

（一）中文

（清）不著撰人（1959），《安平縣雜記》，臺灣文獻叢刊第 52 種。臺北：臺灣銀行經濟研究室。

李重耀、李學忠（1999），《臺灣傳統建築術語辭典》。臺北：藍第國際工程顧問有限公司。

李峻霖、莊亦婷（2020），《建築設計：涵構與理路》。臺北：五南圖書出版股份有限公司。

李乾朗、蔡明芬（1988），《傳統營造匠師派別之調查研究》。臺北：李乾朗古建築研究室。

李朝倉（2016），《珍藏老篩‧廖枝德》。雲林：西螺大橋藝術兵營。

林會承（1995），《台灣傳統建築手冊──形式與作法篇》。臺北市：藝術家出版社。

徐明福、蔡侑樺（2020），《大木作：臺灣傳統漢式建築──類型‧計畫‧施作》。臺中：文化部文化資產局。

徐明福、蔡侑樺（2021），《臺灣日式建築土水作構造工法調查研究案》。臺中：文化部文化資產局。

張嘉祥（2014），《傳統灰作：壁體抹灰記錄與分析》。臺中：文化部文化資產局。

陳進財（1986），《湖內鄉誌》。高雄：湖內鄉公所。

黃世輝（1999），《民族藝師黃塗山竹藝生命史》。南投縣：社寮文教基
　　金會。

黃秀蕙（2011），《巧手天成：剪黏大師王保原的尪仔人生》。臺南：臺
　　南市政府文化局。

黃俊銘、游惠婷、俞怡萍、顏淑華、凌宗魁（2018），《國定古蹟臺灣
　　總督府交通局鐵道部古蹟修復再利用第一期工程工作報告書》。臺
　　北：國立臺灣博物館。

葉世文主持，薛琴協同主持，張朝博（2003），《古蹟修復技術──灰
　　作材料性質與修復工法之研究》。臺北：內政部建築研究所。

董意如（2016），《編竹圍陣：翁明輝生命史》。臺南：臺南市政府文化
　　局。

蕭梅（1968），《臺灣民居建築之傳統風格》。臺中：東海大學。

蕭瓊瑞（2014），《巧編福竹：盧靖枝生命史》。臺南：臺南市政府文化
　　局。

韓興興建築師事務所（2010），《市定古蹟原台灣總督府專賣局　臺南
　　支局安平分室修復工程施工記錄工作報告書》。臺南：臺南市政府
　　文化局。

Gartherine Marshall & Gretchen B. Rossman，李政賢譯（2006），《質性
　　研究：設計與計畫撰寫》。臺北：五南圖書出版股份有限公司。

（二）外文

山田幸一（1983），《日本壁・技術と意匠》。京都：学芸出版社。

山田幸一（1985），《日本壁のはなし》，物語ものの建築史2（東京
　　都：鹿島出版会。

日本左官業組合連合会（2020），《左官施工法》。東京：日本左官業組

合連合会技術資材研究開発委員会。

日本建築学会編（1989 改定〔第 2 次〕），《建築工事標準仕樣書・同解說　JASS15 左官工事》。東京：日本建築学会。

佐藤嘉一郎、佐藤ひろゆき（2001），《土壁・左官の仕事と技術》。京都：学芸出版社。

Ellingson, L. L. (2011), Engaging Crystallization in Qualitative Research. London: SAGE Publications, Inc..

二、計畫報告

江柏煒（2018），〈重要保存者莊西勢及其保存技術調查紀錄案〉。臺中市：文化部文化資產局，未出版。

林會承主持（2004），〈歷史建築資料庫分類架構暨網際網路建置：第一期委託研究工作計畫　結案報告書〉。南投縣：行政院文化建設委員會中部辦公室，未出版。

徐明福等人（2022），〈臺灣傳統漢式建築土水作營造技術參考書〉。臺中市：文化部文化資產局，未出版。

徐裕健計畫主持（1998），〈大木匠師陳專琳（煌司）技藝調查暨保存計劃〉。臺北：行政院文化建設委員會，未出版。

財團法人古都保存再生文教基金會（2007），〈台南市市定古蹟「原台南公會堂（含吳園）」修復工程工作報告書〉。臺南：臺南市政府，未出版。

張宇彤（2018），〈重要保存者廖文蜜及其保存技術調查紀錄案〉。臺中市：文化部文化資產局，未出版。

張宇彤、林世超（2018），〈重要保存者傅明光及其保存技術調查紀錄案〉。臺中市：文化部文化資產局，未出版。

陳智宏計畫主持（2016），〈臺南市歷史建築東山農會日式碾米廠修復工程工作報告書〉。臺南：臺南市東山區農會，未出版。

趙崇欽建築師事務所（2012），〈傳統漢式建築營建行為資料建構計畫成果報告書〉。臺中：文化部文化資產局，未出版。

蕭江碧研究主持，徐裕健共同主持，李東明協同主持（2004），〈日治時期洋風建築「壁塗粉刷」構造及施工方式研究〉。臺北市：內政部建築研究所，未出版。

薛琴計畫主持，黃俊銘協同主持，（2005），〈台北賓館古蹟修復工程工作報告書〉。臺北：外交部，未出版。

三、期刊、學位論文及專篇

（一）中文

王明珂（1996），〈誰的歷史：自傳、傳記與口述歷史的社會記憶本質〉。《思與言》，34（3），頁 147-183。

王麗雲（2000），〈自傳／傳記／生命史在教育研究上的應用〉，收於國中正大學教育研究所主編，《質的研究方法》（頁 265-306）。高雄：麗文文化股份有限公司。

江錦財（1992），〈金門傳統民宅營建計劃之研究〉。臺南：國立成功大學建築研究所碩士論文。

周柏琳（2002），〈台灣傳統建築土墼構造力學性能初探〉。臺南：國立成功大學建築學系碩博士班碩士論文。

林秀青（2013），〈孤島女作家蘇青的文學生命史〉。臺南：國立成功大學中國文學系碩博士班碩士論文。

林邦輝（1981），〈台灣傳統閩南式廟宇營建與施工之研究〉。臺南：國

立成功大學工程技術研究所設計技術學程建築設計組碩士論文。

林延隆（2020），〈由高雄田寮區傳統民宅構造試探惡地的傳統營造景緻〉，《史蹟勘考》，復刊第一號，頁 131-172。

林耀宗（2005），〈磚造歷史建築牆體結構行為研究〉。臺南：國立成功大學建築學系碩博士班碩士論文。

柳青熏（2017），〈不連續的現代性：陳仁和的時代與他的建築〉。臺南：國立成功大學建築學系碩士論文。

洪澍顯（2005），〈泉州溪底派大木匠師梁世智篙尺技藝之研究〉。桃園：中原大學建築研究所碩士學位論文。

徐裕健（1990），〈台灣傳統建制營建尺寸規製之研究〉。臺南：國立成功大學工程技術研究所設計技術學程建築設計組碩士論文。

張宇彤（1991），〈澎湖地方傳統民宅營造法式探微〉。臺中：東海大學建築〔工程〕研究所碩士論文。

張清忠（2001），〈三合土配比及材料行為之研究〉。臺北：國立臺灣科技大學營建工程系碩士論文。

莊敏信（2003），〈傳統灰作基本操作與應用之研究〉。桃園：中原大學建築研究所碩士論文。

黃信富（2000），〈伐採季節對省產竹材加工利用性質之影響〉。臺中：國立中興大學森林學系研究所碩士論文。

黃茂榮（2006），〈台灣日治時期小舞壁及木摺壁技術之研究〉。桃園：中原大學文化資產研究所碩士論文。

葉俊麟（2000），〈日治時期洗石子技術之研究〉。桃園：中原大學建築學系碩士論文。

詹倩宜（2012），〈劉燕當音樂生命史研究〉。臺南：國立成功大學藝術研究所碩士論文。

蔡侑樺（2004），〈台灣雲嘉南地區編泥牆壁體構造之初探〉。臺南：國立成功大學建築學系碩博士班碩士論文。

賴銓瑆（2017），〈陳列的生命史與書寫研究〉。臺南：國立成功大學台灣文學系碩士在職專班碩士論文。

（二）外文

鈴木光（2014），〈明治以降を主とする左官構法の変遷に関する研究〉。東京都：工学院大学大学院工学研究科建築学専攻博士後期課程博士論文。

四、影片

中華文化總會，《匠人魂：#30 與老建築對話》。首播日期：2021 年 11 月 3 日。網址：https://youtu.be/gN7FE_ahRew 。

文化部文化資產局（2018），《傳統匠師（土水泥作類）人才培育計畫（基礎班）106/12/22-107/05/31》。

五、網路資源

高雄市湖內區大湖國小，〈學校簡介‧學校沿革〉。資料檢索日期：2021 年 9 月 2 日。網址：https://www.dhu.kh.edu.tw/index.php?WebID=168。

嘉義縣文化觀光局 Facebook。建立時間：2019 年 4 月 29 日。資料檢索日期：2021 年 3 月 27 日。網址：https://www.facebook.com/tbocc01/photos/pcb.10157323868639430/10157323866484430 。

中華民國教育部，《教育部臺灣閩南語常用詞辭典》。網址：https://sutian.moe.edu.tw/zh-hant/ 。

附錄一　蘇清良參與施作年表

　　下表為本研究依據 2019-2021 年間訪談蘇清良、蘇謝英、蘇神男等人以及相關文獻資料記載，所整理之蘇清良參與施作年表。

分類	所在地	年代	作品名稱	建物類型
1998 年前興建與改建	臺南	1962	武當山上帝公廟左廂房	寺廟
	臺南	1962	武當山童子軍廟金爐	附屬建物
	高雄	不詳	玉湖宮代天府	寺廟
	高雄	不詳	將軍廟（為口述但查閱不到）	寺廟
1998 年後修復作品	臺北	1998/10/06~2000/12/31	公會堂暨中正廳	公會堂
	臺南	2000/04/17~2003/01/24	開基天后宮	寺廟
	新竹	2001/06/19~2003/02/25	新埔上枋寮劉宅雙堂屋	漢式民宅
	新竹	2002/12/02~2003/09/17 2004/02/24~2005/04/20	新竹州廳	官署
	臺北	2003/08/18~2004/10/16	臺北賓館	招待所
	屏東	2004/10/21~2006/07/03	鳳山縣城殘跡（東便門、東福橋）	城郭
	臺北	2004/10/21~2005/09/24	淡水紅毛城	官署
	臺中	2004~2006	霧峰林宅下厝大花廳	漢式民宅
	臺南	2003/07/16~2005/04/19 2006/02/13~2006/11/20	原臺南公會堂（含吳園）	公會堂
	臺中	2004~2006	霧峰林宅頂厝景熏樓組群前中落	漢式民宅
	高雄	2007/01/26~2008/11/27	中都唐榮磚窯廠紅磚事務所	工業建築
	臺北	2007~2008	臺北孔廟	寺廟
	臺南	2007/10/09~2008/06/03 2008/10/30~2009/07/16	海山館	寺廟

（續上頁）

分類	所在地	年代	作品名稱	建物類型
	臺北	2008~2009	欽差行台（布政使司衙門）	官署
	臺南	2008/02/19~2008/08/11 2009/01/21~2010/01/21	原臺灣總督府專賣局臺南支局安平分室	官署
	臺南	2009/01/07~2009/07/01 2009/10/07~2010/01/15	原台南神社事務所	休憩所
	高雄	2009/11/11~2013/10/08	鳳儀書院	書院
	臺南	2010/01/19~2011/04/15 2011/08/25~2011/11/04	臺南放送局	郵電機關
	屏東	2010~2012	五溝水廣玉祖堂	漢式民宅
	屏東	2010/02/10~2013/07/22	宗聖公祠	宗祠
	屏東	2005/12/03~2007/08/08 2008/01/05~2009/01/15	恆春古城	城郭
	屏東	2011/03/05~2012/04/03	恆春古城西門經南門到東南砲台	城郭
	臺南	2013/01/05~2014/07/21	原臺南中學校講堂暨原紅樓玄關	學校
	臺南	2013/05/30~2015/12/18	東山農會日式碾米廠	工業建築
	高雄	2013/07/31~2015/04/23	糖業博物館古蹟本體社宅事務所	官署
	臺北	2014/01/13~2016/10/28	臺灣總督府交通局鐵道部	官署
	臺南	2016/09/07~2018/11/12	原水交社宿舍群	官舍
	臺中	2017/08/21~2020/05/07	清水黃家瀞園	民宅
	高雄	2018/12/25~2021/01/15	原愛國婦人會館（紅十字育幼中心）	招待所
	屏東	2020/10/23~2021/07/04	屏東菸葉廠	工業建築

資料來源：除前述〈徵引書目〉所列專書及計畫書外，尚有徐裕健主持，《台北市第二級古蹟台北公會堂「二期修護」暨「中正廳再利用」工作報告書》（臺北：臺北市政府民政局，2002）；徐裕健計畫主持，《台南市第二級古蹟開基天后宮修護工程工作報告書》（臺南：臺南市政府文化局，2004）；黃俊銘計畫主持，薛琴協同主持，〈省定古蹟『新竹州廳』修復工程工作報告書〉（新竹：新竹市政府文化局，2006，未出版）；楊仁江主持，《臺北縣第一級古蹟淡水紅毛城修復及再利用工程工作報告書》（臺北：臺北縣政府文化局，2007）；社團法人中華建築文化協會，《台閩地區第三級古蹟——鳳山縣城殘蹟東便門東福橋修復暨景觀工程工作報告書》（高雄：高雄縣政府文化局，2007）；楊仁江建築師事務所，《第二級古蹟霧峰林宅頂厝景薰樓組群前中落整體修復工程工作報告書》（臺中：臺中縣政府文化局，2009）；張玉璜建築師事務所，〈國定古蹟台灣煉瓦會社打狗工場（中都唐榮磚窯廠）紅磚事務所修復工程解體調查及工作報告書〉（高雄：高雄市政府文化局，2009，未出版）；黃秋月建築師事務所，〈台南市第三級古蹟海山館修復工程工作報告書（上下冊）〉（臺南：臺南市政府，2010，未出版）；韓興興建築師事務所，《市定古蹟原台南神社事務所第二期修復工程工作報告書》（臺南：臺南市政府文化局，2010）；韓興興計畫主持，〈國定古蹟恆春古城第二期修復工程工作報告書【西門經南門到東南砲台】〉（屏東：屏東縣政府文化局，2012，未出版）；鍾心怡建築師事務所、徐明福，《高雄市市定古蹟鳳儀書院修復工程工作報告書》（高雄：高雄市政府文化局，2013）；賴福林主持，《屏東縣縣定古蹟宗聖公祠修復工程工作報告書》（屏東：屏東縣政府文化局，2014）；陳太農建築師事務所，〈「原臺南中學校講堂」暨原紅樓玄關修復工程工作報告書〉（臺南：臺南市文化資產管理處，2015，未出版）；張玉璜建築師事務所，〈市定古蹟原臺南放送局修復工程施工紀錄工作報告書〉（臺南：臺南市文化資產管理處，2016，未出版）；黃士娟主持，〈鐵道部古蹟修復再利用第一期工程　匠師培育計畫　成果報告書〉（臺北：國立臺北藝術大學建築與文化資產研究所，2016，未出版）。

附錄二　蘇清良個人年表

　　下表為本研究依據 2019-2021 年間訪談蘇清良、蘇謝英、蘇神男等人以及相關文獻資料記載，所整理之蘇清良個人年表（蘇謝英列為關聯事件說明）。

年齡	西元年	個人重要事件	關聯事件或備註說明
1	1935	8 月 12 日出生在高雄州岡山郡湖內庄太爺村，為家中老二	
3	1937	—	蘇謝英出生
9	1943	入學大湖國民學校	
11	1945	戰亂期間被迫輟學	日本戰敗，政權轉換
15	1949		中華民國政府正式遷臺
16	1950	拜師韓其福，開始學習傳統建築土水作。學藝期間亦有師伯「蘇金看」、「蘇番邦」傳授幼路和瓦作等技術	
20	1954	兩年服兵役（推測為 1954 年，湖內鄉公所開始刊登徵兵資訊，與蘇清良口述為學藝完成後才服兵役大致相符）	湖內鄉開始二期兵訓
26	1960	1960 年代開始以興建、修建廟宇及工廠為主	1960-1970 年代間，湖內鄉民開始大量以養鴨維生
28	1962	與韓其福共同承造武當山上帝公廟左廂房；同年與蘇謝英因媒人結識、結成連理	
29	1963	獨子蘇神男出生	
31	1965	離開土水，開始養雞	年代為依據蘇謝英口述推測
33	1967	停止養雞，重返土水	年代為依據蘇清良口述推測，養雞兩年即停止，後續往現代建築興建發展

（續上頁）

年齡	西元年	個人重要事件	關聯事件或備註說明
33	1967	蘇謝英捨棄家庭代工、作衣，加入蘇清良工班做小工。並此後二人主要在臺南、湖內一帶進行販厝、商業大樓的興建	蘇神男5歲，由於當時並無幼稚園，因此蘇神男皆會與蘇清良、蘇謝英前往工地
49	1983	因其子蘇神男當兵，至此兩年期間，常於假日期間與妻子一同到澎湖陪伴其子	蘇神男大學畢業後在澎湖當兵
56	1990	孫子蘇建銘出生	
62	1996	蘇氏夫婦短暫退休，二人開始旅遊世界各地	
64	1998	蘇神男推薦「臺北公會堂」修復一案，蘇清良開始接觸文化資產修復工程	蘇神男進入慶洋營造廠工作
65	1999	921大地震幾年後陸續參與修復受災害之建物	921大地震
68	2002	在新竹州廳修復案中認識當時做修復工程紀錄的中原大學碩士生「葉俊麟」，在其建議之下開始重視工具的留存	
69	2003	臺北賓館修復案，透過葉俊麟翻譯，與日本匠師在技術等層面上有所交流，亦向日本左官購買兩支催刀，並使用至今	
70	2004	新竹州廳修復完成後，新竹快訊刊登蘇清良修復一事	詳見人間福報網站：https://www.merit-times.com/NewsPage.aspx?unid=360957
77	2011	聯合新聞網刊登蘇清良參與恆春古城修復一事	詳見FAM準建築人討論區網站（原為聯合報刊登）：http://forgemind.net/phpbb/viewtopic.php?t=20655

（續上頁）

年齡	西元年	個人重要事件	關聯事件或備註說明
80	2014	參加由國立臺北藝術大學建築與文化資產研究所所執行之「洋風建築之灰泥研習工作坊」，與日本左官交流灰泥線腳、形板設計、石膏裝飾等	
83	2017	傳授蘇建銘土水技藝；同年一同施作臺南市水交社宿舍群	
84	2018	4月於臺南藝術大學主辦「傳統匠師（土水泥作類）人才培育計畫（基礎班）」中擔任現場指導，傳授土墼壁、編竹夾泥牆、斗仔砌等工法	2018年蘇建銘通過傳統匠師考試
85	2019	4月27日，受邀於嘉義縣文化局主辦之「太興村林鐵文化傳承工作坊」，傳授編竹夾泥牆工法 同年，高雄市政府認定蘇清良為高雄市政府土水修造技術保存者	
86	2020	7月6日，鐵道部正式開幕，蘇清良和蘇謝英一同出席開幕典禮，並由國家總統蔡英文授與頒獎	
87	2021	高雄原愛國婦人會館修復工程告一段落後，退居二線，主要以指導施作為多 同年，9月高雄市立歷史博物館主辦「高雄市土水修造技術保存者蘇清良司阜傳習計畫」，在高雄舊城國民小學崇聖祠進行傳統建築施作授課	

表格來源：筆者整理繪製。

附錄三　蘇氏夫婦營建工程用語表

下表為本研究依據 2019-2021 年間訪談蘇清良、蘇謝英所整理之蘇氏夫婦於「營造上之用語」以及「灰泥材料用語」表。

表 1　營造用語表

分類		常見用語	司阜用語	釋義
土墼	材料	土墼、土墼磚	土墼（thôo-kak）、土磚（thôo-tsng）	土墼牆疊砌材，為黃土、稻草、粗糠等材料所混合後，再使用磚斗塑形並晾乾而成
	工具	磚斗	篋仔（kheh-á）	土墼磚的塑形工具
斗仔砌	材料	斗仔磚	斗仔（táu-á）、甓（phiah）磚	斗仔砌牆的疊砌材
磚牆	構造	磚牆	磚仔壁（tsng-á- piah）	以紅磚疊砌而成的壁體
	材料	標準磚	日本磚（jit-pún-tsng）	為日治時期所規範的磚，尺寸為 23cm*11cm*6cm
	工法	荷式砌法	一皮攤直的、一皮攤倒的	以紅磚疊砌而成的壁體，一層以順磚、一層以丁磚疊砌而成，又稱荷式砌法
		法式砌法	一皮有攤倒、攤直的	以紅磚疊砌而成的壁體，每一層中以順磚及丁磚交替疊砌而成，又稱法式砌法
木摺壁	構造	木摺壁、板條灰泥壁	木刺條（木 -tshì-tiâu）、瓦當仔（hiā-tong-á）	日本漆喰塗壁體的一種，其壁底網架為橫向的木材所架構而成
	材料	下麻苧（下げ苧）	麻絨、麻繩（soh）仔	釘於木摺板條上的部分補強材
	工法	下苧、下麻苧、釘麻苧	釘麻繩（soh）仔	將下麻苧釘於木摺板條上之動作

（續上頁）

分類		常見用語	司阜用語	釋義
小舞壁	構造	小舞壁、日式編竹夾泥牆	箄仔壁	由木材「貫、柱」以及竹材「小舞竹」、「間渡竹」等所組構而成的非耐力壁
小舞壁	構造、材料	間渡竹	竹仔、篾仔 la（bih-á-la）	為須插入間渡穴的圓竹
		小舞竹		割竹，且較間渡竹來得細小
		小舞繩	麻繩（soh）仔	綁紮間渡竹與小舞竹的棕梠繩或麻繩
灰泥線腳	構造	蛇腹、線腳	線腳	灰泥所形成的紋路、線條
	工具	形板、Kata、線版	Kata、線版	形塑紋路、線條的工具

表格來源：筆者整理繪製。

表2　灰泥材料用語表

通用名詞	司阜用語	用處	說明
白灰膏、白灰土膏	土膏、白土膏	木摺壁底塗、土墼牆施作面塗白灰前的黏著層（底中塗為土漿時）、磚牆白灰面塗前的黏著層（中塗為水泥砂漿時）	為熟石灰添加海菜水而成
水泥土膏	土膏	磚牆底塗、各塗層之間的黏著層	為水泥粉添加海菜水而成
五彩樹脂黏著劑	黏劑、土膏	磚牆底塗、各塗層之間的黏著層。天花木摺壁底塗（近年才有的方法）	為五彩樹脂、水泥粉、海菜水混合而成。相較於上述的水泥土膏，黏性更強
水泥砂漿	紅毛土、土	磚牆中塗	水泥、砂、海菜水混合而成

（續上頁）

通用名詞	司阜用語	用處	說明
灰泥砂漿	砂灰	磚牆中塗、仰合瓦作各施作中的黏著材、木摺壁中塗、灰泥線腳中塗	水泥、砂、熟石灰、麻絨灰、海菜水混合而成（不添加水泥的也稱砂灰）
麻絨白灰	白灰	各式牆體面塗	養過的灰、麻絨、海菜水混合而成
養土	浸過的土	土漿原料之一	土墼牆底中塗和小舞壁底中塗土漿的拌合材
土漿	土漿	土墼牆底、中塗；小舞壁底、中塗	粗糠、養土、麻絨、海菜水、稻稈混合而成

表格來源：筆者整理繪製。

國家圖書館出版品預行編目（CIP）資料

土水情牽五十餘載：土水司阜蘇清良和小工蘇謝英
的技術及生命故事 / 吳紹尹作 . -- 初版 . -- 高雄
市：行政法人高雄市立歷史博物館，巨流圖書股
份有限公司，2023.12
　　面；公分 . --（高雄研究叢刊；第 13 種）
　　ISBN 978-626-7171-78-3（平裝）

1.CST: 蘇清良 2.CST: 蘇謝英 3.CST: 建築
4.CST: 傳統技藝 5.CST: 臺灣傳記

969　　　　　　　　　　　　　　　112019949

高雄研究叢刊　第 13 種

土水情牽五十餘載：土水司阜蘇清良和小工蘇謝英的技術及生命故事

作　　者　吳紹尹

發 行 人　李旭騏
策畫督導　王舒瑩
行政策畫　莊建華

編輯委員會
召 集 人　吳密察
委　　員　王御風、李文環、陳計堯、陳文松

執行編輯　鍾宛君
美術編輯　弘道實業有限公司
封面設計　闊斧設計

指導單位　文化部、高雄市政府文化局
出版發行　行政法人高雄市立歷史博物館
地　　址　803003 高雄市鹽埕區中正四路 272 號
電　　話　07-5312560
傳　　真　07-5319644
網　　址　http://www.khm.org.tw

共同出版　巨流圖書股份有限公司
地　　址　802019 高雄市苓雅區五福一路 57 號 2 樓之 2
電　　話　07-2236780
傳　　真　07-2233073
網　　址　http://www.liwen.com.tw
郵政劃撥　01002323 巨流圖書股份有限公司
法律顧問　林廷隆律師
登 記 證　局版台業字第 1045 號

　ISBN　978-626-7171-78-3（平裝）
　GPN　1011201815
初版一刷　2023 年 12 月　　　　　　　　　　　定價：450 元

2022 寫高雄　屬於你我的高雄歷史
文史獎助計畫

本書為文化部「112 年度博物館及地方文化館
升級計畫——書寫城市歷史核心——地方文化
館提升計畫」經費補助出版